KB013158

「물」과
아시아
미

WATER AND ASIAN BEATY

아시아 미 탐험대 지음

물과 아시아 미

초판 1쇄 발행일 2017년 2월 20일

지은이 아시아 미 탐험대
펴낸이 허주영
펴낸곳 미니멈
디자인 황윤정
주소 서울시 종로구 부암동 332-19
전화 · 팩스 02-6085-3730 / 02-3142-8407
등록번호 제 204-91-55459

ISBN 979-11-87694-01-4 03600

가격은 뒤표지에 있습니다.
잘못된 책은 바꾸어 드립니다.

───────────────────────────────

이 연구는 아모레퍼시픽재단의 학술연구비 지원을 받아 수행되었습니다.
This research has been supported by the AMOREPACIFIC Foundation.

Asian beauty
탐색 프로젝트

물과

아시아

미

WATER AND ASIAN BEATY

아시아 미 탐험대 지음

00
물길 따라 흐르는
아시아적 미

―――― 배영서

01
흐르는 물 : 최고의 자연미와
예술미를 형성하다

―――― 조규희

02
현대 디자인에 나타난
동아시아적 물의 미학

―――― 최경원

03
물의 표상 : 아시아 영화 속의 물

―――― 강태웅

04
물의 신경증 : 파괴력·저주는
어떻게 생명의 상징이 되었나

―――― 최기숙

05
Subak과 생태미 :
발리 농경과 물에 관한 사례보고

―――― 김영훈

06
한국의 물 문화와 오감미

―――― 김현미

"아름다움을 통해 세상을 변화시키는 Asian beauty Creator"가 되겠다는 포부를 품은 기업 아모레퍼시픽은 아시아의 미적 체험과 미 인식에 관한 연구를 지원하고 있다. 그 하나가 'Asian beauty 총서' 간행사업이다. 이 사업은 매해 개별 주제에 대한 교양서들을 꾸준히 간행하여 사회의 주목을 받고 있다. 그런데 그간의 작업은 각론적 성격이 강했기에 이를 보완하는 사업으로 Asian beauty 탐색 프로젝트를 추진하게 되었다. 이 작업을 통해 '아시아 미'를 규명하는 총론적 성격의 연구 활동이 시작된 셈이다.

'아시아 미 탐험대'는 이 프로젝트를 실질적으로 수행하기 위해 구성된 연구팀이다. 여러 분과학문에 속하는 7명의 연구자로 구성된 우리 연구팀은 매달 한 번씩 모여 발표회를 열고 서로의 전공을 넘나드는 토론의 시간을 가졌다. 때로는 미적 영감을 얻고 아이디어를 공유할 수 있는 전시회를 참관함으로써 현장의 감각을 익히고 토론에 탄성을 더해보려 했다. 무엇보다 우리는 연구의 과정 자체

에서 아름다움을 느끼고 사색을 나누는 기회가 증폭되기를 바라며 프로젝트를 진행했다.

1차년도 탐색 작업의 주제는 '물과 아시아 미'였고, 그 성과를 갈무리한 것이 바로 이 책이다. 지금은 '아름다운 사람'을 주제로 2차년도 과제를 수행하고 있다. 우리는 이번에 선보이는 1차년도 작업의 성과만으로 '아시아 미' 윤곽이 충분히 드러났다고는 감히 생각하지 않는다. 미를 총론적으로 규명하고 그 결과를 일반 독자가 읽기 쉽도록 쓰겠다는 목표에 도달하기에도 아직 미흡하다. 이것은 시작일 뿐이다. 물길 따라 쉼 없이 흐르는 물처럼 우리는 작업을 계속 이어가려고 한다. 여러 골에서 흘러온 물이 합류하면서 큰 물길을 이루듯, 같은 길을 가고자 하는 뜻있는 분들의 동참을 기다리며 이 책의 독자가 바로 그 일부가 될 터이기에 설레는 마음으로 책을 내놓는다.

끝으로, 이 독립적인 연구 작업을 안정적으로 수행할 수 있도록 지원을 아끼지 않는 아모레퍼시픽 재단의 여러분과 편집에 공들여준 허주영 님을 비롯한 미니멈출판사 여러분께 마음 깊이 감사드린다.

서문

〈아시아 미 탐험대〉의
첫걸음 백영서

004

I
물의 미학

서장

물길 따라 흐르는
아시아적 미 백영서

009

왜 물을 동원하면 아름다움에 이를 수 있는가
010

물에서 읽는 우주론
012

물의 다양한 표정과 오감의 미
016

오감의 미와 아름다운 인간
019

누가 오감의 미를 수행할까
022

1

흐르는 물, 최고의 자연미와
예술미를 형성하다 조규희

자연미와 산수화에 대한 새로운 담론
035

흐르는 물, 자연스러움의 미학
040

거비파 산수화에서 평원산수화로
048

산수화 ― 산에서 물로
053

033

2

현대 디자인에 나타난
동아시아적 물의 미학 최경원

물로 이루어진 자연 · 정원
086

현대건축에서 활짝 핀 물의 경관
084

건물 내부로 끌어들인 물의 미학
081

현대건축에 적용된 수공간의 연속성
078

자연의 수공간을 건축공간에 연속시키다
070

동아시아 문화의 시작점 · 자연과 물
066

물을 끌어들인 건축
062

II 물의 상징

3 물의 표상 : 아시아 영화 속의 물 강태웅

103

〈님아, 그 강을 건너지 마오〉의 흥행과 물의 표현 104
엠티 샷과 아시아적 영상미 106
생사의 갈림길과 천인상관天人相關 110
물의, 여인과 수색水色 116
순환적 세계관과 물 123

4 물의 신경증, 파괴력, 저주는 어떻게 생명의 상징이 되었나 최기숙

127

原 풍랑·물의 어둠과 공포—표해록 128
因 저주·물속의 검은 힘—소용돌이 132
果 하나·장자못·오만과 어리석음의 상흔—장자못 전설 142
果 둘·용소·희망을 잠식한 눈물—아기장수 설화 149
流 만경창파·귀신들린 망망대해—인당수 152
不忘, 일렁이는 바다가 마음속으로 아직 있다 160

5 Subak과 생태미 : 발리 농경과 물에 관한 사례보고 김영훈

167

물에 대한 사유 168
물과 삶 172
물과 전통사상 178
물과 종교 182
물과 의례 184

III 물과 문화

6 한국의 물 문화와 오감미 김현미

189

물과 오감미 190
물과 삶 195
삶과 멀어지는 물 201
한국의 물 문화와 가치관 210
새로운 물 문화를 상상하며 214

백영서

서울대학교 동양사학과를 졸업하고 동 대학원에서 박사학위를 받았다. 현재 연세대학교 사학과 교수이자 문과대 학장으로 재직 중이다. 중국현대사 전공으로 동시대 중국 사상과 동아시아 담론에 관한 연구에 집중하고 있다. 주요 저서로는 『思想東亞:朝鮮半島視角的歷史與實踐』, 『핵심현장에서 동아시아를 다시 묻다』, 『사회인문학의 길』, 『橫觀東亞:從核心現場重思東亞歷史』, 『共生への道と核心現場:實踐課題としての東アジア』, 『민족문학론에서 동아시아론까지』(공저), 『중국, 새로운 패러다임』(공저) 등이 있다.

서장

물길 따라 흐르는
아시아적 미

21세기 들어 '아시아의 시대'가 도래한다는 말을 빈번히 듣게 된다. 대국으로 부상한 중국을 비롯한 동아시아권의 경제력이 그에 대한 근거로 제시되는 경우가 많고, 가끔 대안적 문명의 가능성이나 새로운 가치관이 주목되기도 한다. 하지만 여기서 더 나아가 구미 중심의 감성적 기준으로부터의 탈피—이른바 '감성의 전환'—가 일상생활 속에서 실감으로 느껴져야 진정 그 시대가 오는 것이 아닐까. 과연 그러할까? 이를 확인하기 위해서는 미의 기준 같은 것이 아시아로 옮겨지고 있는지를 따져 물어야 한다. 우리 공동연구진이 'Asian beauty'를 탐색하는 까닭이 여기에 있다.

우리 공동연구진이 찾아 나선 Asian beauty는 '아시아에서의 미 beauty in Asia'가 아니라 '아시아적 미', 즉 아시아적 특성을 지닌 미다. 이 작업에 임하는 우리는 처음부터 1) 미를 사회적 미로서 이해한다, 2) 일상생활 속에서의 미 경험에서 출발한다, 3) 동아시아 전통에서의 미를 재구성한다, 4) 시각적 미에만 중점을 두지 않고 오감五感과 연관하여 미를 탐구한다, 5) 미와 쾌감, 그리고 행복과의 연계를 중시한다는 점에 인식을 같이했다.

그런데 아시아적 미를 탐구한다고 해서 실제로 아시아 전 지역의 미를 대상으로 삼은 것은 아니고, 동북아와 동남아를 포괄하는 넓은 의미의 동아시아를 그 범위로 제한했다. 여기서 말하는 동아시아 지역은 그 지역을 사고하는 인식 주체의 실천과제에 따라 달리 구성된다는 점에 주목했다. 그렇다고 그것이 단순한 문화적 '창안물'이란 뜻은 아니다. 이 지역을 역사적 실체로서 간주하게 만드는 근거가 있기 때문이다. 지역 개념은 공통의 문화유산 또는 역사적으로 지속되어온 일정한 지역적 교류나 공통의 경험세계가 재구성되는 과정에 다름 아니다. 이런 관점에서 우리는 동아시아인의 미 체험의 역사를 중시하고자 하는 것이다.

이번 첫 번째 기획으로는 동아시아의 전통적 우주관이 녹아있는 오행론에 주목하고, 그 다섯 가지 원소 중 하나인 물을 통한 미의 규명[水德]에 초점을 두었다. 아시아인의 사상적 기반으로 작동해온 오행론에 착안함으로써 독자적 미 경험이 이어주는 과거와 현재의단순한 물질 이상의 형이상학적 고리를 찾을 수 있을 것으로 기대한다. 특히 물의 경우, 그 다양한 표정으로 인해 다른 원소들보다 은유가 가장 풍성하므로 대상으로 삼기에 매우 적합하다. 물을 통해 아시아적 미에 접근하는 것이야말로 위에서 말한 우리 작업의 출발점인 공통인식을 좀 더 명료하게 보여줄 것으로 믿는다.

물에서 우주를 읽을 수 있다. 흔히 물은 우주의 거울로 비유된다. 수메르어에서 'mar'라는 단어가 '바다'라는 뜻과 함께 '자궁'이라는 뜻도 갖는다는 사실은 의미심장하다. 일본의 신화에서도 바다를 뜻하는 '우미ㅎみ'라는 단어는 '～을 낳다, 잉태하다'라는 의미의 단어와 동음이의어다.[1] 이처럼 동서양 모두에서 창조 신화와 물은 깊은 연관성이 있다.

중국의 음양오행론陰陽五行論에는 우주와 생명의 근원으로서 물의 이미지가 좀 더 체계적으로 정리되어 있다. 중국 고대사상의 한 갈래인 도학에서는 우주 만물이 어떠한 변화의 길을 걷는다고 보았다. 만물이 걸어가는 방향, 만물의 상태가 변화하는 양상에서 원칙을 찾아내려 했고, 그것을 오행五行이라 이름 붙인 것이다. 오행은 인간 사회의 다섯 개 원소라고 간주한 목木 · 화火 · 토土 · 금金 · 수水의 운행변전運行變轉을 뜻한다. 여기서 행行은 운행을 의미한다.

그렇다면 오행과 현실은 어떤 관계를 맺는가. 오행은 현실에 존재하는 나무나 물 등의 물질을 의미하는 것이 아니라, 그것들의 특성을 추출하여 한 단계 추상화시킨 현실을 설명하는 것이다. 즉 오행

[1] 알레브 라이틀 크루티어, 윤희기 옮김, 「물의 역사」, 예문, 1997, 22, 25쪽. '～을 낳다'란 동사의 원형은 우무(うむ)기에 엄밀한 의미의 동음이의어가 아니라고 할 수 있으나, 그 연용형이 うみ므로 그렇게 보는 것도 가능하겠다 싶어 여기서 인용한다.

「설문해자(說文解字)」에 따르면 '날 생(生)'자는 초목이 자라나 흙 위로 나오는 것을 형상화한 것이다.

론은 각 원소의 특성을 가진 현실에 대해 이야기하고 있다는 뜻이다. 예를 들면 목[木德]이 나무처럼 무럭무럭 자라나는 생명력 있는 현실에 대해 이야기하듯이, 우리가 수[水德]에 주목한다고 할 때 그것은 곧 현실 속의 물질인 물을 말하는 것이 아니라, 아래로 스며드는 특성을 상징한다[수왈윤하水曰潤下]. 좀 더 풀어서 말하면 아래로 촉촉이 스며들며 만물을 윤택하게 하는 것이 물 고유의 특성이라 할 수 있다.[2]

이 같은 물의 특성은 곧잘 끊임없는 흐름, 곧 시간적 변화상과 액체-기체-고체의 순환, 곧 공간적 형상의 변화상을 모두 아우르는 것으로도 주목된다. 한마디로 물은 순환적 우주관·세계관의 상징이다. 그래서 물은 '뿌리은유Root Metaphor'[3]로 인식되기도 한다.

한편 물은 끊임없이 변화되더라도 그 본질이 유지되기 때문에 규칙적 변화의 연속체인 도[常道]로서도 인식된다. 그리고 이 상도는 생물의 특성이기도 하다.

[2] 그밖에 오행에서 물의 색은 흑, 방위는 북, 계절은 겨울, 오감에서는 성(聲), 맛으로는 짠맛을 상징한다.
[3] 사라 알란, 오만종 옮김, 「공자와 노자, 그들은 물에서 무엇을 보았는가」, 예문서원, 1999.

상도는 영어에서의 '변하지 않는다unchanging'는 의미가 아니라, 생물이 생성되어 꽃을 피우고 뿌리로 돌아가는 규칙적인 변화의 연속체를 의미하기 때문이다.[4] 중국 고대 문자인 갑골문에 있는 '生'의 초기 글자 형태가 땅에서 솟아나는 식물을 모방한 상형문자라는 사실은 그 특성을 상징적으로 보여준다 하겠다.[5] 그런데 물은 그 원천이 있기에 흔히 '샘 솟는 물'이란 표현으로 일컬어지지만, 원천에서 솟아 나온 물은 함부로 아무 방향으로나 변하지 않고 일정한 수로[道]를 따라 흐른다. 식물에 자양분을 공급하는 물의 흐름이란 특성, 특히 아래로만 흐르는 물의 특성 때문에 수로를 만드는 것이 가능한데, 그로 인해 물은 한자문화권에서 도의 이미지로 곧잘 활용된다.[6] 아래와 같은 노자의 도덕경 첫 구절은 그 점을 압축적으로 보여준다.

> 지극한 선은 물과 같다. 물이 선하다는 것은 만물을 이롭게 하고 다투지 않으며 많은 사람이 싫어하는 곳에 머문다는 점 때문이다. 그렇기 때문에 물은 도에 가깝다. 〔上善若水 幾於道〕

한자문화권뿐만 아니라 이슬람 세계에서도 물과 길의 관계는 대단히 상징적인 연관성을 갖는다. 무슬림의 생활 전반을 규정하는 신법샤리아은 아라비아어로 '물 긷는 곳으로 향하는 길'이라는 뜻이라고 한다.[7] 이렇듯 물길에 주목한 발상

[4] 사라 알란, 앞의 책, 154쪽.
[5] 사라 알란, 앞의 책, 152쪽.
[6] 사라 알란, 앞의 책, 147쪽.
[7] 아사 다케오, 임채성 옮김, 「문명 속의 물」, 푸른길, 2011, 153쪽.

은 한자문화권만의 것이 아니다. 물의 흐름이 갖는 순환적 세계관의 은유는 불교의 그것과 어우러져 아시아 전체의 독특한 사상적 기반을 이루어온 것이다. 서구는 물이 순환한다는 것을 17세기에 들어서야 인식하였다고 한다.[8] 어찌 보면, 끊임없이 변화되면서도 그 본질이 유지되기 때문에 규칙적 변화의 연속체라고 설명되는 물의 속성은 더 나아가 유有와 무無가 서로 다른 것이 아님을 뜻하는 도가의 현묘玄妙, 곧 도 개념이나 '있는 것도 아니고 없는 것도 아니다[非有非無]'라고 표현되는 불교의 공空 개념을 은유한다고까지 말할 수 있지 않을까 싶다. 바로 이 점이 오늘날 아시아 영상미에서 구현되고 있음을 공동연구자인 강태웅이 흥미롭게 보여준다. 이에 대해서는 아래에서 다시 설명될 것이다. 기론氣論으로 설명하면 그것, 곧 물의 속성은 단순히 텅 빈 공허의 자리가 아니라 무정형의 기운이 생동하는 '생성하는 무', 달리 표현하면 '빈 중심'으로서 '무'다.[9]

이처럼 우주와 생명의 근원으로 일컬어지는 물곧 오행의 수덕은 동아시아인의 독자적인 사유 원리로서 일상생활에 스며있는 무궁무진한 은유의 보고다. 도와 공으로 개념화될 수 있는 이 순환적 우주관이자 세계관에 대해 더 깊이 탐구하는 것은 앞으로의 과제로 남겨둔다.

[8] 강태웅, 「물의 표상: 아시아 영화 속의 물」 참조.
[9] 이성희, 『미학으로 동아시아를 읽다』, 실천문학사, 2012, 77쪽.

물이 도의 이미지로만 인식되어온 것은 아니다. 사실 우리는 물의 다양한 표정을 읽을 수 있다. 예를 들어보자. 끊임없이 솟아오르는 원천으로서의 물, 길을 따라 흐르는 물, 파편을 나르는 물, 부드럽고 다투지 않는 물, 어떤 형태든 취하는 물, 고요할 때 수평을 이루는 물, 침전물을 정화하여 거울이 되는 물, 투명해서 보기 어려운 물[玄水][10] 등. 이처럼 물의 표정이 다양하므로 그것을 읽는 과정에서 "물에 대한 인간의 감각[五感]을 복권시키고, 나아가 아름다운 물의 풍경과 물의 조형에 대한 인식을 새롭게 하는 일"이 가능해진다.[11] 그리하여 물에 대한 새로운 조명을 통해 미학의 새로운 차원이 열릴 것으로 기대해봄직도 하다.

근대세계에서는 미에 대한 시각적 경험이 과도하게 중시되어왔다. 그러나 최근 들어서는 몸과 마음의 이분법을 해체하는 만족할 만한 경험으로서의 오감이 주목된다. 특히 아시아 지역에서 발견되는 다양한 물 관련 생활양식은 물에 대해 축적된 시각, 후각, 촉각, 미각 및 청각과 같은 생생한 감각의 경험을 재인식하게 한다. 물의 부드러움은 촉각을, 맑음이나 풍광은 시각을, 단물[良水=甜水]

10 사라 알란, 앞의 책, 59~92쪽.
11 민주식, 「물의 표정: 미학의 과제로서의 물」, 「미학」 34집, 2003. 그는 물을 통해 생태에 대한 미학의 학문적 조응이 가능하다고 본다.

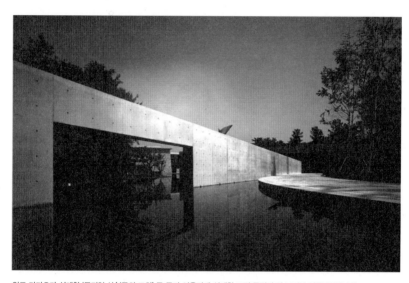

안도 다다오가 설계한 '뮤지엄 산,' '물의 교회' 등 물과 어울리게 설계한 그의 특징이 잘 드러난 작품 중 하나다.

은 미각을, 흐르는 소리는 청각을, 그리고 차나 술처럼 물에 가미된 음료는 후각을 자극한다. 오래전부터 물의 쾌적함amenity은 인류가 즐겨온 대상의 원천이다. 도시의 정원은 물과 녹음, 풍광으로서의 즐거움, 즉 시각의 세계를 자극했고, 물놀이, 입욕, 수증기 쐬기는 촉감을 자극했다.[12] 우리 조상은, 공동연구자 최경원이 지적하듯이, 건물을 지을 때 물과 어울리기 위해 건물 바깥에서는 물이 흐르는 곁이나 물이 잘 보이는 곳에 자리 잡는 '터잡이'를, 건물 안에서는 자연경관을 건물 안으로 끌어들이는 '차경借景'을 활용하는 지혜를 발휘했다.

이러한 물과 관련된 경험과 지혜가 현재는 많이 상실되었지만, 최근 건축이나 디자인분야에서 다시 주목받고 있다. 더 나아가 물의 치유 효과도 새삼 관심을 끌고 있다. 물의 다양한 표정을 제대로 읽고 오감을 통해 인간과 맺는 관계를 재해석하는 것은 그만큼 중요한 과제가 되었다 하겠다.

[12] 유아사 다케오, 앞의 책, 206~207쪽.

몸과 마음의 이분법, 그리고 이성과 감성의 분리를 해체하는 것은 물론이고 다양한 감각기관오감을 동원한 종합적 사고를 수행하는 인간에 대한 관심 또한 최근 점점 높아지는 추세다. 그런데 이것은 잠시 우리가 잊고 있었을 뿐이지 전통생활에서 일상화된 현상이었고, 특정한 사회문화적 맥락에서 오랜 기간 전수된 사회적 감각의 총체였음을 기억해야 한다.

조선 후기 실학자 박제가는 친구 이덕무로부터 시를 받고 "나의 벗 형암 선생 이무관의 시 약간 수를 손수 베끼고 나서 향을 피우고 목욕재계 후 읽어보았다"[13]고 한다. 오감이 어우러진 흥미로운 사례가 아닐 수 없다. 또한, 전통시대 차를 마시는 것은 모든 감각이 동시에 조화롭게 기능하는 행위였음도 주목해볼 가치가 있다. 녹차는 자연의 생명을 상징하며 이를 마신다는 것은 자연의 향, 맛, 색, 느낌을 주입하는 것이기 때문이다. 차를 마시는 동안 모든 감각은 하나로 통합된다.[14]

몸으로 생각하기가 '알기'의 객관적인 방법과 주관적인 방법을 결합하는 창조적 사고의 핵심으로서 중시되는 요즈음, 전통시대에

[13] 박제가, 「형암선생시집서(炯菴先生詩集序)」, 『초정전서(楚亭全書)』; 정일남, 「박제가의 際의 詩論」, 『한국한문학연구』 제28집, 2001, 223쪽에서 재인용.
[14] 로버트 루트번스타인 · 미셸 루트번스타인, 박종성 옮김, 『생각의 탄생』, 에코의서재, 2007, 398쪽.

물은 단순히 외부의 자연물이 아니라 바라보는 사람의 인격수양과 결합되기 때문에 곧잘 덕과 인격에 비유되기도 한다.

오감을 동원한 종합적 사고를 수행한 경험은 새롭게 해석되어야 한다. 생각하기 자체가 본질적으로 공감각synesthesia; 한꺼번에 느낀다. 혹은 감각의 융합을 의미적이라면 그 공감각을 유지 발전시키는 일은 소중하다. 이 공감각의 지적 확장을 통해 종합지Synosia; syn과 gnosis의 합성어에 도달할 수 있다. 이것을 수행하는 사람이 곧 '온전한 인간'일 터인데 그야말로 축적된 인간의 경험을 한데 집약하여 '전인성wholeness'을 발휘하는 사람을 일컫는다.[15]

[15] 로버트 루트번스타인 · 미셸 루트번스타인, 앞의 책, 234, 429쪽.

다양한 감각기관오감을 동원한 종합적 사고를 수행하는 '온전한 인간'을 우리는 아시아적 미를 체득한 주체로서 '아름다운 인간'이자 그 체험의 공유와 인격적 소통을 통해 '아름다운 사회'를 구현하는 행위자라고 규정할 수 있다. 그것을 물의 표정에서 읽을 수 있다.

'아름다운 인간'에 주목할 때 '수양으로서의 미'가 중요해진다. 이와 관련해서도 덕과 인격의 비유로서 물이 곧잘 활용된다. 물은 단순히 외부의 자연물이 아니라 바라보는 사람의 인격수양과 결합되어 있기 때문이다. 물에 대한 관조[觀水]는 물과 자아가 융합하는 감정전이적인 행위다. 또한, 지혜로운 사람은 물을 좋아한다는 뜻의 요수樂水는 미적 인격과 미적 정취를 연계시켜주고, 맑고 고요한 마음을 뜻하는 명경지수明鏡止水는 언제나 자신을 돌아볼 수 있게 하는 최고의 교육적 존재로서 다른 존재들로 하여금 수양하도록 북돋워 준다. 이것이 바로 미적 체험을 통해 아름다운 인간으로 가는 길이다.

그리고 이것은 현재의 예술교육이 우리 각자를 수동적인 감식자에 머물지 않고 능동적인 미적 체험을 통해 한 사람의 '통합된 인간'으로 성장하고 성숙하게 하는 일을 목적으로 삼고자 하는 뜻과 통한다.[16]

16 진은영, 「문학이 말할 때: 공생을 향하여」, 서울문화재단 주관 제2회 서울국제창의예술교육심포지엄 "예술가, 교사, 예술가 교사" 자료집, 서울, 2014.11.3.

오감을 동원한 미적 체험을 통해 아름다운 인간을 추구하는 수행-'수양으로서의 미'를 추구하는 행위-은 우리의 감수성 변화, 즉 세상에 대한 우리의 지각 방식을 변화시키거나 그 지각력을 더욱 민감하게 만들 것으로 기대된다. 그 과정에서 이웃의 고통과 기쁨에 대한 공감 능력이 배양되어 공생사회 실현에도 기여할 것이다.[17] 그런데 누가 이러한 새 감수성을 원할지, 그 주체형성에 대해 묻지 않을 수 없다. 이 점에 있어 논어, 맹자, 노자, 장자에 드러난 물의 특성-샘솟는 재능, 다투지 않고 사물에 따라 만들어가는 유연한 형상, 완전한 수평-이 사실은 11세기 후반 송대 지식인들이 당파 간의 대립으로 관직에서 밀려나면서 벗들과의 우정을 통해 그들만의 문화적 정체성을 형성하는 데 핵심적인 이미지가 되었다는 공동 연구자 조규희의 주장은 중요한 시사를 준다. 물에 대한 미적 취향의 형성이 특정 그룹의 지식인들 사이에서 형성된 산수에 대한 담론의 소산이었다면, 신자유주의와 서구 중심적 미관이 주도하는 오늘날 우리 현실에서 오감을 통한 수양으로서 미를 추구하는 작업 역시 개인의 결단이나 수양의 확산만으로는 이뤄지기 힘들다.

17 진은영, 앞의 글.

근대화를 통해 깨끗하고 안전해진 물. 그러나 개개인이 오감으로 즐겨왔던 다양성은 사라졌다.

그것은 특정 사회문화적 맥락과 연관되며 대중적 관심에 부응해야 하기 때문이다. 한 마디로 새로운 미적 취향을 함께 즐기는 집단적 주체의 형성이 지금 여기서 요구되는 것이다.

그러나 우리의 현실에서 물은 일상적 삶과 인지, 감정의 상태에서 멀어져 있다. 공동연구자 김현미가 일깨워주듯이 깨끗하고 안전한 물에 대한 욕구는 물을 관리하는 치수사업이나 기술적 개입 등 물의 근대화를 통해 어느 정도 충족되었다. 그러나 정책을 독점한 전문가 집단이 물 정책을 주도하기 때문에 실제 물을 먹고, 느끼며, 이해하는 일반인의 지식이나 관점으로부터는 오히려 물이 멀어졌다. 그에 따라 물맛, 물 냄새, 물의 촉감 등 오감을 통해 물을 즐겨왔던 체험의 다양성은 사라지고 획일화되어버렸다. 이처럼 물과 관련된 일상적 문화를 재구성할 수 있는 능력이 약화되었기에 아래로부터 자발적인 실천을 통해 생태적인 관점에서 물 문화를 만들어가고 더 나아가 새로운 미적 취향을 확산하는 것은 그만큼 더 어려운 일이 아닐 수 없다.

여기서 백무산의 다음 시 구절은 우리에게 풍부한 암시를 준다. 서울에서 산 제주산 생수 '삼다수'를 제주공항에서 꺼내 마시며 쓴 시다.

물은 순환하고 유전하는 거라
용케 돌고 돌아서 제자리에 왔다
물은 물의 길이 아니라 사람의 길을 따라 일생을 마쳤다
흐르고 증발하고 스며들고 적시며
다시 흘러오던 것이 안전한 병에 담겨
한방울도 흘리지 않고 한방울도 더하지 않고
아무것도 적시지 않고 돌아서 왔다

(중략)

먼 길 돌아 흘러온 듯하지만
이 물은 떠난 적도 없고 살았던 적도 없다
뚜껑을 열어 비로소 마취에서 깨어나기 전까지
–백무산, 「물의 일생」 부분[18]

[18] 백무산, 『폐허를 인양하다』, 창비, 2015, 14~15쪽.

시인이 노래한 물이 '마취에서 깨어나'는 순간을 우리가 거듭 체감할 수 있을 때 우리가 물에서 읽는 새로운 미적 취향이 형성될 수 있을 것이다. 그러한 순간을 우리 연구진은 아시아인들이 축적해온 흩어져 있는 수많은 특수한 경험 속에서 적극적으로 찾고자 한다. 그 과정에서 우리가 추구하는 아시아적 미의 윤곽이 점점 더 명료해질 것이다.

공동연구자 김영훈은 인도네시아 발리에 남아있는 유네스코 세계유산인 계단식 논을 운영하는 수박Subak 시스템에서 실용의 미, 생태미, 총체성의 미의 가능성을 들여다본다. 물 사원water system을 중심으로 생산과 종교의 유기적 결합이 이뤄진 수박 시스템은 지금도 살아 움직이는 인위적 생태체계인 셈인데 그 속에는 발리의 전통사상에서 발전되어온 'Tri Hita Karana', 즉 사람들 간의 조화, 자연 또는 환경과의 조화, 그리고 신과의 조화가 이뤄진다는 생각이 담겨 있다. 쌀 생산에 있어 절대적인 자원이자 신성한 자원인 물이 분배되는 과정에서 발생하는 수많은 의례에 참여하며 신의 축복과 아름다움을 느끼는 것은 그들 삶의 일부다.

또 다른 공동연구자 강태웅이 보여주는 아시아 영화에 나타나는 물의 이미지도 주목된다. 물에서 읽어내는 순환적 세계관은 아시아 영화에서 영상미로 구현된

다. 특히 강태웅은 아시아 영화에서의 물은 단지 물을 비춤으로써 물리적인 이야기 전개 기능이 없더라도 심정적 내러티브의 연결성을 가져온다는 사실을 날카롭게 포착한다. 그것이 서구 연구자들에게는 그저 '엠티empty'일지 몰라도, 아시아인에게는 유와 무를 포괄하는 공空의 의미로 받아들여지기 때문일 것이다.

특이하게도 최기숙은 인간의 삶을 위협하는 위험과 재난의 기호로서의 물, 인간의 의지로 통제할 수 없는 마력적 힘으로 재현되는 물, 고이고 멈추는 바로 그 지점에서 부패와 죽음의 상징계로 변화되는 물을 보여준다. 그가 물의 이런 상징을 부각하는 의도는 어둠을 읽는 것이 삶을 아는 것임을 보여주는 데 있지 싶다. 그 점은 인간의 몸을 삼킨 검은 바다가 다시 재생과 부활의 생명수로 변전하는 이야기를 소개하는 대목에서 잘 드러난다.

그 밖에 김현미가 제시하는 사례들, 즉 좋은 수질과 풍요로움을 회복하기 위한 한국 지역사회의 작은 시도들은 한국인들이 물과 맺는 일상적인 관계를 회복할 수 있는 가능성으로 주목할 만하다.

우리의 시야를 좀 더 넓히면, 생태에 대한 높은 관심 속에서 자연, 특히 물의 풍부한 속성을 새롭게 구현해보겠다는 동아시아의 미학적 목표가 이제 동아시아의 디자인 세계를 넘어서 구미에까지 퍼져나가고 있음도 눈에 들어온다.

일본의 안도 다다오安藤忠雄와 중국의 왕슈王樹가 물에 관한 동아시아 건축의 미학을 현대건축 속에 성공적으로 구현한 것을 사례로 든 최경원의 글이 그런 점을 흥미롭게 보여준다. 물을 자연의 정수로 여기고, 그것을 삶의 공간과 적극적으로 연결해 격조 높은 즐거움을 추구했던 우리의 미감은 이제 세계의 문화적 흐름에 영감을 주고 있다. 이것이 세계인의 감수성 변혁에 기여하고 세상의 패러다임을 바꿀 수 있을지는 지금으로써는 자신할 수 없지만, 적어도 산업디자인을 통한 미적 취향의 변화 가능성을 날카롭게 주시해볼 가치가 있다.

우리의 탐험 여정과 직접 연관되는 것으로 우리 주위에서 새로운 미 체험 aesthetic engagement과 예술교육을 추구하는 집단의 작업을 들 수 있다. 예술가이자 교육자인 '예술가교사teaching artist'가 미 체험 학습경험을 이끌어내는 통합적 예술 교육 프로그램을 기획 시행하고 있는 서울문화재단의 시도가 그중 하나다. 감각의 회복, 신체로의 복귀 및 익숙한 것의 낯선 경험을 통한 상상력 증진 등으로 이해되는 미 체험의 확산에 세심한 주의를 기울일 필요가 있다.[19] 그들이 추구하는 감수성 변화 노력에 우리는 기꺼이 연대해야 한다.

또한, 우리의 작업은 한국 사회에서 1990년대부터 주창해온 동아시아 담론 확산에 힘입었다 할 수 있다. 그런데 그 담론이 이론적 차원을 넘어 일상생활에서

[19] 임미혜, 「다중적 목소리, 통합적 사고, 균형 잡기」, 서울문화재단 주관 제2회 서울국제창의예술교육심포지엄, "예술가, 교사, 예술가교사" 자료집, 서울, 2014.11.3.

의 실감으로서 수용되어 동아시아인으로서의 독자적 정체성 형성에 기여하기 위해서는 감수성 변혁이 필수적으로 요구된다. 이제 우리의 시대가 더는 서구의 세기가 아니라 '다른 누군가의 세기somebody else's century', 특히 아시아의 시대로 진입하려면 새로운 가치관의 전환, 더 나아가 '감성의 전환'까지 생활 속에서 실감으로 느껴져야 하기 때문이다. 말하자면 미의 기준도 아시아로 옮겨지고 있다는 증거를 확인할 수 있어야 한다. 그러므로 동아시아 담론은 아시아적 미의 탐색 작업과 만나지 않을 수 없다.

우리의 아시아적 미의 탐색 작업은 위에서 보았듯이 여러 차원에서 흩어진 가능성을 나르면서 물길 따라 쉼 없이 흐르는 물처럼 이어갈 것이다. 그 성과는 이번처럼 단순히 책의 형태에 한정되지 않고 다양한 형태에 담길 것이다. 날로 새로워지는 물의 흐름이 그러하듯이 말이다. 중국의 옛 지식인은 이렇게 깨우쳐 준 바 있다.

> 성인은 변화의 과정 속에서 노닐며 날로 새로워지는 흐름에 자신을 놓아둔다. 만물은 다양하게 변화하고 (성인 또한) 그 변화하는 만물과 더불어 다양하게 변화한다. 변화하는 것은 끝이 없으며 성인 또한 그것과 더불어 끝이 없다.[20]

[20] 곽상(郭象), 「대종사주(大宗師注)」; 이성희, 앞의 책, 17쪽에서 재인용.

이러한 변화에 대한 전적인 긍정은 어떤 의미에서 '생성론적인 미학'이라 부를 만하다.[21] 무궁한 변화를 긍정하고 그것을 향유하는 데서 열리는 동아시아 미학의 길을 물에 묻는다.

[21] 이성희, 앞의 책, 17쪽

I
물의 미학

1 흐르는 물, 최고의 자연미와 예술미를 형성하다 조규희
2 현대 디자인에 나타난 동아시아적 물의 미학 최경원

조규희

서울대학교 인문대학 고고미술사학과를 졸업하고 동 대학원에서 석사 및 박사학위를 받았다. 미국
하버드대학교 옌칭 연구소 객원연구원과 고려대학교 연구교수를 지냈다. 현재 서울대학교 인문대학
고고미술사학과에서 강의하고 있다.
한국회화사 전공으로 그림이 단순한 미적 감상물이 아니라 한 시대의 문화적 패러다임을 변혁하고
새로운 사회를 구성하는 핵심적인 매체였음을 밝히는 데 주된 관심을 갖고 연구하고 있다. 주요 저서
로는 『그림에게 물은 사대부의 생활과 풍류』(공저), 『한국의 예술 지원사』(공저), 『韓國儒學思想大系
XI-예술사상편』(공저), 『새로 쓰는 예술사』(공저) 등이 있다.

1

흐르는 물, 최고의 자연미와
예술미를 형성하다

서양 문화권에서 볼 수 없는 가장 동양적인 그림을 꼽으라고 하면 어떤 것을 들 수 있을까? 아마도 수묵담채로 담담하게 그려낸 산수화를 가장 먼저 떠올리지 않을까? 어디가 하늘이고 어디가 수면인지 구별되지 않는, 비워둔 여백이 더 많은 산수화가 아닐까? 그러나 산수화는 동아시아의 유구한 역사와 함께 한 그림은 아니었다. 중국의 역사 속에서 여백이 많은 수묵 산수화는 북송 후반기 이후에야 유행하였다. 중국에서도 서양의 초상화나 역사화 같은 황제와 지배층의 초상이나 궁중 행사도, 역사고사도 같은 그림이 오랜 시간 동안 중요시되었다. 당나라 때까지도 중국 고대의 화론畫論 대부분은 인물화를 얼마나 생동감 있게 잘 그리느냐에 대한 이론들뿐이었다.

그렇다면 평담한 풍격을 지닌 수묵산수화를 우리는 왜 중국 그림의 정수라고 인식하고 있는 것일까? 이러한 동아시아 산수화에 대한 독특한 미 인식은 자연스럽게 형성된 것일까? 평담한 산수화는 11세기 후반 중국의 특정한 역사적, 문화적 배경 속에서 특별한 경험을 공유한 지식인들에 의해 새롭게 형성된 문예 담론의 산물이었다. 실상 여백이 많은 담담한 산수화가 이후 중국 회화사의 대종을 이룬 것도 아니었다. 그럼에도 불구하고 '여백의 미'로 대표되는 이러한 산수화는 동양적인 아름다움을 대표하는 그림으로 깊이 각인되었다. 실재와 개념 사이에 간극이 존재하게 된 것이다.

이 글에서는 평담한 산수미가 '물'에 대한 전통적인 담론과 밀접한 연관을 맺으며 새롭게 논의된 문맥과 의도, 그리고 그 영향력을 살펴볼 것이다.

자연을 그린 아름다운 그림을 '산수화山水畵'라고 한다. 'landscape painting'으로 번역되는 서양의 풍경화에 해당하는 그림이 산수화다. 그러나 산수화는 서양의 풍경화와 달리 자연의 기운과 산천山川의 조화로운 미를 표현하는 데 힘쓴 그림으로 여겨진다. 산수화는 산과 물이 대변하는 포괄적인 산수 경관을 그린 그림으로 인식되는 것이다. 그런데 산수화의 '산'과 '수'는 중국 지식인들 사이에서 늘 대등한 개념으로 인식되었을까?

산천을 찾아다니는 유람을 굳이 하지 않더라도 잘 그려진 산수화를 보면 눈이 감응하고 마음 역시 통하여 산수의 정신과 감응할 수 있다는 '와유론臥遊論'이란 것이 있다. 와유론을 논한 중국 남북조시대의 종병宗炳, 375~443은 중국 최초의 산수화 이론가로 꼽힌다. 그의 「산수 그림에 대한 서문[畵山水序]」을 보면 '산과 물[山水]' 그림을 논한다고는 했지만 글의 주된 관심은 모두 여산과 형산, 무산, 숭산, 화산과 같은 유명한 산에 대한 것이다. 그는 "산수는 형질이 있으면서 의취가 영묘하므로 옛날 성인인 황제 헌원과 요임금, 공자와 광성자, 대외와 허유, 백이와 숙제 같은 이들은 반드시 공동산과 구자산, 고야산이나 기산, 대몽산 등에서 노닐었다. 이것은 인자仁者와 지자智者가 즐기는 것이다"라고 하였다. 산과 물에 대한 각각의 대등한 즐거움을 논한 『논어』 「옹야편雍也篇」을 인용하며

산수를 논하였지만, 그 중심 대상은 산이었다.

중국에서 산수화의 핵심 주제가 전통적으로 산 그림이었음은 고개지顧愷之, 344~406년경가 쓴 산수화에 대한 최초의 글인 「화운대산기畵雲臺山記」의 경우나 산수화가 흥기興起한 오대 북송 초기에 성행한 화면을 압도할 만큼 거대한 산을 그린 범관范寬의 〈계산행려도溪山行旅圖〉 같은 그림을 보면 알 수 있다.

그런데 사대부라는 학자 관료들이 중국 지성계의 흐름을 주도하게 된 북송 11세기 후반 이후, 물길을 따라 끊임없이 이어지는 강변의 모습을 횡으로 긴 장권長卷에 그린 산수화들이 유행하였다. 조선 시대 심사정沈師正, 1707~1769의 〈촉잔도蜀棧圖〉나 이인문李寅文, 1745~?의 〈강산무진도江山無盡圖〉 같은 대작들 모두가 '장강만리도長江萬里圖'류의 산수화라 볼 수 있다. 동아시아의 이상적 산수미가 수직적인 거대한 산 그림에서 수평으로 담담히 흐르는 물 그림으로 표상된 것이다.

그렇다면 전통 사회 지식인들은 산수 경관 중 '물'에 대해서는 어떠한 인식을 공유하고 있었을까? 이들이 익히 듣고 보았을 중국 현자들의 물에 대한 대표적인 담론들을 살펴보자. 끊임없이 흐르는 물은 그 근원인 샘이 마르지 않고 지속적으로 흘러나와 채우고 또 채운다는 이미지를 갖는다. 이러한 점은 『맹자』에 잘 나타나 있다. 맹자에 의하면 공자는 하늘에서 떨어진 도랑물과 달리 땅으로부터 솟아 나와 계속 흘러나가는 물의 특성을 찬미하였다고 한다. 공자는 강가에 서서 말하기를 "지나가는 것이 다 이와 같구나. 밤낮으로 그 흐름이 약해지지

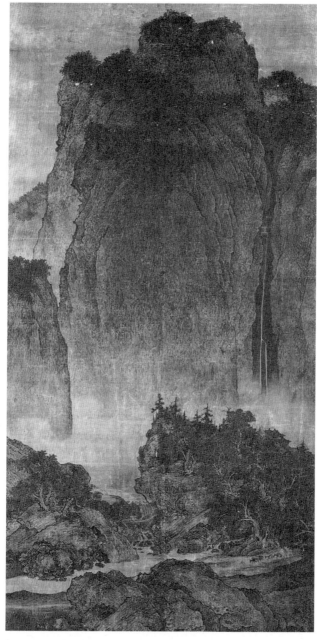

범관, 〈계산행려도〉, 견본수묵, 206.3×103.3, 대북고궁박물원.

않는구나"라고 하였다. 공자는 이러한 물의 원리로부터 추론하여, 다시 채워질 수 있는 근원으로서 천부적 재능을 가진 군자의 명성만이 곧 참된 명예라고 보았다. 사라 알란Sarah Allan은 원천으로부터 흐르는 물은 끝없이 흘러 이것은 마치 세대를 이어 전해지는 명성과 같고 시간 자체의 흐름과도 같다고 하였다.[1]

노자는 "최상의 선善은 물과 같다"고 하였다. 물을 지극히 선한 이미지와 연결시킨 것이다. 노자가 "물이 선하다는 것은 만물을 이롭게 하고 다투지 않는다"라고 한 것처럼 물은 높은 곳에서 낮은 곳으로 흐르면서 만물을 수용하고 또 소생시킨다. 물은 어떠한 상황에도 적응하며 유연하게 흐르기에 다투지 않는 성질을 지닌다. 이러한 흐르는 물의 이미지와 함께 고요한 물의 이미지도 주목된다. 고요한 물은 깊고 맑으며, 또한 완전한 수평을 이룬다. 『장자』 외편 「천도편天道篇」을 보면, "물이 고요하면 눈썹과 수염도 밝게 비추며[水靜則明燭鬚眉], 완전한 수평이 되어[平中準], 위대한 목수라 해도 그것을 법도로 삼는다[大匠取法焉]"고 하였다.

이렇듯 논어, 맹자, 노자, 장자를 통해 오랫동안 인식된 샘솟는 천부적 재능, 다투지 않는 유연한 이미지, 만물을 이롭게 하는 성질, 완전한 수평이라는 물의 특성은 수직적인 관료 사회 지식인들의 삶과는 다른 새로운 차원의 삶을 지향하는 메타포로 적절하였다. 정치적으로 밀려나 유배를 가거나 낙향한 지식인들에게 물은 관직을 벗고 포의布衣로 만난 이들이 벗이라는 수평적 관계 속에서 우정을 나누는 것의 은유가 될 수 있었다. 주로 물이 많은 습윤한 강남 지역으

1 사라 알란, 오만종 옮김, 『공자와 노자, 그들은 물에서 무엇을 보는가』, 예문서원, 2010, 67~69쪽.

로 유배된 이들은 때론 시인으로서, 화가로서, 조원가로서 자신의 천부적인 예술적 재능을 발휘하며 문예를 매개로 만남을 이어갔다.

소식蘇軾, 1037~1101은 「자평문自評文」에서 "나의 문장은 끊임없이 솟아나는 샘물과 같아서 땅을 가리지 않고 모두 나와 평지에 차고 넘쳐서 하루에 천 리라도 어렵지 않게 흘러간다. 산과 바위와 더불어 굽이쳐 꺾임에 이르러 부딪히는 사물에 따라 그 모습을 부여하기에 제대로 알 수가 없다. 알 수 있는 바는 당연히 흘러야 할 곳을 항상 흐르다가 응당 멈추지 않을 수 없는 곳에서 항상 멈춘다는 것뿐이다. 그 밖의 것은 비록 나라 해도 알 수 없다"고 하였다. 소식은 자신의 문장에 대한 자부심을 이처럼 물의 속성에 빗대어 말하였다. 이렇게 물의 이미지는 유배 간 지식인들에게 벼슬이 아닌 자기 본연의 모습을 드러내는 최상의 은유적 자연 이미지였다.

이인문, 〈강산무진도〉 부분, 견본담채, 43.9×856, 국립중앙박물관.

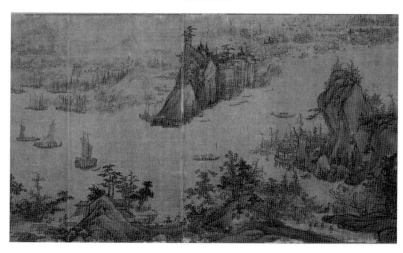

2 거비파 산수화에서 평원산수화로

중국에서 11세기 후반에 송적宋迪에 의해 그려진 〈소상팔경도瀟湘八景圖〉는 동정호 일대의 아름다운 경관을 그린 대표적인 산수화다. 절강성 항주가 수도가 된 남송대 이후 왕홍王洪을 비롯한 여러 화가들에 의해 〈소상팔경도〉는 특히 즐겨 그려지면서 이후 동아시아 사회에서 가장 이상적인 경관의 전형이 되었다. 한국에서도 고려 무신정권 이후 시문에서 수려한 경관을 꼽을 때 소상팔경의 여덟 화제畫題, 곧 모래밭에 새들이 날아 앉는 정취를 그린 평사낙안平沙落雁, 저 멀리서 귀가하는 배를 그려 저물어가는 하루를 표현한 원포귀범遠浦帆歸, 소상강에 내리는 쓸쓸하고 세찬 밤비를 주제로 한 소상야우瀟湘夜雨, 석양빛으로 물들어가는 어촌 마을의 아름다운 저녁 분위기를 그린 어촌낙조漁村落照, 연기 자욱한 산사에 울리는 저녁 종소리를 묘사한 연사만종煙寺晚鍾을 비롯하여 산시청람山市晴嵐, 강천모설江天暮雪, 동정추월洞庭秋月의 여덟 형식이 하나의 전범이 되었다.

이들 팔경의 제목들이 말해주듯이 소상팔경도는 주로 가을밤이나 겨울밤, 해 질 무렵의 어두운 시간대를 배경으로 눈 내리고 비 내리는 아련하고 감상적인 분위기를 주된 대상으로 하고 있다. 이러한 소상 지역의 이미지는 이미 오래전부터 이곳으로 유배 온 이들의 문학 작품을 통해 형성되었다.

왕홍, 〈소상팔경도〉, 중국 남송 1150년경, The Art Museum, Princeton University.

상수湘水는 광서자치구에서 발원하여 동정호로 흐르는데, 강의 수심이 깊고 맑아 '소瀟'라는 의미가 붙게 되었다. 『산해경』에는 이 상수가 순舜왕의 무덤에서 발원한다고 적혀있다. 순왕은 상수를 순행하던 중에 죽었는데, 순왕의 부인 아황娥皇과 여영女英은 남편을 찾아 나선 후 남편이 죽었다는 소식에 결국 상강과 원강 사이에 몸을 던졌다. 굴원屈原, BC 343~278은 『초사楚辭』의 「구가九歌」에서 이 아황과 여영을 각각 상군湘君, 상부인湘夫人으로 기렸다. 굴원 역시 소상으로 추방된 후 결국 상수의 지류인 멱라수汨羅水에 투신하였다.

당나라에서 시의 대가로 명성을 날리던 이백李白, 701~762은 750년에 유배를 가던 중 사면되어 여생을 동정호 북쪽의 장강 기슭에서 보냈다. 그는 이때 순왕과 그 부인들을 모티프로 차용하여 「원별리遠別離」란 시를 지었다. 이 시는 "먼 이별이여. 옛날 아황과 여영 두 요임금의 딸들이 동정호의 남쪽에 있도다. 소상강의 물가, 바닷물이 만 리 깊은 곳으로 바로 떨어진다. 그 어떤 사람이 이 이별을 괴롭지 않다 말하랴. ……창오산 무너지고 상수도 말라버려, 댓잎 위에 떨어지는 눈물도 사라지리라"고 하며 쓸쓸하고 슬픈 정서를 드러내었다. 이렇게 소상 문학은 이백, 두보杜甫, 712~770, 유종원柳宗元, 773~819 등 유배를 경험한 당나라의 저명한 문인들의 서정적이지만 분노와 우울함이 깃든 시문이었다.

송적이 그린 〈소상팔경도〉는 기원전 3세기경부터 정치적 유배지로 표상된 이 지역의 이러한 이미지가 함축되어있다. 전국시대 초나라의 시인이자 정치가였던 굴원은 이와 같은 소상강의 이미지를 대표하는 인물이었다. 그의 『초사』 「이

소편離騷篇」에는 그의 아픔과 충성심이 담겨있다. 11세기 후반 신구법당의 대립 속에서 구법당의 사마광司馬光, 1019~1086은 그의 시 「굴평屈平」에서 굴원을 중상한 인물을 당시 황제의 신임을 받던 신법당의 재상에 빗대었다. 소식은 굴원의 투신을 왕에게 간언하려는 최후의 시도로 보고 굴원을 충언을 하고도 추방당한 충신의 전형으로 여겼다. 굴원 이후 강남으로 유배를 간 당나라의 대표적 시인인 두보나 이백에 의해 두텁게 축적된 소상 지역에 대한 문학적 전통은 이후 구양수歐陽修, 1007~1072, 사마광, 소식, 황정견黃庭堅, 1045~1105 등의 고문에 능한 구법당 문인들이 문학적 암시로 활용할 수 있는 전거가 되었다.

따라서 소상 시문은 단순히 장소에 대한 것만이 아니라 관료로서 역경을 만날때 불만을 표현하는 의미가 되었다. 이것은 소상에 대해 시문을 짓거나 그림을 그리기 위해 그 지역에 있을 필요가 없게 된 것을 의미한다. 알프레다 머크 Alfreda Murck는 당시 이들 문인이 즐겼던 율시律詩의 창작 전통과 섬세하게 표현된 우울한 심사의 소상팔경의 화제들을 고려할 때 〈소상팔경도〉는 유배의 심회를 반영하고 있는 그림일 것이라고 하였다. 송적이 신구법당의 당쟁 여파로 1074년 말 파직된 이후 이 그림을 창출한 것으로 본 것이다.

송적과 그의 벗들의 유배는 신종神宗, 재위 1067~1085 재임 시 왕안석의 신법을 토대로 한 정부의 개혁과 이에 저항한 구법당 관료들과의 갈등이 계기가 되었다. 곽희郭熙, 1023~1085의 1072년 작 〈조춘도早春圖〉는 신종과 왕안석의 신법이 제국에 가져다준 새로운 시대의 여명을 경축하는 우아한 은유였다. 반대로

소식은 이러한 신종의 정책에 대해 시로써 비판의 목소리를 한껏 드높였다. 이 처럼 소식 일파의 문인들에게 시는 자신늘의 정체성을 적극적으로 대변하는 문화적 수단이었다. 이들은 서로 시를 차운하면서 암호화된 시구를 사용하여 당대의 사건에 대한 논평이나 비판을 안전하게 가할 수 있었다. 또한 그림을 직접 그리거나 제화시문題畵詩文을 남기기도 하였는데, 소식과 그의 벗들은 그들의 그림이 시를 담고 있다는 데에 자부심을 느꼈다. 즉 그들은 '그림도 시처럼' 암시적이고 함축적인 성격과 간접적인 특성을 지녔다는 점을 높이 평가한 것이다. 그들에게는 그림도 시와 마찬가지로 공유하는 지식이 없는 외부인은 그 안에 담긴 의미를 알아낼 수 없는 예술 장르가 된 것이다. 이것이 소식과 11세기 후반 지식인들이 공유하였던 '시화일률론詩畵一律論'의 진정한 의미였다. 그림에 기존에 확립된 시의 기능, 메타포, 관습 등을 대입한 것이다. 이러한 시와 그림의 상관관계 속에서 제작된 소리 없는 시, '무성시無聲詩'의 대표적 그림이 송적이 그린 〈소상팔경도〉였다.[2]

소식은 송적의 〈소상만경도〉를 감상한 후 세 편의 제화시를 창작하였다. 소식이 감상한 〈소상만경도〉의 주제처럼 소상팔경도의 화제들은 모두 가을, 겨울, 비, 눈, 밤, 어두움, 차가움 등의 소외, 추방, 슬픔, 쇠퇴와 같은 어둡고 우울한 이미지였다. 흥미롭게도 이것은 곽희가 그린 〈조춘도〉를 위시한 신종대 관청 건물에 그려진 이른 봄의 산수화들이 암시하는 새로운 기운과 정반대의 이미지였다. 유배된 시인의 시처럼 유배된 문인화가 역시 그의 그림에 스스로 처한 상

2 이 부분은 Alfreda Murck, *Poetry and Painting in Song China : The Subtle Art of Dissent*, Harvard University, 2000 참조.

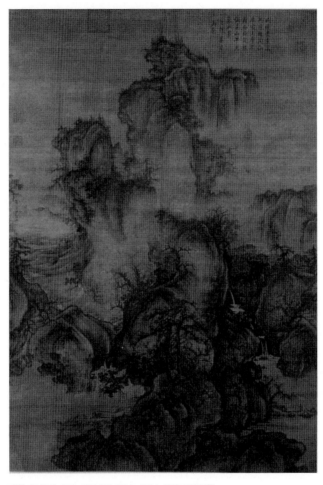

곽희, 〈조춘도〉, 1072, 견본담채, 158.3×108.1, 대북고궁박물원.

황을 반영한 것이다.

그런데 1090년에 출간된 『몽계필담夢溪筆談』에서 심괄沈括, 1031~1095은 "송적이 특히 평원산수平遠山水에 뛰어났다"고 하면서, "득의작으로는 평사낙안, 원포귀범, 산시청람, 강천모설, 동정추월, 소상야우, 연사만종, 어촌석조가 있는데, 이를 팔경이라고 한다. 호사가들이 이를 많이 전한다"고 하였다. 송적이 그린 〈소상팔경도〉가 곽희의 〈조춘도〉와 같이 거대한 산을 화면의 중심 제재로 그린 거비파 산수화monumental landscapes와는 매우 다른 미적 취향을 드러내는 '평원산수화level-distance landscapes'였다는 것에 주목한 것이다. 1074년에 파면되어 낙양으로 내려간 송적이 그린 그림은 '강'을 중심으로 펼쳐진 평원산수화였다. 이것은 1072년 작 곽희의 〈조춘도〉와 같은 거비파 그림과는 전혀 다른 형식과 기능, 의미를 지닌 산수화였다. 수직으로 상승하는 높은 산을 주로 그린 축화hanging scroll 형식의 그림과 달리 횡축handscroll으로 수면을 따라 낮게 펼쳐진 강의 풍경을 강조하는 파노라마식 수평 시점의 구성에 대한 이 무렵 지식인들의 취향을 반영한 것이다.

신종의 총애를 받았던 곽희는 그의 산수화론서인 『임천고치林泉高致』에서 "산수는 큰 물상이라 보는 사람이 반드시 멀리서 보아야 하나의 대형 병풍같이 둘러쳐져 있는 산천의 형세와 기상을 볼 수 있다"라고 하여 거대한 산 그림을 중심으로 하는 거비파 산수화의 이론을 제공하였다. 이러한 '고원高遠'의 거비파 산수화는 궁정 위계질서의 상징물로 여겨질 수 있었다. 반면 평원산수화는 당쟁

속에서 부당하게 추방된 '시적 슬픔'의 이미지이자 관료 체제 밖의 삶을 암시하는 형식이었다. 주예존朱藝尊, 1626~1709은 이러한 현상에 대해 "송적의 관심은 평원에 있었던 것이지 소상의 실경을 그려내는 것에 있지 않았다"고 평했다. 흥미로운 점은 구법당이 득세한 1080년대에 곽희 역시 소식 일파의 구법당 문인들을 위해 주제와 형식 면에서 〈조춘도〉와는 전혀 다른 추경秋景을 주제로 한 평원산수화를 그렸다는 것이다. 그리고 소식 일파의 문인들은 곽희의 이러한 '소경小景' 속에서 시정을 읽어냈을 뿐 아니라 심오한 의미를 발견하였다. 이처럼 구법당이 다시 개봉에 모이게 된 철종 원우연간1086~1093 전반에 이러한 평원산수화들은 이들이 관계를 맺고 강화하는 매개물이 되었다.[3]

[3] Ping Foong, *Monumental and Intimate Landscape by Guo Xi*, Ph.D. Dissertation, Princeton University, 2006, pp.276~277; 이상의 내용은 조규희, 「고려 명종대 소식의 시화일률론(詩畵一律論)과 송적팔경도(宋迪八景圖) 수용의 의미」, 『미술사와 시각문화』 15, 2015; 조규희, 「'시와 같은 그림'의 문화적 함의: 〈소상팔경도〉를 중심으로」, 『한문학논집』 42, 2015를 토대로 재구성하였다.

물을 중심으로 한 새로운 산수미에 대한 취향은 이 시기 사대부이자 저명한 문장가였던 소식이 산수화를 논한 다음의 인용문에서 분명히 드러난다. 소식은 황주에서 수년 전 포영승葡永昇이 그를 위해 그려준 수녕원의 물 그림waterscapes 스물네 폭에 대한 제발題跋을 지었다. 그가 이 글을 쓴 주요 의도 중 하나는 '물 그림[畵水]'에 대한 다양한 기법과 비평 기준을 제시하는 것이었다. 그는 포영승의 그림 뒤에 쓴 글에서 산수화에서 물이 중심이 된 그림의 역사를 언급하면서 이러한 '물 그림'은 동시대 화가인 포영승이 가장 잘 그렸다고 했다. 더 나아가 그는 포영승의 그림과 대비되는 그림들을 '죽은 물[死水]' 그림이라 하여 물 그림에 관한 미적 비평의 기준까지도 제시하였다. '물'이 중심이 된 산수화는 이 시기에 새로운 담론 속에서 새롭게 조명된 그림이었던 것이다.

고금에 물을 그린 것은 평원에 가는 주름을 많이 그렸다. ……당나라 광명 (880~881) 중에 처사인 손위가 처음으로 새로운 뜻을 표출해내어 빠른 물과 커다란 물결과 산석을 굽이지게 그렸다. 물체에 따라 형을 부여하고 물의 변화를 다 그려서 신기하게 빼어났다고 불렸다. 그 후에 촉 사람인 황선과 손지미가 모두 그의 필법을 터득했다. ……근세에 성도 사람인 포영승은 술을 좋아하고 방랑하여 성격이 그림과 서로 맞아 살아있는 물을 그렸으니, 손위와 손지미의 뜻을 터득하였다. ……왕공 귀인들이 더러 권력의 힘으로 그리게 하면,

영승은 번번이 웃으면서 딱 잘라 거절하였다. 그러나 그리고자 할 때를 만나면 귀천을 가리지 않고 순식간에 완성하였다. 언젠가 나와 함께 수녕원에 이르러 물 스물네 폭을 그렸다. 매년 여름에 물 그림을 높은 집 흰 벽에 걸면, 음산한 바람이 사람에게 엄습하여 머리카락을 치켜세웠다. 영승이 지금은 늙어 그림도 얻기 어려우니, 세상에서 참으로 잘 그리는 자라는 것을 아는 자도 적다. 왕년의 동우(董羽)와 근래에 상주 척 씨가 그린 물 그림 같은 것을 세간에 더러 전하여 보배로 소장한다. 동우와 척 씨와 같은 류는 '죽은 물'이라고 일컬을만하니 영승과 같은 부류로 취급해서는 안 된다.[4]

살아있는 물이란 고인 물이 아니라 '흐르는 물'을 의미한다. 흐르는 물의 이미지는 모든 형상에 적응하며 자연스럽게 흐르는 물의 속성을 환기시킨다. 이러한 자연스러움의 미학은 이후 동아시아 문인 문화를 이루는 핵심 담론이 되는데, 이러한 문예관이 형성되는 데 소식의 영향이 매우 컸다. 고려 지식인들뿐 아니라 19세기에 이르기까지 조선의 지식인들은 소동파의 문학과 사상을 흠모하였다. 그에 대한 숭배열 속에서 조선의 문인들은 서재에 그의 초상을 걸어놓고 향을 피우고 그의 탄생일을 정기적으로 기념하기도 하였다.

소식이 "나의 문장은 끊임없이 솟아나는 샘물과 같아서 땅을 가리지 않고 모두 나와 평지에 차고 넘쳐서 하루에 천 리라도 어렵지 않게 흘러간다"고 한 것은 그가 스스로 드러낸 그의 문예미에 대한 담론이다. 이 점에 대해 최재혁은 소식이 「자평문自評文」에서 문장이 자연미를 갖추어야 함을 생동적으로 논술하였다고 보았다. 그는 "자연 만물은 풍부하고 다채롭고 변화 무궁하기에 이를 표현하

[4] 유검화, 김대원 옮김, 『중국고대화론유편』 제4편 산수 1, 소명출판, 2010, 211~213쪽.

장강삼협.

는 예술작품 역시 반드시 자연에 따라 '수물부형隨物賦形'해야 할 것이며, 이러한 '수물부형'을 통해 모든 문예 창작은 자연미를 지닐 수 있다"고 하였다.[5]

이처럼 소식을 통해 부각된 '물의 미학'은 동양적 산수미의 정수로 흔히 언급되는 '자연미'와 동가同價의 개념으로 현재까지 인식되고 있다. 인공적인 예술이 산수 자연의 '자연스러움'을 따른다는 것이다. 소식은 그의 유배 시절 지은 유명

[5] 최재혁, 「고려 문인들의 소식 문예이론 수용 고찰」, 『중국어문학논집』 89, 2014, 317~318쪽.

한 작품 「전적벽부前赤壁賦」에서 "내 삶이 한순간임을 슬퍼하고, 장강이 끝없이 흘러감을 부러워한다"고 한 바 있다. 〈장강만리도〉가 즐겨 감상된 북송대 이후에는 자연의 위대한 모습은 거대한 산이 아닌 끝없는 물길을 따라 그린 그림에서 찾게 되었다. 조선의 학자 이익李瀷, 1681~1763도 〈장강만리도〉에 대해 쓴 시에서 장강은 무한하고 인간이 미처 다 볼 수 없는 거대한 자연이라고 표현하였다.

소식에 대한 흠모와 강남문화에 대한 동경 속에서 그와 관련이 있는 서호西湖와 같은 '호상湖上 풍경'은 문인들이 유람하고 거주하고 싶어 하는 가장 이상적인 경관이 되었다. 일례로 조선 중기 문신인 신흠申欽, 1566~1628은 항주의 서호를 그린 〈서호경도西湖景圖〉에 쓴 다음의 발문에서 물 중심의 산수미학을 이상적인 것으로 향유하던 당시 지식인들의 취향을 잘 알려주고 있다.

소영빈(蘇穎濱, 소철蘇轍)이 일찍이 말하기를 "그림을 귀중히 여기는 것은 실물과 비슷하기 때문이다. 실물과 비슷한 것도 오히려 귀중히 여기는데 하물며 그 실물이야 말할 것이 있겠는가. 내가 도읍(都邑)과 전야(田野)를 다닐 때 본 것들이 모두 나의 그림 상자인데 또 무엇 때문에 그림을 그릴 필요가 있겠는가" 하였는데 참으로 정확한 논리다. 나로 하여금 항주(杭州)와 월주(越州) 지방에서 태어나 양봉(兩峯)·삼축(三竺)의 가운데에 집을 짓고 살게 한다면 내호(內湖)·외호(外湖) 사이에 배를 대놓고 영은(靈隱)·불국(佛國)의 절에서 선(禪)을 찾으며, 소제(蘇堤)·국원(麴院)·유랑(柳浪)·화항(花港)에서 풍월을 읊으며, 노자(鸕鶿)·앵무(鸚

鵡)들과 만년을 보내면서 호상주인(湖上主人)이 될 것이다. 그러면 사람들이 나를 그리기에 겨를이 없을 터인데, 어찌 한 폭의 그림을 빌릴 필요가 있겠는가. 이것을 할 수 없다면 차라리 소문(小文, 종병)이 누워서 유람한 것처럼 밝은 창, 따스한 햇볕에 제비는 지저귀고 꾀꼬리는 길게 울 때 침낭(枕囊)에 비스듬히 기대어 자고 나서 그림을 펼쳐놓고 마음으로 이해하면 나비가 장주(莊周)가 아닌 줄을 정말 모를 것이다. 영빈이 비록 다시 살아난다 하더라도 반드시 나의 말에 한 번 웃고 인정할 것이다.[6]

신흠이 소철의 글을 인용해 말하고 있는 것처럼 서호의 아름다움이 크게 주목되게 된 데에는 항주지사를 지냈던 소식과 같은 북송 지식인들이 형성한 문화적 취향과 예술론이 큰 영향을 미쳤다. 즉 물에 대한 미적 취향의 형성은 자연스럽게 흘러가는 물과 달리 특정 그룹의 지식인들 사이에서 특별한 시기에 형성된 산수에 대한 담론인 측면이 강한 것이다. 특히 소수와 상수가 합류하여 흘러드는 동정호 남쪽 소상이라 불리는 지역의 경관을 그린 〈소상팔경도〉가 북송 지식인들에 의해 매우 아름다운 경치로 칭송된 이래 이 그림은 동아시아의 가장 아름다운 자연을 대표하는 이상적 산수미의 전형으로 확고히 인식되었다.

[6] 신흠, 「국역 상촌집」 5, 민족문화추진회, 1990, 170~171쪽.

북송대의 대표적 서화 애호가이자 뛰어난 감식안으로 휘종徽宗, 재위 1101~1125 대에 서화학 박사가 되었던 미불米芾, 1051~1107은 산수화를 논한 글에서 이성李成, 관동關同, 형호荊浩, 범관范寬과 같은 거비파 산수화가와 달리 평담한 산수를 그린 오대의 화가 동원董源을 매우 칭송하였다. 그가 동원을 높인 배경에는 이 시기에 북송 지식인들을 중심으로 형성된 새로운 미적 취향에 기인한 측면이 컸다. 그는 "동원은 평담하고 천진함이 많아서, 당나라에는 이런 작품이 없었다"고 하면서, "근세의 신품으로 격이 높다고 하는 것도 동원과 비유할 자가 없다. 산봉우리가 출몰하고 안개와 구름이 나타났다 없어졌다 하여, 꾸미지 않아도 교묘한 정취가 모두 자연스러움을 얻었다"고 하였다. 계곡의 다리, 어부와 포구가 물가와 서로 어울려, 강남의 한 편을 보는 것 같다는 것이었다. 이렇게 미불은 수면을 따라 자연스럽게 그려진 동원의 강남 산수화풍을 칭송하였다. 그가 동원을 높인 배경에는 이 시기에 북송 지식인들을 중심으로 형성된 새로운 미적 취향에 기인한 측면이 컸다.

송대 지식인들의 이러한 취향은 북송 말에 저술된 동유董逌의 산수화론이나 한졸韓拙의 『산수순전집山水純全集』1121에 잘 정리되어 반영되었다. 한졸은 '논산論山'에 이어 '논수論水'를 따로 적어 산수의 산과 물을 대등하게 다루었다. 또한 여기서 더 나아가 곽희가 산을

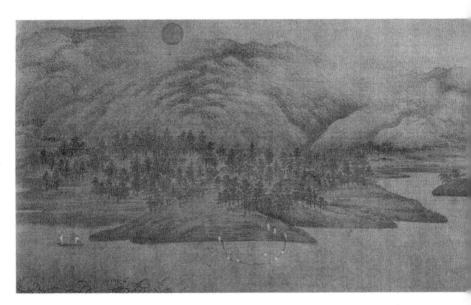

傅 동원, 〈소상도〉, 견본담채, 50×141, 북경고궁박물원.

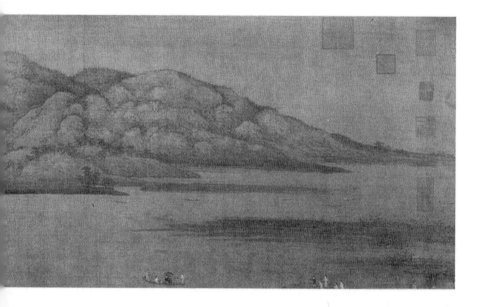

중심으로 제시한 삼원법三遠法과는 다른 물을 중심으로 펼쳐진 산수미를 기반
으로 한 새로운 삼원법을 다음과 같이 제시하였다.

곽희가 말하였다.
"산에 삼원(三遠)이 있다. 산 아래에서 산 위를 올려보아 등 뒤에 담담한 산이 있는 것을
'고원(高遠)'이라 한다. 산 앞에서 뒷산을 살펴보는 것을 '심원(深遠)'이라 한다.
가까운 산에서부터 먼 산까지 이르는 것을 '평원(平遠)'이라 한다."
내가 삼원에 대하여, 아래와 같이 논한다.
산 아래 언덕 가에 물결이 펼쳐져 멀리 있는 것을 '활원(闊遠)'이라고 한다. 들판에 안개가
어둡게 깔리고 들판의 물이 막혀서 희미하여 볼 수 없는 것을 '미원(迷遠)'이라 한다.
경물이 아주 빼어나서 미묘하게 나부끼는 것을 '유원(幽遠)'이라고 한다.[7]

[7] 유검화, 앞의 책, 359~360쪽.

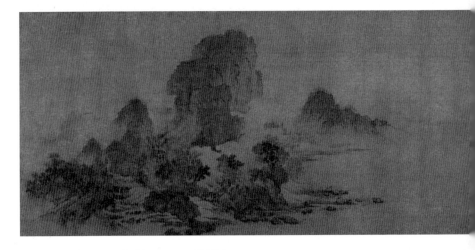

왕선, 〈연강첩장도〉, 약 1100, 견본채색, 45.2×166, 상해박물관.

한졸의 삼원법은 산수화에서 아득하고, 희미하고, 미묘한 물 그림에 내재되어
있는 문인적 수사법에 대한 인지를 보여준다.

휘종 황제의 총애를 받았던 한졸을 휘종에게 소개한 인물은 왕선王詵, 약
1048~1104이었다. 왕선이 그린 아득하고 미묘한 강 풍경 그림인 〈연강첩장도烟
江疊嶂圖〉는 송대의 다른 산수화와 구분되는 특징을 지닌다. 전면에 위치한 두
덩이의 분리된 땅과 관목들은 안개가 잔뜩 낀 강가에 관람자의 시선을 머무르
게 한다. 또한, 안개 낀 강의 흐린 부분이 그림의 절반 이상을 차지한다. 전례
없이 미분화된 공간 위에 펼쳐진 두 척의 배는 뚜렷하지 않다. 두루마리를 펼쳐
시선을 왼쪽으로 이동하면 원경에서 점차 커지는 산이 드러난다. 이 그림을 그
린 왕선은 황실 인사기도 했지만, 소식이 재판받았을 때 29명의 공모자 중 가
장 먼저 거론된 인물이기도 하다. 그는 신종의 개혁책에 공감하지 않았으며,
1070년대 소식이 항주에서 쓴 신법에 대한 비판적 시들을 편집하고 출판하는

057

데 자금을 조달하기도 하였다. 그 시집이 1079년 소식이 선동 죄목으로 체포되었을 때 유죄의 핵심 증거가 되었다. 〈연강첩장도〉의 이러한 모호한 강 풍경은 소식과 주고받은 시와 그 바탕이 된 두보의 시를 이해해야만 읽어낼 수 있는 그림이었다. 화면에 두드러진 여백은 '시의 언어'처럼 이들에게는 특별하게 읽히는 의미였다. **8**

미불의 아들 미우인米友仁, 1075~1151의 〈소상도瀟湘圖〉 역시 어디를 그렸는지 알기 어려울 만큼 풍경에 대한 묘사가 모호하다. 그는 〈소상기관도瀟湘奇觀圖〉 발문에서, "나의 부친은 40년 전에 진강鎭江에 살았다. 그는 도성 동쪽 언덕 위에 암자를 짓고 해악海嶽이라 이름 붙였다. (중략) 이제 나는 해악암에서 바라본 산의 모습을 그렸다. 이른 새벽 내리는 빗속에 산과 만 겹의 구름이 희미하게 변화하는 기이하고 훌륭한 모습이다. 그러나 세상 사람들은 이것을 모른다. 나의 일생을 통해 나는 소상瀟湘의 기이한 경치를 익히 알게 되었으며, 산을 오르거나 강의 훌륭한 경치를 볼 때마다 즉시 그것의 진수를 그려 눈을 즐겁게 하였다. 이것이 어찌 다른 이를 위한 것이겠는가? 이 종이는 먹을 빨아들여 붓을 놀리기 힘들지만 중모仲謀가 급히 청해 거절할 수 없어 재미로 그렸다[戱作]"고 하였다. 기이하고 습윤하고 모호한 시적 분위기를 살린 문인 화가들의 강변 풍경 그림에 대한 담론 속에서 '희작戱作'이 문화적 함의를 지니게 된 것이다. 즉 직업화가와 달리 문인 화가가 진지하지 않게 그린 산수화에 아는 자만이 느낄 수 있는 격조 높은 산수미가 담겨있다는 것이다.

8 Alfreda Murck, 앞의 책, pp.126~156.

정치적 환란기에 유배를 통해 재야시절을 공유하였던 송대 지식인들은 관직이라는 수직 관계를 떠나 물과 같은, 오직 샘솟는 예술적 재능만을 매개로 수평적 우정 관계를 맺었다. 주로 습윤한 강남 지방으로 유배된 이들은 '물길'을 따라 그려진 평원산수화를 공유하면서, 새로운 문화 담론 속에서 평담한 산수미를 가장 이상적인 자연미로 칭송하였다. 이러한 배경 속에서 유행하게 된 〈소상팔경도〉는 아름다운 자연에서 느끼는 서정적인 정서를 촉발하게 하고, 또한 그러한 아름다움을 그림과 시로 함께 감상하는 즐거움을 만들어 지식인들 사이에서 지속적으로 사랑받았다.

여기서 주목되는 또 다른 점은 중국과 한국의 뛰어난 승경지를 그린 그림들이 대개 물길을 따라 경치가 좋은 곳에 자리한 저명한 누각과 정자, 상류층의 별서에 머물던 지식인들 시각에서 그려진 산수화였다는 점이다. 따라서 우리가 현재 순수한 승경지로서 혹은 예술작품을 통해 익히 알고 있는 동아시아의 아름다운 경관들은 수로가 되는 강이나 곡류천과 밀접한 연관이 있는 곳이었다. 원나라 문인화가들에 의해 즐겨 그려진 산수화들이나 관동팔경, 단양팔경 등의 조선의 대표적 명승명소를 그린 산수화들은 '흐르는 물'이 동아시아의 새로운 자연미와 예술미를 배태하였음을 잘 보여주는 예들이라고 할 수 있다.

최경원

서울대학교 미술대학 산업디자인과를 졸업하고, 동 대학원에서 석사학위를 받았다. 현재 인문학+디자인 아카데미 '현디자인연구소'를 운영하고 있으며, 서울대학교, 연세대학교, 성균관대학교, 이화여자대학교, 국민대학교, 건국대학교 등에서 강의하고 있다.

현대자동차, 기아자동차, 한국공예디자인문화진흥원 등에서 한국 문화 관련 연구 프로젝트를 진행했으며, 네이버캐스트, 패션인사이트, 월간 디자인 등에 칼럼을 기고한 바 있다. 주요 저서로는 『Great Designer 10』 『알레산드로 멘디니』 『우리가 알고 있는 한국문화 버리기』 『디자인 인문학』 등이 있다.

2

현대 디자인에 나타난
동아시아적 물의 미학

일본의 건축가 안도 다다오安藤忠雄는 교토 한복판을 흐르는 다카세 강과 신조 거리가 교차하는 곳에 건축물 하나를 디자인해달라는 의뢰를 받는다. 다카세 강은 폭이 5m고, 깊이는 약 10cm쯤 되는, 강이라기보다는 개천에 가까운 곳이다. 원래는 운하로 사용되었었는데 오랫동안 사용하지 않았기 때문에 조그마한 개천 규모로 줄어들었다. 그런데 이 개천에 면해 세워진 건물들은 대부분이 물을 등지고 있다. 급격한 산업화 과정에서 자연의 수공간이 도심 속 천덕꾸러기로 전락하고 만 것이다.

일본이나 우리나 산업화 과정에서 도시는 급속도로 시멘트로 뒤덮였고, 동시에 천연의 자연은 산업화를 가로막는 걸림돌로 여겨지면서 빠른 속도로 지워지거나 방치되었다. 안도 다다오는 이것을 문제로 여기고는 개천 쪽을 향해 개방된 건물 Times 1, 2를 디자인한다. 평범한 입방체 모양의 작은 콘크리트 빌딩이지만 흐르는 물 쪽으로 개방된 구조는 그 어떤 현대건축물에서도 찾아볼 수 없는 것이었다. 덕분에 주변의 자연 공간이 더는 천덕꾸러기가 아닌 주인공으로서 당당하게 건물 안을 가득 채우게 되었다.

그게 전부가 아니다. 건물의 1층 바닥면은 바로 옆에 흐르는 물의

높이보다 20cm 정도밖에는 높지 않다. 그래서 1층 공간에 앉아있으면 물 위에 건물이 둥둥 떠 흘러가는 듯한 느낌을 받는다. 바로 이것이 안도 다다오가 궁극적으로 의도했던 바다. 안도 다다오가 말하는 이 건물의 디자인 콘셉트다.

> 냇물이 건물 안으로 들어올 것 같은 긴장감 있는 관계를 건물과 냇물 사이에 만들어내는 것을 목표로 했다.[1]

높은 곳에 올라앉아 자연을 내려다보면서 자연 친화를 과시하는 건물은 많다. 하지만 Times'는 바깥에 흐르는 물과 온몸으로 어울리면서 서로 하나가 되는 단계에까지 나아갔다. 건물과 자연이 혼연일체가 된 것이다. 이것은 동아시아의 건축물이나 예술품이 수 천 년 동안 지향해왔던 가치기도 하다. 비록 건물의 재료나 기술은 현대적이고 서양적이지만 피부 안에 흐르는 피는 철저히 동아시아적이다. 덕분에 시멘트로만 만들어진 Times'는 세계적인 관심을 불러일으켰고, 안도 다다오는 일본성을 현대적으로 재해석한 거장으로 명성을 얻었다.
서양문화가 우월한 입장에서 동아시아 문화의 모든 것들을 급속도로 바꾸어놓았던 시간 동안에도 안도 다다오와 같은 건축가들은 철골과 시멘트의 차갑고 좁은 틈새에 자연을 실현하고자 했던 동아시아의 아름다움을 살려내고 있었다.

[1] 안도 다다오, 김광현 감수, 이규원 옮김, 「나, 건축가 안도 다다오」, 안그라픽스, 2009, 140쪽.

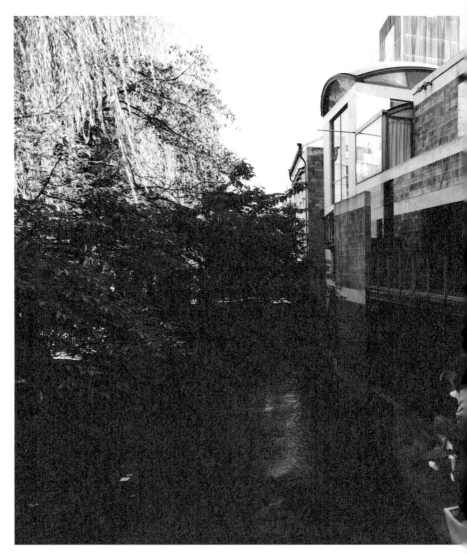

물과 같이 흘러가는 느낌을 주는 1층 공간.

주자朱子는 『대학大學』을 주석하는 명덕明德이라는 개념을, 사람이 하늘에서 얻은 것이며 뭇 이치를 갖추고 있고 온갖 일에 응하는 것이라고 설명했다.[2] 여기서 주목해야 할 것은 명덕을 통해 인간이 하늘, 즉 자연과 하나로 이어지고 있다는 사실이다. 동아시아에서는 자연과 인간이 서양에서처럼 두려움과 저항으로 단절되지 않는다. 오히려 인간은 수혜와 순응을 통해 자연과 하나로 이어진다. 그렇게 된 가장 큰 이유는 그들을 둘러싼 자연환경이 사람들이 깃들어 살기에 적합했고, 많은 혜택을 주었기 때문이다.[3]

물로 빙 둘러싸인 하회마을을 보면 인간이 자연을 향해 구체적인 노력을 하기 이전에 이미 많은 혜택을 받고 있다는 것을 알 수 있다. 생존에 필요한 물과 안전을 가져다주는 산이란 울타리가 이미 갖추어져 있기 때문이다. 그러니 동아시아 사람들은 이런 자연과

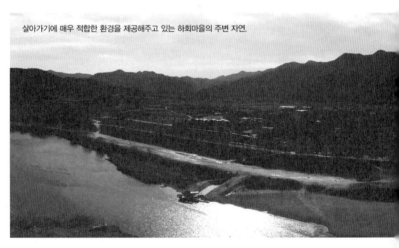

살아가기에 매우 적합한 환경을 제공해주고 있는 하회마을의 주변 자연.

[2] 조민환, 『중국철학과 예술정신』, 예문서원, 1997, 31쪽. "명덕은 사람이 하늘에서 얻은바 텅 비어 신령하고 어둡지 않아서 뭇 이치를 갖추고 있고 온갖 일에 대응하는 것이다."
[3] 조민환, 앞의 책, 46쪽 "농경을 위주로 하는 중국인들에게 자연 혹은 천은 공포의 대상이 아닌 감사의 대상이었다."

대립할 이유가 없었다. 게다가 마을을 둘러싼 높은 산과 유유히 흐르는 물로 이루어진 풍광은 심미적 감흥도 함께 제공해준다. 동아시아인들은 이런 아름다운 자연을 통해 아주 오랜 옛날부터 풍부한 예술적 감수성을 발달시켜왔다. 우리에게는 자연 자체가 미술품이고 미술관이었다. 그래서 동아시아에서의 예술은 당나라의 장언원張彦遠, 815~879이 「역대명화기歷代名畫記」에서 "그림은 천지 대자연의 유현하고 미묘한 진리를 헤아리는 것"이라고 한 것처럼 자연을 따르고 실현하는 것을 목표로 삼았다.**4** 산수화는 바로 이런 목표를 이룰 수 있는 가장 적합한 장르였다.

그런데 자연은 산, 물, 나무, 돌 등 수많은 요소로 어우러져 있다. 동아시아 사람들은 이들을 하나의 유기체로 대하기는 했지만 그중에서도 본질적인 것을 중심에 놓으려 했다.

『관자管子』에서는 "물은 만물의 근본이고 원천[水者何也 萬物之本原也]"이라고 했

4 "그림이란 인간을 교화함을 이루어 인류를 조정하는 데 도움을 주고, 음양의 오묘한 작용에 의한 조화의 섭리를 궁구하고, 천지 대자연의 유현하고 미묘한 진리를 헤아린다. 그 공은 육경의 가르침과 효용을 같이 한다."

다. 또한 『주역周易』의 「상서편尚書篇」을 보면 물은 오행의 첫째이며, 생수生數, 즉 사물을 낳는 수 1이며, 성수成數, 즉 사물을 만드는 수 6에 해당한다.[5] 물은 자연의 정수임과 동시에 모든 자연이 시작되는 시작점으로서의 위상을 가지고 있었다는 것을 알 수 있다.

『주역周易』의 「계사편繫辭篇」에도 "황하에서 도록이 나오고 낙수에서 서록이 나오자 성인이 이를 법

「주역」의 「상서편」에서 물은 자연의 정수이자 모든 자연의 시작점이라는 위상을 가지고 있었다.

칙으로 삼았다[河出圖 洛出書 聖人則之]"라는 말이 나온다. 이른바 하도河圖와 낙서洛書다.[6] 여기서 주목해야 할 것은 천지 우주의 이치와 세상을 다스리는 법칙들이 모두 물에서 나오고 있다는 점이다. 이처럼 동아시아에서 물은 단지 자연의 정수일 뿐만 아니라 우주의 원리를 함유한 상징적인 존재였다. 그래서 동아시아의 여러 사상가는 물의 특징들을 자세히 검토해서 우주의 원리를 밝히고, 나아가 이것들을 인간이 본받고 따라야 할 가치로 환원시키고자 했다. 가장 대표

[5] 오주석, 『옛 그림 읽기의 즐거움』, 솔출판사, 2005, 34쪽.
[6] 복희씨가 황하에서 얻은 그림과 우임금이 낙수에서 얻은 그림을 일컫는데 이것으로 역의 팔괘가 만들어졌고, 홍범구주(洪範九疇)가 만들어졌다.

적인 사람이 노자老子다.

노자는 『도덕경道德經』 8장에서 '가장 좋은 것은 물[上善若水]'이라고 하면서 "물은 만물을 이롭게 하면서도 남과 다투지 않고, 사람들이 싫어하는 곳에 머물고, 겸손하게 항상 낮은 데로 임하기 때문에 그것이 바로 도다[水善利萬物而不爭 處衆人之所惡 故幾於道]"라고 설명한다. 노자에게 물의 특징들은 곧바로 인간이 존경하면서 따라야 할 도덕적 표본으로 자리 잡는다.

그런데 이런 생각은 유교 철학에서도 똑같이 나타난다. 『맹자孟子』에서는 "물이 사물을 채우지 않으면, 즉 완전해지지 않으면 지나치지 않는데, 인간의 본성이 착한 것은 그처럼 흐르는 물이 아래로 흘러가는 것과 같다[流水之爲物也 不盈科不行 人性之善也 流水之就下也]"고 했다.

이처럼 동아시아 사회에서 물은 자연의 정수이면서 동시에 사람의 인격과 성품이 지향해야 할 도덕적 본보기였다. 그것은 자연을 실현하고자 했던 동아시아의 예술에서도 당연히 매우 중요한 가치이자 존재였다.

3 자연의 수공간을 건축공간에 연속시키다

동아시아의 조형예술에서 물은 오래전부터 빼놓을 수 없는 아름다움의 원천이었으며, 다양한 조형예술 영역에서 다양한 방법으로 추구되어왔다.

그림을 그릴 때도 동아시아의 예술가들은 사람보다는 자연을 표현하고자 했다. 당연히 자연의 정수인 물은 절대 빠질 수 없는 존재였다. 그런데 일정한 형체가 없이 투명한 물은 산이나 나무와는 달리 직접 그릴 수가 없었다. 그래서 산수화에서 물은 칠해지지 않은 여백 면을 통해 간접적으로 표현되어왔다. 산수화에서는 그래도 나은 편이었다. 도자기나 금속공예 같은 분야에서 물은 표현되기가 매우 어렵고 난감한 대상이었다.

물에 대한 동아시아의 미적 관점이 가장 직접적으로 실현될 수 있었던 분야는 건축이었다. 건축은 어쨌거나 자연과의 관계 속에서 만들어지는 인공물이기 때문에 실제 존재하는 물을 바로 이용할 수 있기 때문이다. 그래서 동아시아의 건축에서는 아주 오래전부터 물을 적극적으로 끌어들였고, 서양에서는 결코 볼 수 없는 뛰어난 미적 성취를 이루어왔다.

건축에서 물의 표현은 대체로 건물과 그 바깥에서 흐르는 물의 관

산수화에서 칠해지지 않은 면으로만 표현되어온 물.

계를 통해 이루어졌다. 특히 건축물의 터잡이를 통해 물과 건축물은 거대한 스케일로 어울렸다. 그 대표적인 건축물이 안동 도산면 가송리에 있는 고산정孤山亭이다.

이 자그마한 정자는 기암절벽으로 이루어진 산과 도도하게 흐르는 강이 어우러진 수려한 풍경 속에 조용히 자리 잡고 있다. 건물은 그다지 볼 것도 없고, 크지도 않다. 대신 이 건물은 주변의 자연과 드라마틱하게 어울리는 장대한 경관을 가장 잘 감상할 수 있는 위치에 자리 잡고 있다. 특히 장대한 물의 흐름을 잘 내려다볼 수 있는 위치에 자리하고 있다. 덕분에 물의 거대한 흐름과 우뚝 솟은 기암절벽이라는 관객을 둔 주인공이 되었고, 작은 건

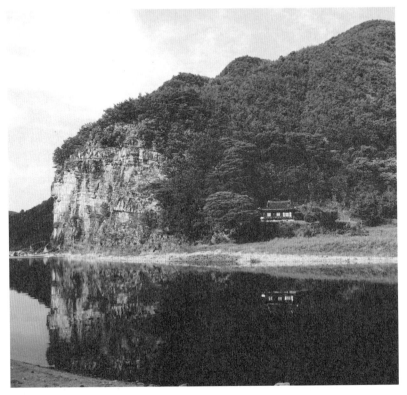

도도히 흐르는 강의 아름다운 풍광 속에 자리 잡은 고산정.

물은 그런 자연을 시각적으로 더욱더 거대하게 만들고 있다. 게다가 거울에 비친 듯 선명하게 물에 비친 건물은 물의 맑고 투명한 존재감을 매우 강렬하게 전해준다. 눈으로 감지하기 어려운 물의 존재감이 건물로 인해 더없이 확연하게 느껴지는 것이다. 이곳의 풍경이 건물이 들어서 있지 않은 다른 일반적인 자연 경관보다 더 주목받고 아름다워 보이는 데에는 건물의 이런 역할이 크게 작용하고 있다.

그런데 멀리서 바라본 경치만 좋은 것이 아니다. 이 정자 건물 안에서 바깥을 내려다보았을 때의 경관 또한 뛰어나다. 건물 쪽에서 아래를 내려다보면, 도도한 강의 흐름이 건물 안으로까지 파고들면서 물의 심미적 감흥을 고조시킨다. 이 건물이 바깥에서나 안쪽에서 물과 가장 잘 어울릴 수 있는 위치에 터를 잡았다는 것을 알 수 있다.

서양의 건축물은 될 수 있는 한 자연과 거리를 두려 한다. 하지만 우리의 전통 건축물은 되도록 이렇게 물과 같은 자연을 끌어들여 미학적 감흥을 극대화시킨다. 그렇게 건축물은 단지 사람이 사는 건물이 아니라 미적 대상, 즉 예술품으로 거듭나게 된다.

그래서 동아시아의 고건축물들은 물과 같은 주변의 자연과 어떻게 관계 맺으며 예술적 감흥을 극대화시켰는지 잘 살펴봐야 한다. 물의 흐름이 강한 곳이나, 물

이 만들어내는 경관이 아름다운 지점에 정확하게 건축물을 세워 건물을 예술로 승화시키는 솜씨가 매우 탁월하기 때문이다. 서양의 건축들처럼 어마어마한 재화나 공력을 들여서 그렇게 하는 게 아니라 단지 터잡이 하나만으로도 그런 미학적 표현을 한다는 것이 동아시아 미학의 탁월함이라고 할 수 있다. 독락당獨樂堂의 계정溪亭도 그런 것 중 하나다. 물길이 급격하게 휘어지는 위치에 정자를 세워놓았는데, 위로 솟구친 건물과 아래에서 휘돌아 감기는 물의 흐름이 서로 역동성을 만들면서 인상적인 장면을 연출한다. 자세히 보면 원래 빼어난 경관

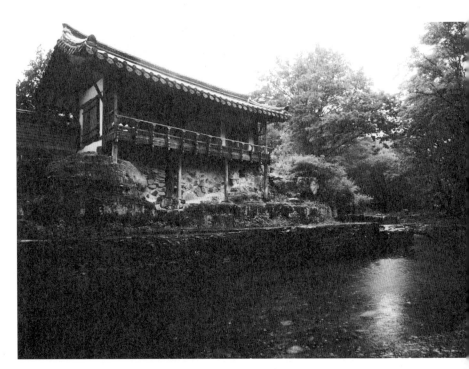

물의 흐름이 급격히 휘어지는 위치에 정자를 세운 독락당.

을 가진 곳은 아니었다는 것을 알 수 있다. 그냥 자연 그대로 흐르고 있는 평범한 물 위에, 가장 적합한 크기와 모양을 가진 건물을 정확한 포인트에 위치시켜서 숨이 멎을 정도로 아름다운 풍경을 만들어낸 것이다. 그냥 '자연스럽다'고만 넘기기에는 너무나 치밀하게 계산되었고, 자연을 다루는 솜씨가 대단하다.

화양구곡의 암서재巖棲齋 역시 물을 다루는 선조들의 대단한 솜씨를 보여준다. 도도히 흐르는 화양구곡의 깊고 넓은 물 옆에, 역시 흐르는 물만큼이나 강렬한 에너지로 솟아있는 바윗덩어리들 사이에 놓인 암서재는 보일락 말락 하게 지어

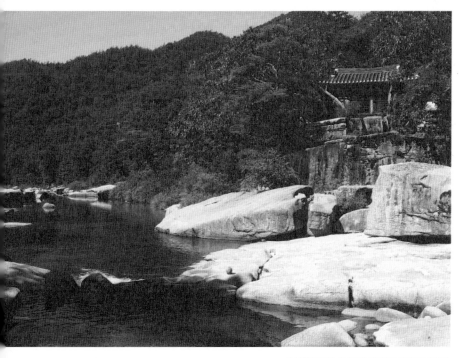

075

송시열(宋時烈) 선생이 기거했던 화양구곡의 암서재.

져 있다. 과연 이게 권력자의 학문 공간인가 싶을 정도로 작다. 하지만 이 조그마한 집은 주변의 어미어마하게 크고 역동적인 경관들을 블랙홀처럼 빨아늘이며 화양구곡의 아름다운 자연과 하나가 되고 있다.

우리뿐 아니라 동아시아의 여러 건축문화가 모두 이처럼 자연, 특히 물을 예술적으로 승화시키려는 미의식이 강했다. 그리고 문화권마다 서양문화에서는 볼 수 없는 종류의 미적 성취를 이루어왔다. 그런데 일본과 중국의 고건축들에 비해 우리의 고건축은 유독 자연에 손을 대지 않으면서 그런 미적 성취를 이룬 특징이 있다. 그러다 보니 좋은 말인지 나쁜 말인지 몰라도, 한국문화는 내 남 할 것 없이 자연스럽다는 말을 많이 듣는다. 하지만 자연에 손을 대지 않고 있는 그대로 두다 보니 한편으로는 한국문화가 그다지 지적이거나 이념성이 없는, 원시성에 가까운 문화가 아닌가 하는 오해를 받는 경우도 많은 것 같다. 하지만 그렇기에 오히려 차원이 더 높다고 할 수 있다. 아이 그림같이 천진난만한 화풍을 가졌던 피카소가 당대 최고의 소묘능력을 가졌던 아티스트였던 것처럼, 빼어난 솜씨를 숨기면서 원하는 예술적 성취를 이루는 것이 훨씬 어려운 일이기 때문이다.

앞에서 살펴본 것처럼 우리의 고건축들은 자연에 물리적 손길을 거의 가하지 않은 것처럼 보인다. 하지만 허름해 보이는 건축물을 가지고도 빼어나게 아름

다운 경관을 정확히 얻어내는 솜씨를 보면, 자연에 관념적인 손길을 가하는 솜씨는 타의 추종을 불허한다고 할 수 있다. 아무것도 하지 않으면서도 모든 것을 얻는 것이야말로 최고의 고수가 아닐까?

그런데 건축물을 통해 물이라는 자연을 최고의 예술적 가치로 승화시켜왔던 솜씨는 서양문화가 일방적으로 유입되면서 많이 쇠퇴하고 말았다. 지금 우리 주변은 중국, 일본 할 것 없이 거의 자연과 격하게 대립하는 건물들로만 가득하다. 하지만 수 천 년 동안 내려온 문화의 유전자가 한순간에 꺾일 수는 없다. 미약하긴 하지만 몇몇 현대 건축가들이 동아시아의 전통적인 물의 미학을 현대적 건축공간에서 성공적으로 재생시키고 있는 것이다. 이들의 행보를 통해 오랜 세월 축적되어온 동아시아 특유의 건축적 가치를 화려하게 부활시킬 수 있는 계기가 마련되고 있다 해도 과언이 아니다.

독락당
경주시 안강읍 옥산리 옥산서원 뒤에 있는 사랑채다. 회재(晦齋) 이언적(李彦迪)이 벼슬을 그만두고 고향에 돌아와 지은 집의 사랑채로 조선 중종 11년(1516년)에 건립되었다. 1964년 보물 제413호로 지정되었다.

4 현대건축에 적용된 수공간의 연속성

일본의 건축가 안도 다다오는 물에 관한 동아시아 건축의 미학을 물의 절이라는 현대건축 속에 성공적으로 구현하였다. 낮은 산꼭대기 부분에 지어진 이 절에서 가장 인상 깊은 것은 건물 위에 조성한 연못 공간이다. 이 연못은 시멘트로 지은 법당 건물 옥상에 인공적으로 만들어놓았다. 안도 다다오는 이 옥상을 채우고 있는 물을 통해 동아시아의 옛 건축물들에서 느낄 수 있었던 것과 같은 종류의 빼어난 미적 감흥을 불러일으키고 있다. 다만 옛 건축물들과 다른 것은 흐르는 물과 건물을 연결한 것이 아니라, 인공으로 만든 수공간의 표면을 통해 주변 공간을 건물과 연결해 그런 감동을 실현하고 있다는 점이다.

연못 쪽에서 보면 주변을 빙 둘러싸고 있는 산이 둥근 연못 위로 비치면서 인공적인 건물 속으로 대자연이 스며든다. 아무런 장식

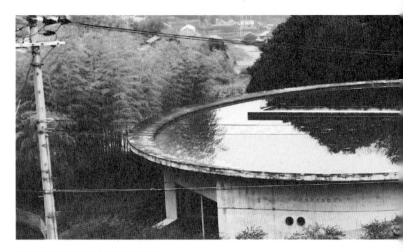

낮은 산의 정상에 지은 안도 다다오의 물의 절.

도 없이 시멘트의 민얼굴을 그대로 보여주고 있는 건물은 자연의 그런 스며듦을 경건하게 받아들이면서 또 다른 자연이 된다. 둥근 연못 하나로 거대한 자연이 작은 건물로 습합褶合되고, 작은 건물은 자연으로 확장되는 끊임없는 음양의 순환운동을 하게 되는 것이다. 동아시아의 고건축에서 실현되었던 것에 비해 전혀 손색없는 미적 감흥이 실현되고 있음을 알 수 있다. 안도 다다오는 작은 연못 하나로 거대한 산을 건물과 하나로 만드는 신비한 공력을 발휘하였다.

그뿐만이 아니다. 산 쪽에서 연못을 내려다보면 건물과 자연의 또 다른 어울림을 볼 수 있다. 연못의 작은 수면과 그 뒤쪽으로 펼쳐져 있는 망망대해의 수면이 두 겹의 시멘트 담장을 사이에 두고 나란히 이어져 있다. 둘 다 같은 물이다. 그렇지만 하나는 아담하고 잔잔한 속성을 가지고 있고, 다른 하나는 웅장하고 역동적인 속성을 가지고 있다. 물의 가장 대비되는 성질을 어쩌면 이처럼 드라마틱하게 표현할 수 있을까! 안도 다다오는 바닷가의 작은 산자락 위에 건물을

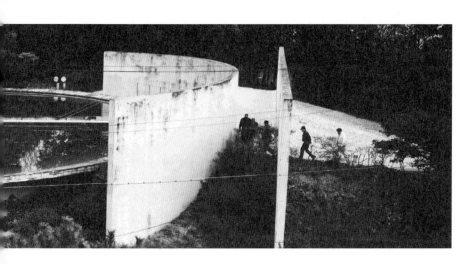

세우고 그 위에 연못 하나를 만들었을 뿐이지만, 앞뒤 주변의 거대한 자연들이 이 언못을 매개로 장내하고 복삽한 어울림을 만들었다.

안도 다다오는 자신의 건축설계 목적이 자연적 요소와 일상생활의 여러 측면을 통해 공간에 풍부한 의미를 주는 것이라고 한 바 있다.[7] 그러니까 연못을 통해 이루어지는 모든 어울림은 결코 우연의 소산이 아니라 안도 다다오의 의도에 따라 정교하게 계산된 결과인 것이다. 그리고 그 계산 뒤에는 물을 바라보는, 그리고 물을 활용하는 동아시아의 전통적인 미학적 태도가 작용하고 있다.

낮은 산의 정상에 지은 안도 다다오의 물의 절.

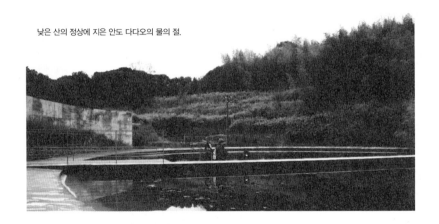

7 루스 펠터슨 엮음, 황의방 옮김, 『건축가─프리츠커상 수상자들의 작품과 말』, 까치, 2012, 180쪽.

자연과의 연속성을 더 중요하게 생각했기 때문에 우리의 고건축은 서양의 건축과는 달리 외형을 두드러지게 만들지 않았다. 그 때문에 서양 건축물보다 미적으로 우수하지 못한 것으로 오해받았다. 하지만 건물 바깥에서 어우러지는 자연, 물과 건물의 아름다운 어울림을 살펴보면 그게 아니었다는 것을 어느 정도는 알 수 있었다. 하지만 동아시아 문화에서 물을 미적으로 활용하는 범위는 그 정도에서만 그치는 게 아니다.

독락당의 경우, 건물 안으로 들어가 보면 모든 것을 겉모습만으로 판단해서는 안 된다는 것을 느끼게 된다. 건물 안에서 보이는 바깥의 경관은 밖에서 보았던 것과는 또 다른 미적 감흥을 불러일으키기 때문이다. 독락당은 정자 마루로 꽉 차게 들어오는 숲의 싱그러움도 뛰어나지만, 마루에서 내려다보이는 수공간이야말로 이 독락당의 클라이맥스라 할 수 있을 정도로 아름답다. 건물 바깥에서 펼쳐지는 아름다움과는 또 다른 차원의 감흥을 불러일으킨다.

이렇게 바깥의 경관을 건물 안으로 초대하는 건축적 기법을 '차경借景'이라 하는데, 동아시아 건축에서는 아주 일반적으로 구현되어 왔던 미적 표현이다. 차경을 통해 아름다움을 확보한 이런 건물들

이 외형이 아름다운 서양 건물보다 덜 아름답다고 할 수는 없다. 문화권에 따라 아름다움을 성취하는 지향점이 다를 뿐이다.

그런데 여기서 살펴보아야 할 것은 물의 존재감이다. 만일 이런 차경에서 흐르는 물이 없었다면 이 정도로 아름다워 보일 수 있었을까? 독락당도 그렇지만 우리나라의 고건축들은 대체로 이렇게 물을 동반하는 수려한 풍경을 집 안으로 끌어들여 최고의 건축적 아름다움을 표현하고 즐기려 했다. 건물의 바깥을 서양처럼 화려하고 웅장하게 장식하는 대신 우리의 선조들은 청량하고 아름다운 풍경을 집 안의 대청마루에서 즐기는 호사를 누려왔던 것이다.

말했듯, 일본을 비롯한 동아시아의 건축 전통에서 이런 식의 건축적 접근은 일반적인 것이었다. 일본의 황실별장이었던 가츠라 리큐桂離宮를 보면 우리나라의 고건축처럼 건물이 아름다운 자연풍광을 끌어들이는 프레임 역할을 하는 것

독락당 계정의 안쪽에서 만나게 되는 아름다운 풍경.

을 볼 수 있다. 넓게 열린 문이나 창살들은 건물의 실내 공간을 답답하지 않게 개방시켜주고 있고, 그런 열린 공간 안으로 물이 담긴 아름다운 풍광이 빠른 속도로 들어온다. 그래서 건물과 자연이 하나가 되는 감동을 자아내고 있다.

이처럼 동아시아의 모든 문화권에서는 감동적인 바깥 공간을 끌어들여 미적 감흥을 즐겼다. 하지만 서양의 건축 전통은 오로지 건물이 주인공이었고, 주변 자연을 미적 대상화하는 경우는 거의 없다. 그것은 서양에서 시작된 현대건축 또한 마찬가지다. 생산의 경제성이나 실용적 공간이라는 일차원적 기능성을 확보하는 것을 주된 목적으로 삼았기 때문에 자연을 건물과 밀접하게 연속시키면서 미적 감흥을 불러일으키려는 의도는 거의 찾아볼 수 없다.

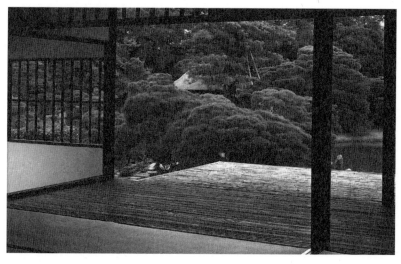

경치를 받아들이는 프레임 역할을 잘 보여주는 가츠라 리큐의 서원 내부.

하지만 안도 다다오는 그런 현대건축에 아름다운 바깥 경관을 끌어들이는 동아시아의 차경기법을 성공적으로 실현하였다. 가령 고베 인근 바닷가에 지은 주택 4×4를 보면 바깥의 경관을 고건축들보다도 더욱 강렬하게 끌어들이고 있음을 알 수 있다.

바깥에서 보면 이 주택은 두드러질 게 하나 없는 입방체들이 조합된 모양일 뿐이다. 건조한 시멘트 상자 모양으로 서 있는 외형은 도무지 주택을 연상케 하지 않는다. 무표정하기 짝이 없다. 게다가 건물의 크기도 무척 작다. 하지만 그렇기에 건물 안으로 들어가면 더욱더 크게 감동하게 된다.

집 안으로 들어가면 건물 전면으로 거대한 바다 풍경이 집 안 가득 펼쳐진다. 가츠라 리큐에서 볼 수 있

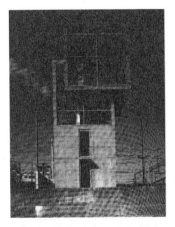

바깥에서 보면 건조한 상자 모양을 한 주택 4×4.

었던 것과 같은 차경기법이다. 하지만 다른 것은 나무와 물과 돌이 어우러진 아기자기한 풍경이 아니라 오로지 물로만 이루어져 있는 거대한 바다가 이 작은 건물 안으로 터질 듯이 채워지고 있다는 것이다. 전통적인 차경기법을 실현하면서도 안도 다다오는 그것을 한층 더 현대적이고 강렬하게 표현하였다. 이처럼 안도 다다오를 비롯한 일본의 현대 건축가들은 물을 활용하는 동아시아 고전 건축의 전통을 잃어버리지 않고 꾸준히 현대화하는 작업을 하고 있다.

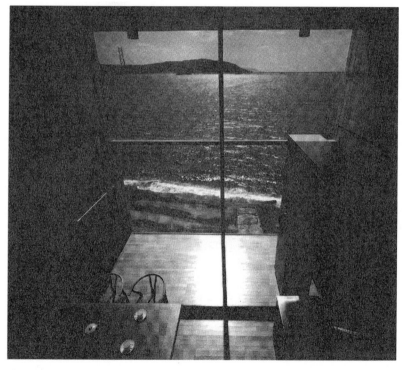

건물 안쪽에 펼쳐지는 스펙터클한 풍경.

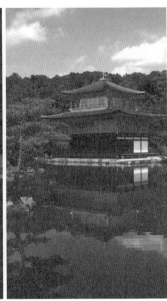

자연과의 어울림을 목표로 했던 동아시아에서는 아름다운 자연풍광을 감상하기 위해서 아예 수공간이 중심이 된 정원을 따로 만들어 감상하기도 했다. 일본이나 중국의 정원에서는 인위적인 손길이 너무 많이 드러나 자연의 순수함이 좀 격감하기는 하지만, 자연의 정수인 물과 건물이 어울려 절경을 이루는 모습은 서양에서는 거의 볼 수 없는 풍경이다.

일본의 긴카쿠지金閣寺는 그중에서도 가장 드라마틱한 감동을 불러일으키는 곳이다. 금색으로 찬연하게 빛나는 건물도 눈에 띄지만 그런 건물이 맑은 수면에 비치며 만들어지는 화려한 이미지는

물과 정자가 어울려 극도의 아름다운 풍광을
만들고 있는 중국의 정원.

물과 건물이 어우러져 큰 감흥을 불러일으키는
일본의 긴카쿠지.

대단히 인상적이다. 중국의 정원도 물과 건물이 어울려 극히 아름다운 풍광을
만들어내기는 마찬가지다.

이 두 나라와는 근본적으로 다른 접근을 하고 있기는 하지만, 우리도 물과 건물
이 하나로 어울려 멋진 풍광을 만드는 정원을 많이 가지고 있다. 봉화의 청암
정靑巖亭을 보면 인위적인 손길이 전혀 느껴지지 않는 수공간과 역시, 인위적인
손길이 잘 느껴지지 않는 정자가 어울려 지극히 깨끗하고 자연스러운 풍경을
만들고 있음을 확인할 수 있다.

이처럼 동아시아의 세 나라는 조금씩 다르기는 하지만 물과 어울린 정원을 조
성하여 청량한 자연의 아름다움을 건축적 미학으로 승화시켜왔고, 그것을 통해

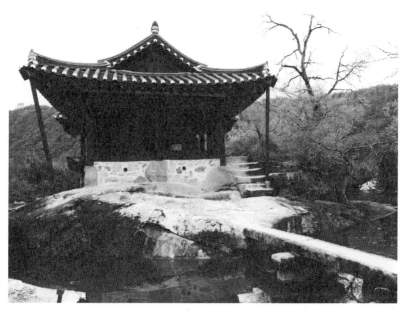

물과 건물이 자연스러우면서도 인상적인 풍경을 만들고 있는 청암정.

자연과 하나 되는 수준 높은 즐거움을 누려왔다.

그린 동아시아의 성원 미학을 현대건축에 적용하려 한 시도는 적지 않았다. 그런데 철골을 골격으로, 시멘트를 피부로 삼은 현대건축은 물과 같은 자연과 어울리기에는 인공성이 너무 강하다. 게다가 철과 시멘트는 물에 대해서는 치명적인 성질을 가지고 있는 재료다. 그래서 초기의 현대건축은 기능성이라는 덕목으로 치장한 채 물과 같은 주변 자연과는 거리를 두었다. 그뿐만 아니라 주로 목조 건축을 해온 동아시아사회의 건축들을 전부 변방으로 내몰았고, 부동산 문제와 같은 복잡한 사회문제를 만든 주범이기도 하다.

하지만 일본의 건축가 안도 다다오는 그런 시멘트 건축물에 규모가 큰 수공간을 도입하여 서양건축역사에서는 도저히 찾아볼 수 없는 매력적인 건축을 선보여 왔다. 효고현 아와지에 있는 유메부타이夢舞臺의 수공간이 그 대표적 건축물이라 할 수 있다. 맑고 투명한 물이 넓게 펼쳐진 위에 단순한 모양의 시멘트 건물이 드리워진 모습은 그 어떤 장식적인 건물보다도 눈에 띈다. 서양의 현대건축은 항상 드넓은 대지 위에 홀로 우뚝 서 있으면 서 있지 이처럼 형체가 불확실하고, 게다가 투명한 물을 바닥에 딛고 올라선 경우는 없다. 안도 다다오는 얕지만 넓게 펼쳐진 물을 끌어들여 이 건조한 시멘트 건물을 사색과 해방의 공간으로 탈바꿈시켰다. 위의 무한한 공간을 그대로 머금은 덕에 얇은 수면은 평

넓은 수공간이 건조한 시멘트 건축물과 결합하여 독특한 동아시아적 매력을 발산하고 있는 유메부타이의 수공간.

면이 아니라 헤아릴 수 없는 깊이를 가진 초현실적인 공간으로 바뀐다.

이처럼 넓은 수공간에 건물을 비치게 해서 초현실적인 공간을 만든 것은 교토에 있는 사찰 보도인 平等院에서 가장 잘 드러난다. 이름처럼 마치 봉황이 날개를 편 듯 금당을 중심으로 횡으로 활짝 펼쳐진 건물 자체만으로도 무척 인상적이지만, 그런 건물이 물에 비쳐서 위아래가 쌍으로 어울린 모습은 현실이 아니면서도 묘하게 매우 현실적으로 다가온다. 이 건물의 콘셉트가 아미타여래가 사는 극락을 형상화하고자 했다는 것을 아는 순간 더 무릎을 치게 된다.

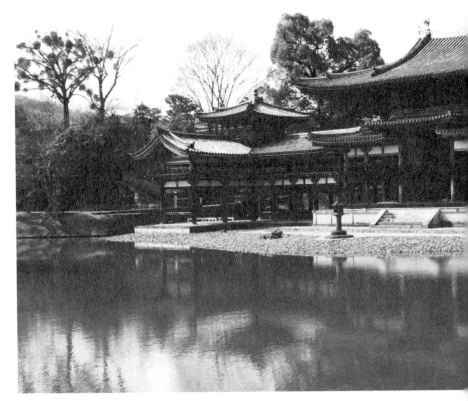

물에 비친 건물의 모습이 아름다운 교토의 뵤도인.

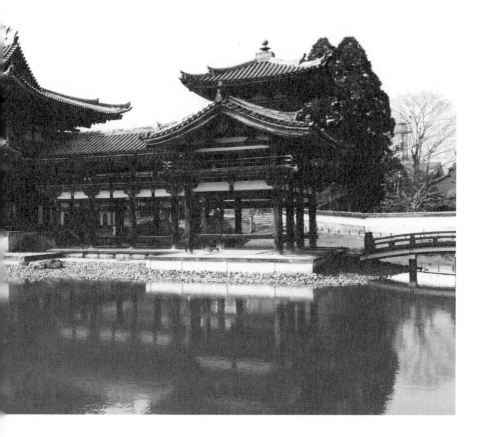

건물 앞에 연못을 파서 그냥 멋있는 장면만을 연출하려 했던 것이 아니라 실상은 이런 종교적 의미를 표현하기 위해 적극적으로 물을 활용했던 것이다.

다시 안도 다다오의 건축들에 활용되고 있는 수공간들을 살펴보면, 전통적으로 내려오는 이런 수공간의 미학적 노하우를 자신의 건축에 적극적으로 활용하고 있음을 알 수 있다. 그가 디자인한 물의 교회를 보면 건물 전면으로 들어오는 시원한 수공간이 아름답기도 하지만 매우 추상적인 감동을 불러일으킨다. 잔잔한 물과 그 위로 솟아오른 십자가가 어울린 모습은 성경의 그 영험하고 광대한 내용을 한마디로 요약해놓은 것 같다. 물의 교회의 물은 단지 친환경적 재료나 쾌적한 건축적 장면을 위한 소품으로만 동원되는 것이 아니라 종교적 숭고함을 표현하는 주요한 재료가 되고 있는 것이다.

나오시마 미술관에서는 물을 또 다른 방식으로 활용하고 있다. 건물 안쪽에 타원형의 큰 연못을 만들어놓고서는 그 위쪽 천정을 타원형으로 뚫어놓았다. 덕분에 건물 위쪽으로 장대하게 펼쳐진 하늘이 건물 안쪽 깊숙한 곳으로 들어온다. 이 세상에 그 어떤 작품이 이렇게 하늘을 진실되게 구현할 수 있을까? 물에 비친 하늘은 실재하는 하늘은 아니지만 실재하는 하늘을 그대로 옮겨놓고 있다. 실내의 작은 연못이 하늘을 그린 캔버스가 되는 것이다. 이렇게 해서 건물의 바깥과 건물의 안은 하나가 되고, 나아가 인공적인 건물 안쪽이 대자연의 공

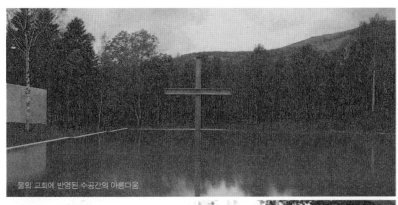

물의 교회에 반영된 수공간의 아름다움.

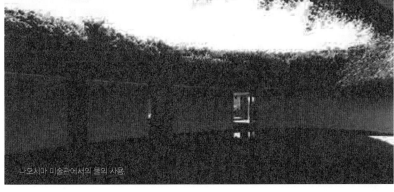

나오시마 미술관에서의 물의 사용.

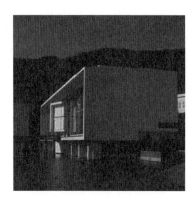

물을 중국의 옛 정원처럼 활용한 왕슈의 건물.

간으로 바뀐다. 실내에 연못을 하나 만들어놓음으로써 안도 나나오는 그 어떤 건축도 성취할 수 없었던 건축적 가치를 얻고 있는 것이다.

건축에서 물을 미학적 소재로 적극적으로 활용한 경우는 프리츠커상을 탄 중국의 왕슈王樹라는 건축가에게서도 찾아볼 수 있다. 그는 중국의 오래된 건물을 철거하면서 나온 벽돌을 재활용해 새로운 현대건축 양식을 제안하는 것으로 많이 알려져 있다. 그가 건물과 물을 디자인해놓은 모습을 보면 안도 다다오와는 조금 다른 방식이긴 하지만, 전통적인 수공간을 현대화하는 데 성공했음을 알 수 있다. 건물 크기보다 수면 면적을 훨씬 넓게 펼쳐서 넓은 수공간과 작은 건물을 대비시킨 모습이 인상적이다. 현대건축에서는 낯설지만 공간을 바라보는 관점이나 공간을 처리하는 태도는 중국의 고건축이나 산수화에서 아주 흔히 볼 수 있는 것이다.

그런데 그냥 넓은 수공간에 작은 건물 하나만 붙여놓았다고 해서 물과 건물이 어울리는 것은 아니다. 이 건축가가 전통을 정확하게 재해석하고 있다는 사실은 건물과 수공간이 만나 이어지는 경계 부분의 처리를 보면 알 수 있다. 물과 어울리는 건축을 디자인할 때 왕슈는 건물의 앞면을 외부와 바로 만나게 하지 않는다. 대신 위, 아래, 양옆, 건물의 사면으로 벽을 돌출시켜 완충공간을 마련해놓는다. 서양의 현대건축에서는 잘 볼 수 없는 접근방식이다. 이 부분은 바깥 경치를 감상하라고 만든 테라스가 아니다. 그랬다면 옆면까지 답답하게 막지 않았을 것이다. 그러니까 이 부분은 기능적인 역할을 하지는 않는다. 건물의 앞면을 이렇게 처리한 이유는 다른 데에 있다. 건물과 바깥 공간과의 관계를 살펴보면 알 수 있다. 건물의 전면이 이렇게 됨으로써 입방체 형태의 건물은 물과 바로 대면하지 않게 된다. 중국의 전통적인 건물들, 특히 수공간과 마주한 건물들은 왕슈의 건축물들처럼 바깥의 공간을 건물의 벽면과 바로 부딪히게 하지 않는다. 대부분 벽이 없이 기둥만 세워진 마루나 그와 비슷한 빈 공간을 거쳐서 바깥 공간과 건물의 벽이 간접적으로 만나도록 하고 있다. 그렇게 되면 건물과 바깥공간은 서양건축처럼 부딪히지 않고 태극의 음과 양처럼 서로 습합하면서 끊임없이 작용하게 된다. 왕슈는 바로 그런 방식으로 현대건축에 바깥의 수공간과 건물을 유기적으로 연결해놓은 것이다. 안도 다다오와는 다른 방식이긴

하지만, 왕슈는 중국의 전통적인 건축방식을 현대건축에 응용하면서 건물과 물을 적극적으로 이어놓았다.

외부의 자연을 건물과 유기적으로 관계 짓고자 하는 태도는 동아시아 특유의 미적 가치기도 하지만, 동아시아 사람들이 삶에서 확립하고자 했던 가장 중요한 목표기도 했다. 건축은 사람이 살아가는 데 있어 가장 중요한 요소며, 삶이 직접 이루어지는 분야다 보니 현대화, 서양화가 진행되는 과정에서도 전통적인 삶의 방식들이 쉽게 지워질 수 있는 분야가 아니었다. 그렇기에 현대화가 진행되는 과정에서도 그런 전통적인 관점과 태도는 단절되기보다는 맹아적 상태로나마 계승되어올 수 있었던 것이다. 그리고 동아시아 출신의 세계적인 건축가들은 현대건축 속에서 이런 가치들을 물을 통해 실현시키고자 했다. 물이 가지고 있는 의미도 크지만, 빽빽한 건축물들 속에서 자연을 실현할 수 있는 적절한 소재가 물이기도 했기 때문이다. 산과 들은 마음대로 옮길 수 없지만 물은 구덩이만 파면 어느 곳에든 초대할 수 있으므로 동아시아 건축가들은 물을 통해 건축과 자연의 연속성을 도심 한복판에서 좀 더 쉽고 편리하게 확보할 수 있었던 것이다.

그런데 동아시아 현대건축의 이런 노력은 일정한 시간이 지나면서 많은 의미 있는 결과들을 낳게 되었고, 이제는 그런 미적 전통을 전혀 가지고 있지 않았던

서양건축에 역으로 영향을 미치고 있다. 특히 환경이나 웰빙 같은 문제가 세계적인 관심을 불러일으키면서 동아시아 현대건축의 이런 행보는 꽉 막힌 서양건축에 숨통을 틔워주고 있다.

그 대표적인 사례가 바로 세계적인 건축가 프랭크 게리Frank Gehry의 구겐하임 미술관이다. 물이 흘러가는 움직임을 그대로 타면서 건물이 안착하는 모습이 우리에게는 낯설지 않다. 하지만 서양건축에서는 고전적인 것이든 현대적인 것이든 이처럼 물에 건물이 바로 붙어있는 경우는 매우 보기 힘들다. 프랭크 게리의 이 희한한 건물이 21세기를 강타했을 때 많은 사람은 이 건물의 유기적인 형태의 파격성만을 보았지만, 사실 이 건물의 터잡이도 서양의 건축역사에서는 대단히 파격적인 것이었다. 평평하게 흐르는 강에 바로 붙어있으므로 이 특이한 미술관은 자신의 모습을 넓은 공간에 마음껏 펼칠 수 있고, 그러면서도 주변의 자연과 유기적인 관계를 맺을 수 있다. 이 건물의 세계적인 명성은 바로 앞

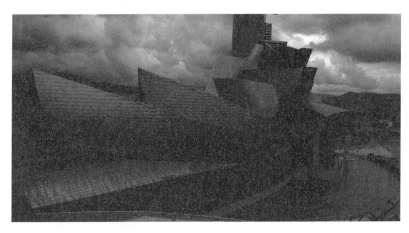

스페인 빌바오 시에 있는 구겐하임 미술관.

에 흐르는 강의 휘어진 동세의 도움도 적지 않았을 것이다. 일본을 비롯한 동아시아 건축에서 적지 않은 시간 동안 실험해온 수공간의 효과가 없었다면 서양의 건축가가 이런 터잡이를 할 수 없었을 것이다.

구겐하임 미술관의 성공 덕분인지 최근 파리에 건설된 루이뷔통 재단의 미술관에도 그는 수공간을 건물에 적극적으로 구현하였다. 구겐하임 미술관은 원래 흐르던 강 앞에 세워진 것이어서 어쩌다가 건물과 물이 만났다고 볼 수 있지만, 이 미술관 주변에는 따로 물이 흐르는 곳이 없었다. 그럼에도 프랭크 게리는 땅 높이보다 낮게 건물 바닥을 내려놓고는 아래쪽으로 물이 흐르게 수공간을 의도적으로 만들어놓은 것이다. 물을 건물의 중요한 디자인적 요소로 생각하지 않았다면 이렇게 하지 않았을 것이다. 어쨌든 이런 모습은 서양의 건축 역사에서 흔히 볼 수 있는 것이 아니지만, 21세기에 들어와서부터는 자주 볼 수 있게 되었다. 동아시아 현대건축의 성취가 서양건축에 영향을 주고 있음을 느낄 수 있게 하는 대목이기도 하다.

오랜 시간 동안 동아시아의 모든 가치는 서양문화의 일방적인 흐름 속에서 자기 해체 과정을 겪을 수밖에 없었다. 하지만 문화란 한순간에 사라질 수도 없고, 하루아침에 만들어질 수도 없는 것이다. 오랜 시간 축적된 동아시아의 공간 미학 특히, 물을 활용한 미학적 태도는 서양의 현대건축이 일방적으로 강행되

는 과정에서도 결코 뿌리가 뽑히지 않았던 것이다.

이제 서양문화를 어느 정도 흡수하고 어깨를 나란히 할 만큼 발전을 이룬 지금, 동아시아 문화는 자신의 길을 가려 하고 있다. 그뿐만 아니라 서양 문화에 영향을 주는 단계에까지 접어들고 있다. 자연과의 어울림을 중요시했던 동아시아의 건축적 가치는 지금 이 시점에서 크게 빛을 발하고 있다. 그동안 서양건축의 독주 속에서 어렵게 계승하고 만들어왔던 가치들을 이제 서양건축이 적극적으로 받아들이려 하고 있다.

냄새도 없고 형태도 없고 보이지도 않는 물을 자연의 정수로 여기고, 그것을 삶의 공간과 적극적으로 연결해 격조 높은 즐거움을 추구했던 우리의 미감은 이제 동아시아라는 좁은 지역과 시대적 한계를 넘어서 세계의 문화적 흐름에 영감을 주고, 미래의 패러다임을 바꾸는 가치가 되고 있다.

II

물의 상징

3 물의 표상 : 아시아 영화 속의 물 강태웅

4 물의 신경증, 파괴력, 저주는 어떻게 생명의 상징이 되었나 최기숙

3

물의 표상:
아시아 영화 속의 물

강태웅

서울대학교 동양사학과를 졸업하고, 동 대학교 국제대학원 일본지역연구 과정을 수료하였다. 히토츠바시 대
학에서 석사학위를, 도쿄 대학에서 박사학위를 받았다. 현재 광운대학교 문화산업학부 교수로 재직 중이다.
주요 연구 분야는 일본문화와 일본영화며, 주요 저서로는 『이만큼 가까운 일본』, 『일본대중문화론』(공저), 『싸
우는 미술』(공저), 『교차하는 텍스트, 동아시아』(공저), 『전후 일본의 보수와 표상』(공저), 『일본과 동아시아』(공
저) 등이 있다. 번역한 책으로는 『일본영화의 래디컬한 의지』, 『복안의 영상』 등이 있다.

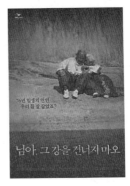

〈님아, 그 강을 건너지 마오〉 포스터.

1 〈님아, 그 강을 건너지 마오〉의 흥행과 물의 표현

2014년 한국에서 개봉한 〈님아, 그 강을 건너지 마오〉진모영 감독의 포스터를 보자. 갈대밭을 등진 할아버지와 할머니가 큰 돌 위에 앉아있고, 그 밑을 흐르는 강물은 어렴풋이 둘의 모습을 반사하고 있다. 이 영화는 강변에 사는 할아버지, 할머니의 일상과 더불어 그들의 삶과 밀접하게 관련된 강 풍경을 아름답게 보여준다. 강은 둘의 삶에 여유와 풍족함을 제공함과 동시에, 바깥세상과의 단절이라는 물리적 기능을 한다. 읍내를 나가기 위해서는 강을 건너야 하고, 할아버지와 할머니를 찾아오는 친척들도 강을 건너와야 한다. 또한, 강은 제목에서 나타나듯 이 세상과 저 세상의 단절, 즉 이승과 저승을 가르는 은유적 기능도 한다.

〈님아, 그 강을 건너지 마오〉는 할아버지 무덤 앞에서 울고 있는 할머니를 롱 샷으로 잡으면서 시작한다. 그리고 화면이 잠시 어두워졌다 다시 밝아지면 바닥이 훤히 들여다보이는 깨끗한 강물로 장면이 바뀐다. 이 암전을 통해 영화의 시간은 역행하여, 98세의 할아버지가 죽기 전 89세의 할머니와 오손도손 살던 시절로 돌아간다. 어느 날 많이 아픈 할아버지를 간호하던 할머니는 강가에 나

1 사라 알란, 오만종 옮김, 『공자와 노자, 그들은 물에서 무엇을 보았는가』, 예문서원, 1999, 75~76쪽.

온다. 그리고 화면은 강물을 거슬러 날아오르는 학으로 이어진다. 이러한 감독의 편집은 학처럼 강을 거슬러 올라가고 싶은, 즉 시간 또는 자연의 순리를 역행하고 싶은 인간의 욕망을 엿보게 한다. 또한 인간에게 주어진 시간은 한정되어있지만, 계속해서 흐르는 강물의 시간은 영원하다는 대비적 의미를 읽어낼 수도 있다.

물은 생물生物이 아니지만, 높이만 다르면 저절로 낮은 곳으로 계속해서 움직인다. 물은 살아있지 않으면서도 스스로 움직이고, 흐르지 않고 고여있으면 썩어버린다. 이러한 점이 고대부터 현재까지 아시아인을 매료시켜왔다. 맹자는 성선설性善說을 물에 비유하여 인간의 선함은 물이 아래로 흘러내려 가는 것과 같다고 주장하였다[人性之善也, 猶水之就下也. 人無有不善, 水無有不下]. 물과 인간의 본성은 비교 가능하며 유사한 원리에 의하여 움직이기 때문에 자연 현상을 인간의 본성에 대한 이해와 연결되는 것으로 본 것이다.**1** 인간 몸의 60~70%가 물로 이루어져 있으니, 인간은 본성뿐 아니라 육체적으로도 물과 불가분의 관계에 있다. 하지만 물은 생물이 아니기에 영원할 수 있고, 인간은 생물이기에 영원할 수 없다. 인간과 물, 그것의 대비 속에서 빚어 나오는 비애적 아름다움이 〈님아, 그 강을 건너지 마오〉라는 영화를 흥행으로 인도했을 것이다.

이 글은 동아시아의 영상 속에 나타난 인간과 물의 표현을 살펴보려 한 것이다.

2 엠티 샷과 아시아적 영상미

〈님아, 그 강을 건너지 마오〉에는 영화의 흐름과 관계없이 사시사철 때가 다른 강물이 화면에 비추어진다. 앞서 언급한 거슬러 올라 날아가는 학의 모습도 카메라의 위치가 강 중앙이어서 학을 바라보는 시선이 할머니의 것이 아님을 알 수 있다. 물론 〈님아, 그 강을 건너지 마오〉는 극영화가 아니기에 누구의 시선인지를 따지는 것은 의미가 없을 수 있다. 극영화의 경우 현재 화면에 비추어지는 장면이 영화의 내러티브에 어떠한 의미를 가지는지, 그리고 그것이 누구의 시점인지가 매우 중요하다. 그런데 아시아의 영화에서는 내러티브와 관련 없는 누구의 시점인지 불분명한 샷들이 나온다. 이를 서구 학자들은 '엠티 샷empty shot'이라 불러왔다.

'엠티empty', 즉 '비어있다空'고 해서 엠티 샷이 아무것도 없음을 의미하지는 않는다. 등장인물은 등장하지 않지만 분명 풍경이나 물체가 있다. 그럼에도 불구하고 서구학자들은 이를 '비어있다'라고 말하는 것이다. 이러한 샷이 기존의 서구영화에 없었던 것은 아니다. 영화문법의 기본인 '설정 샷establishment shot'에는 인물의 등장 없이 풍경을 찍는 경우가 많다. 하지만 이는 앞으로 이곳에서

2 ドナルド・リチー、山本喜久男 訳、『小津安二郎の美学』、フィルムアート社、1989、pp.238〜242.

이야기가 전개될 것임을 관객에게 알려주는 것 정도의 기능만 한다. 설정 샷이 아닌 경우 풍경을 찍을 때 그곳에서 어떤 사건이 발생하거나, 아니면 무언가 존재한다는 전조前兆로서의 시각을 제시한다. 또는 공포나 긴장감을 일으키기 위한 경우에 쓰이기도 한다. 이러한 기존 서구영화의 풍경 샷과 엠티 샷과는 무엇이 다를까.

엠티 샷은 일본영화 연구자 도널드 리치Donald Richie가 오즈 야스지로小津安二郎 감독의 영화를 분석하며 제기한 개념이다.**2** 오즈 야스지로의 〈만춘晩春〉1949을 예로 들어보자. 어머니는 일찍 죽고 딸과 아버지만 사는 가정이 영화의 주 무대다. 마음에 드는 남자의 구혼도 마다하고 아버지 뒷바라지를 평생의 업으로 생각하며 살던 딸은 아버지가 재혼할 생각이 있음을 알고 실망한다. 딸은 아버지와 함께 일본의 전통 공연인 노能를 보러 가서 아버지의 재혼 상대를 만난

오즈 야스지로

〈만춘〉

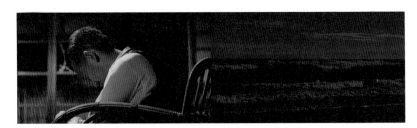

〈만춘〉의 마지막 장면. 고개 숙인 아버지와 바로 이어지는 바닷가 풍경.

다. 카메라는 재혼 상대를 비추고 나서 노를 보면서 즐거워하는 아버지로 옮겨
가고, 이어 그러한 아버지를 못마땅해하는 딸에게로 향한다. 노 무대를 중앙에
두고 카메라는 관객석 양쪽을 교차로 왔다 갔다 하면서 재혼 상대의 얼굴, 그
리고 아버지의 기뻐하는 모습과 아버지에 대한 실망과 배신감으로 가득한 딸의
얼굴을 찍어낸다. 물론 아버지의 기쁨은 재혼 상대를 만나서인지, 그냥 노 무대
가 즐거워서인지는 알 수 없다. 노 공연이 끝나자 화면에는 난데없이 흔들리는
나무가 등장한다. 화면 가득 등장하는 흔들리는 나무는 화가 난 딸의 마음을 상
징하는 것일 수도 있고, 금이 간 모녀 관계에 대한 은유일 수도 있다. 하지만 서
구영화의 문법에서는 이러한 나무의 등장은 너무나도 돌출된 영상이다. 나무에
서 앞으로 사건이 일어날 것도 아니고, 나무 뒤에 누군가가 숨어있는 것도 아니
기 때문이다.

〈만춘〉에서 또 다른 예를 찾아보자. 아버지의 재혼 이야기는 거짓으로, 딸을
결혼시키기 위한 아버지의 술책이었다. 딸은 결혼하게 되고, 부녀는 결혼식장
으로 떠난다. 그다음 장면에는 결혼식장 모습이 예상되지만, 카메라는 결혼식
장으로 향하지 않고, 부녀가 떠나고 남은 빈집을 구석구석 보여준다. 둘이 같
이 생활하던 방, 마루, 화장실 등을 말이다. 다시는 예전처럼 부녀가 그 공간에

서 오순도순 생활할 일이 없음이 전달됨으로써 쓸쓸함이 배어 나온다. 영화는 결혼식 장면을 생략하고 혼자 집으로 돌아오는 아버지를 등장시킨다. 아버지는 집에 돌아와 의자에 앉아 생각에 잠긴다. 그다음 파도가 밀려오는 저녁의 바닷가 풍경으로 영화는 끝이 난다. 영화의 끝이니 그 바닷가에서 사건이 일어날 리도 없고, 지금까지 부녀가 그 바닷가를 간 적도 없다. 아무도 없는 파도 치는 바닷가는 쓸쓸함이 밀려오는 아버지의 심정에 대한 은유일 수 있다. 그리고 부녀가 같이 지냈던, 다시 돌아오지 않을 지나간 시간에 대한 아쉬움과 그에 반해 계속되는 파도의 영원성의 대비를 통한, 〈님아, 그 강을 건너지 마오〉와 같은, 비애적 장치일 수도 있다. 그런데 이와 같은 샷들을 서구학자들은 모두 엠티 샷이라 부르는 것이다.

이러한 엠티 샷은 〈만춘〉의 경우처럼 물에 대한 표현에만 제한된 것은 아니다. 하지만 앞으로 살펴볼 대부분의 영화에서 물에 대한 표현은 엠티 샷으로 제시될 때가 많고, 이를 통해 서구영화와는 다른 아시아적 영상미를 끌어낸다는 공통점이 있다.

중국 5세대 감독을 대표하는 천 카이거陳凱歌의 〈황토지黃土地〉1984
를 보자. 영화를 보고 있는 스크린 너머의 관객에게까지 먼지가 날
아올 것 같은 메마른 땅이 주 무대인 〈황토지〉를 거론하는 것은 이
영화에서 보여주는 물의 영상이 그만큼 압도적이기 때문이다. 안
그래도 척박한 곳인데 감독이 영화촬영을 위해 농민들에게 돈을
줘 작물을 모두 뽑아버리게 했다는 누런 토지, 즉 황토지의 인상은
강렬하다. 이에 반해 여자 주인공이 5km를 걸어 물을 길으러 가
는 저녁녘의 황하는 굽이굽이 흐르는 유적한 모습으로 보는 이의
마음을 안정시키며 아름다움을 느끼게 한다. 그곳은 숨쉬기도 힘
들 것 같은 황토지에서 잠시 벗어난 이공간異空間이기도 하다.

〈황토지〉는 국공합작이 이루어지고 2년이 지난 1939년의 샨베이
陝北 지역을 배경으로 한다. 청년 공산당원은 향토 노래를 채집하
기 위해 메마른 땅인 이곳을 찾아온다. 거기에서 그는 계약결혼으
로 팔려나갈 운명에 처한 여자 주인공을 만난다. 여자 주인공은 공
산당에서의 여성 활약상을 듣고 관심을 표한다. 이에 공산당원은
연안延安으로 돌아가 여자 주인공의 참가 허가를 받아 꼭 돌아오겠

3 레이 초우, 정재서 옮김, 『원시적 열정』, 이산, 2004.

다고 약속한다. 하지만 여자 주인공은 그를 기다리지
못하고 황하에 배를 띄우고 가다가 사라지고 만다.
이후 물이 고갈되어 기우제를 지내는 마을에 공산당
원이 뒤늦게 돌아오는 것으로 영화는 끝이 난다.

레이 초우는 『원시적 열정Primitive Passions』**3**에서 〈황
토지〉의 내러티브를 자연을 통해 중국의 기원을 찾으
려는 행위로 해석하였고, 이는 중국 공산주의가 추구
하는 민족주의적 회귀와 다를 바 없음을 지적하였다.
이러한 주장에 반하여 가리마 후미토시刈間文俊는 〈황
토지〉가 시나리오만을 검열하는 당국의 관행을 이용
하여, 발전 없는 정체된 중국의 상황을 황토지에 비
유하는 반정부적인 시선을 은닉한 영화라고 반박했
다. 그러면서 그는 〈황토지〉에 나오는 노래, 색깔, 카
메라의 시선 등 대사가 아닌 영상 측면에서 〈황토지〉
를 이해해야 한다고 주장했다. 가리마 후미토시에 의
하면 황하는 중국의 역사를 상징하고, 황토지는 발전

천 카이거

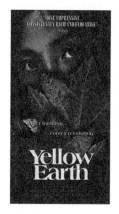

〈황토지〉

4 刈間文俊, 「映像の負荷と可能性」, 『表象のディスクール 4』, 東京大学出版部, 2000, pp.61~78.

없는 당시 중국의 현상을 대변한다는 것이다. 여자 주인공을 삼켜버리는 황하
는 역사의 흐름 속에 혁명의 보잘것없음을 보여주려는 의도를 담은 장면으로,
화면의 왼쪽에서 오른쪽으로 유유히 흐르던 황하가 여자 주인공을 삼키고 나서
는 화면 위에서 아래로, 그리고 오른쪽에서 왼쪽으로 방향을 바꾸어 역류하다
가 다시 본래의 방향으로 돌아가도록 편집한 감독의 의도를 시나리오만 읽어서
는 알 수 없었을 터다.[4] 가리마 후미토시의 지적에는 없지만 공산당 노래를 따
라 부르는 여자 주인공의 동생이 "만민을 구하는 공산당[救萬民 共産黨]"이라고
하였을 때, 화면에 지금까지 쓰인 적 없는 카메라 앵글, 즉 조감bird's-eye view
으로 황토에 홀로 남겨진 여자 주인공을 포착한 것에서도 감독의 비판적 시선
을 느낄 수 있다. 여자 주인공이 황하에 빠지는 순간 부르던 노래도 바로 〈만
민을 구하는 공산당〉이었는데, 노래 가사와는 달리 여자 주인공 주변에 도와줄
사람이 하나도 없음을 감독은 이 장면을 통해 말하고 있기 때문이다. 〈황토지〉의
마지막 장면에서 공산당원이 돌아오기는 하지만, 기우제의 효과도 없이 물기운
하나 없는 먼지 나는 땅으로 이야기가 끝나는 것은 이 영화가 희망적인 미래를
그리고 있지 않음을 반증한다.

〈황토지〉에서 황하는 〈님아, 그 강을 건너지 마오〉와 마찬가지로 생사를 가르

는 갈림길 역할을 하고 있다. 여기서 또 하나 지적할
점은 여자 주인공의 죽음과 물의 고갈이 일치하고 있
다는 것이다. 여자 주인공이 물에 빠진 후 마을의 물
은 고갈되어 먼지만 가득하다. 이처럼 〈황토지〉의 내
러티브에서는 자연의 순환과 인간의 이치가 서로 관
계하고 있다는 '천인상관天人相關'적 인식이 발견된다.

이시이 소고

서구에서의 자연은 어디까지나 신의 섭리가 적용되
는 곳이고 그러한 섭리를 해명해야 하는 것은 과학자
의 임무였다. 만약 그러한 신의 섭리를 배제하고 자
연과 직접 매개되어 있다고 의심받는 이가 있다면 마
녀로 불렸다. 하지만 동아시아에서는 천인상관적 인
식이 도처에서 발견되고, 자연과 연결된 이가 꼭 부
정적으로만 인식되진 않았다. 이러한 점을 〈물속의 8
월水の中の八月〉1995, 이시이 소고石井聰互 감독이라는 일
본영화를 통해서 살펴보도록 하자. 물에 대한 천인
상관적 인식은 이 영화에서 더욱 강렬해진다. 영화는

〈물속의 8월〉

〈황토지〉에서 척박한 땅과 대비되는 황하.

초신성 폭발이라는 우주 현상으로 인해 일본 후쿠오카의 여름에 이변이 생긴다
는 설정에서 진행된다.

여자 주인공이 교복을 입은 채로 돌고래쇼를 하는 수족관에 뛰어드는 장면으로
〈물속의 8월〉은 시작한다. 그리고 이어지는, 물을 뿌리며 거리를 행진하는 후
쿠오카의 축제 장면에서는 한 방울 한 방울 흩어지는 물이 슬로우 모션으로 역
동적으로 비친다. 〈물속의 8월〉의 여자 주인공 이름은 이즈미泉, 즉 샘이다. 영
화는 그녀가 마치 후쿠오카의 모든 물의 흐름과 연관된 것처럼 그려진다. 촉망
받던 다이빙 선수 이즈미는 초신성 폭발이라는 우주의 변화에 반응하듯 갑자기
물이 딱딱하게 느껴진다고 코치에게 말한다. 그러고 나서 다이빙에 실패하고
병원에 실려 간다. 이즈미의 부상 이후 후쿠오카의 물은 말라간다. 화분의 물
이 말라 저절로 부서지고, 폭포가 마르고, 사람들은 갈증과 더위에 지쳐 길거리
에 쓰러진다. 그리고 사람이 돌처럼 변하는 석화병石化病이 유행하기 시작한다.
초반의 물이 풍부했던 장면과는 대조적인 장면들이 이어지는 것이다. 이즈미의
언니마저 석화병에 걸려 쓰러지자 이즈미는 결심한다. 즉 매개체로서의 자신의
역할을 깨닫고 말라가는 강에 몸을 던지는 것이다. 그러자 구름이 몰려와 비를
뿌리기 시작하고, 폭우가 되고, 폭포가 되살아나는 등 후쿠오카는 다시금 물이

〈물속의 8월〉에서 여자 주인공의 다이빙 장면과 물이 없어 거리에 쓰러지는 사람.

풍부한 도시로 돌아간다. 바싹 말라 있던 땅과 바위, 낙엽 위에 비가 조금씩 내리면서 적셔나가는 모습이 매우 아름답게 화면을 채워 나간다. 창문을 때리는 빗물까지도 정겹다. 감독은 단지 일상의 한 장면을 찍었을 뿐이지만, 관객에게는 그 이전의 갈증, 가뭄과 대비됨으로써 물기 어린 자연의 아름다움이 더욱 증폭되어 다가오는 것이다. 기우제는 물만을 요청하는 것이 아니라 인간과 자연의 생명 연장을 위한 울부짖음이기도 하다. 따라서 비가 내리는 것은 기우에 대한 요청이 받아들여졌음과 동시에 인간과 자연의 생명 연장을 의미한다. 비가 내리는 장면은 생명에 대한 찬가인 것이다.

4

물의 여인과 수색 水色

5 사라 알란, 앞의 책, 208~209쪽.
6 小黒康正, 『水の女―トポスへの船路』, 九州大学出版会, 2012, pp.9~10.

〈황토지〉와 〈물속의 8월〉에서 물과 관련된 것은 모두 여성이다. 동양사상에서 물과 여성은 陰陰으로 분류되며, 부드럽고 약하고, 고요하며 낮은 위치에 임한다는 것 등으로 그 유사성이 얘기되어 왔다.**5** 지금의 인식으로는 성적 차별 발언에 해당할 수 있는 표현들이 물과 여성을 관련지어 이야기되어왔음은 사실이다. 이에 반하여 서구의 물과 여성에 대한 담론은 조금 다르다. 특히 '물의 여인'이라 하면 서구에서는 세이렌Siren, 로렐라이Lorelei, 인어공주 Mermaid와 같이 육지의 남성을 유혹하는 부류의 이야기가 많다.**6** 중국 6세대 감독 로우예婁燁의 〈소주하蘇州河〉2000는 어느 정도 서구적 '물의 여인'을 계승하고 있다.

중국의 5세대 감독들이 〈황토지〉와 같이 민족 회귀적 소재를 채용했다면, 중국의 6세대 감독에게서 두드러진 점은 서구의 영향이다. 6세대를 대표하는 작품 〈북경자전거十七歲的單車〉2001, 왕샤오솨이王小師 감독는 비토리오 데시카Vittorio De Sica의 〈자전거 도둑 Ladri di biciclette〉1948의 영향을 받았고, 〈소주하〉는 앨프레드 히치콕Alfred Hitchcock의 〈현기증Vertigo〉1958의 영향 하에 있다. 오토

바이 배달원인 남자 마따馬達는 무딴牧丹과 사랑에 빠지지만 어느 날 무딴을 볼모로 하여 돈을 받아낸다. 그 사실을 알게 된 무딴은 다리에서 소주하로 뛰어든다. 그녀가 마따에게 마지막으로 남긴 말은 인어공주가 되어 돌아오겠다는 것이었다. 무딴의 시체는 발견되지 않았고, 소주하에서 인어를 보았다는 소문이 돌기 시작한다. 마따는 이 사건으로 교도소에 간다. 복역을 마치고 나온 마따는 술집의 수조에서 손님들의 눈요깃거리로 인어공주처럼 헤엄치고 있는 여성 메이메이美美를 만난다. 그녀는 무딴과 똑같이 생겼지만, 전혀 다른 사람이라고 말한다. 강에 정박한 배에 사는 메이메이는 언제나 비가 오는 날 다리를 건너 출근한다. 그리고 어느 날 마따는 무딴을 발견하고 같이 다리에서 떨어져 소주하에 빠져 죽는다. 그날 이후 메이메이 또한 행방을 감춘다. 과연 무딴과 메이메이는 같은 사람이었을까 다른 사람이었을까라

〈소주하〉

〈현기증〉

〈소주하〉에서 인어 복장의 메이메이와 소주하의 풍경.

는 의문을 남기며 〈소주하〉는 끝이 난다.

〈소주하〉는 물을 기반으로 하는 여성이 남성을 유혹한다는 '물의 여인'적 이야기 구조로 되어있지만, 영화에서 비추어지는 물의 영상은 아시아적이다. 이 영화에서 강은 삶의 터전임과 동시에 생사의 갈림길 역할을 하고 있다. 한 명의 여배우가 머리 색깔을 바꾸고 나오는 〈소주하〉에서 무딴과 메이메이는, 앨프레드 히치콕의 〈현기증〉에 나오는 킴 노박Kim Novak이 연기하는 캐릭터와 여러 가지 면에서 유사하다. 하지만 〈현기증〉에서 물의 역할은 다르다. 샌프란시스코의 금문교를 배경으로 킴 노박이 바다에 빠지지만, 여기에서 물은 그녀를 죽음에 이르게 하지 못한다. 금문교와 바다는 단지 배경으로만 기능하지 그것이 생사적 경계의 의미를 띠지 못하는 것이다. 결국 킴 노박이 죽는 곳은 수도원이다. 일본영화 〈물의 여인水の女〉2002, 스기모리 히데노리[杉森秀則] 감독도 물을 기반으로 하는 여성이 남성을 유혹하여 죽음에 이르게 한다는 내러티브로 제목 그대로 '물의 여인'적인 이야기다. 주인공 시미즈 료清水涼는 이름 석 자에 모두 물 수가 들어가고, 그래서인지 비를 부르는 '아메온나雨女'다. 주인공이 사랑니를 빼자 폭우가 쏟아지고, 그녀가 외출만 하면 쨍쨍하던 하늘에서 비가 쏟아진다. 〈황토지〉와 〈물속의 8월〉과는 달리 〈물의 여인〉에서의 천인상관은 매우 개인

적인 범위에 그친다.

〈물의 여인〉은 주인공 주변에 물과 관련된 온갖 표현을 집합시켜 아름답게 포착해낸다. 카메라는 대중목욕탕을 운영하던 아버지의 장례식날 상복을 입은 주인공의 어깨에 떨어지는 빗물을 눈물로 은유해 찍기도 하고, 물에 비쳐 거꾸로 된 후지산의 풍경을 아름답게 보여주기도 한다. 대화하는 장면에서는 탁자에 놓인 꽃병도 물이 비치도록 섬세하게 연출한다. 주인공은 아버지의 뒤를 이어 대중목욕탕을 운영한다. 일본의 대중목욕탕錢湯의 특징상 돈을 받는 사람은 남녀 탕의 가운데에 자리한다. 따라서 그녀의 시점으로 남탕과 여탕을 카메라가 슬로우 모션으로 찍어낸다. 배경음악도 목욕탕을 소재로 한다.

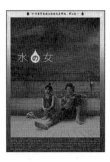

물의 여인

 "목욕탕에서는 사장도 거지도 스님도 야쿠자도 할아버지도
 아기도 여기서는 모두 똑같아. 가진 것은 더럽혀진 몸뿐."

〈물의 여인〉에서 물의 여인과 불의 남자.

영화는 이러한 노래를 통하여 물을 대함에 있어 인간의 평등성을 강조한다. 이 영화에서 물의 여인에 대비되는 것은 '불의 남자'다. 그를 불의 남자라고 부를 수밖에 없는 것은 영화 속에서 그가 맡은 일과 그의 정체 때문이다. 그는 우연히 여자 주인공을 만나고 아버지가 맡아왔던 목욕탕에서 불 때는 일을 맡게 된다. 여자 주인공은 그에게 죽은 아버지 옷을 입힌다. 그러던 어느 날 물의 여인과 불의 남자가 운영하는 목욕탕에 중년 노숙자 여성이 찾아온다. 아이가 강에 빠져 죽은 이후 정신이 나가버려 목욕도 잘 하지 않는 그녀는 물이 들어있지 않은 빈 병을 모으며 살아간다. 즉 그녀는 여성임에도 불구하고 물에서 멀어진 존재다. 그녀는 불의 남자가 지명수배자 사진에 있는 연속 방화범임을 알고 남자를 목욕탕에서 쫓아내려 한다. 그러자 남자는 목욕탕 굴뚝에 올라가 자기 몸에 불을 지르고 떨어진다. 하지만 소나기가 내려 남자 몸에 붙은 불을 끈다. 불로 상징되는 남자는 보통 문명의 상징으로 정복과 안정을 의미하나 여기서는 불안을 조장할 뿐이다. 그가 불을 때는 아궁이에는 언제나 죽은 이의 사진이 붙어있어 화장터의 의미를 더한다. 결국, 떨어져 죽은 남자의 사진이 아궁이에 장식되면서 영화는 끝이 난다.

〈물의 여인〉은 물에 대한 다양한 표현으로부터 시작해 물의 여인이 남자를 유

혹하는 이야기로 이어지고, 물과 불의 대립이라는 은유로 나아간다. 물과 불은 음과 양의 대표고, 당연히 상극이다. 불은 올라가고 물은 내려오는 성질도 대조적이고, 물이 불을 끄고 불이 물을 증발시키는 것도 상반적이다. 맹자는 "인仁이 불인不仁을 이기는 것은 마치 물이 불을 이기는 것과 같다"고 하여, 인과 불인의 대립을 물과 불의 그것으로 설명하기도 하였다.7 하향성의 물과 상향성의 불이 가지는 대비적 운동성은 〈물의 여인〉에서 불의 남자의 최후에 극화된다. 불의 남자는 목욕탕 굴뚝에 올라가는 상향성을 보이다가 결국 떨어져 죽고 만다. 불이 아닌 물의 운동성에 자신의 몸을 맡겼을 때 그는 이미 존재의미를 잃은 것이다. 〈소주하〉에서도 다리에서 떨어져 강물에 빠진 여자 주인공은 물의 하향성에 따랐기 때문에 죽지 않고 살아난다. 하지만 남자 주인공은 그러한 하향성 운동을 하였을 때 살아날 수 없다.

〈물의 여인〉에서는 온갖 물에 대한 표현이 구사된다. 그리고 파란 물 색깔이 화면 곳곳에 퍼져나가기도 한다. 주인공 여성이 몰고 다니는 트럭 색깔도 파랑, 여성의 옷도 파랑이다. 이는 〈물속의 8월〉에서 주인공의 수영복 색깔, 주인공의 일기장 표지, 파란 볼펜으로 쓴 글씨 등 곳곳에 등장하는 파란색과 맥락을 같이한다. 일본에서는 물 색깔이 '미즈이로水色'라고 불리고, 하늘색과 거의 동

8 한경구, 「전통문화와 생활 속에서의 물」, 『환경과 생명』 통권 35호, 2003, 88쪽.

일시된다. 〈물의 여인〉이 파란 하늘로 끝나는 이유도 물 색깔과 같기 때문일 것이다. 하지만 수색은 중국어에 존재하지 않고, 담람색淡藍色이라고만 불린다. 오행五行에 의하면 물의 색깔은 청靑이 아니라 흑黑이다.

중국영화를 다시 살펴보자. 〈황토지〉에서 황하가 나오는 장면이 언제나 사물이 구분되지 않는 칠흑 같은 밤이었음을 상기하면, 이는 물 색깔에 맞춘 촬영이라 할 수 있다. 〈소주하〉에서도 파란색은 거의 사용하지 않고, 강 주변은 대부분 밤에 촬영되며 낮이라 할지라도 수면은 빛에 반사된 흑색으로 보인다. 우리나라에서도 예전에는 술 대신 물을 놓고 제사를 지냈다고 하는데, 그때 쓰인 맹물을 '현수玄水'라고 불렀다.**8** 현수 또한 '검은 물'이라는 뜻이니, 우리에게도 물의 색은 검었던 모양이다.

다시 한국영화로 돌아가 보자. 김기덕 감독의 영화 〈봄 여름 가을 겨울 그리고 봄〉2003은 깊은 산속 사찰에서 단둘이 사는 노승과 동자승이 주인공이다. 이 사찰의 대웅전은 저수지 한가운데 자리하고 있는데, 뗏목과 같은 나무판에 건물이 올라가 있어 바람과 물의 흐름에 따라 이동한다. 사찰의 산문을 들어서서는 나룻배를 타야만 이 대웅전에 도달할 수 있다. 봄이 온 사찰에서 동자승은 물고기, 개구리, 뱀에게 돌을 묶는 장난을 치면 논다. 이를 알게 된 노승은 자고 있는 동자승의 등에 큰 돌을 묶어 깨우침을 준다. 여름이 오고 소년으로 성장한 동자승은 몸이 아파 절을 찾은 소녀를 만나 사랑에 빠지고, 그녀를 따라 절을 떠난다. 가을이 오자 노승은 신문에서 삼십대 남성이 아내를 살해하고 도주했다는 기사를 읽는다. 그 남성은 소년이 자란 모습이었다. 사찰로 도망쳐온 남성에게 노승은 마음속 분노를 가라앉히라며 수행을 권한다. 남성은 쫓아온 형사에게 잡혀가고 홀로 남은 노승은 나룻배에 장작을 쌓고 불을 붙여 죽는다. 노승의 죽음과 연동하듯이 겨울을 맞아 물 또한 생명력을 잃는다. 대웅전을 둘러싼 저수지가 꽁꽁 얼어버리

9 高階秀爾 編著, 『日本の美を語る』, 青土社, 2004, p. 240.

고, 뒷산의 폭포도 거대한 얼음기둥으로 변한다. 그곳에 중년이 된 남성이 찾아와 머리를 깎고 노승의 자리를 대신한다. 어느 날 한 여인이 찾아와 갓난아기를 놓고 간다. 다시 봄이 오자 물은 생명력을 되찾는다. 갓난아기에서 동자승으로 자란 아이는 첫 번째 봄의 동자승처럼 물고기, 개구리, 뱀에게 장난을 친다. 동자승을 연기하는 배우는 첫 번째 봄과 똑같은 배우다.

〈봄 여름 가을 겨울 그리고 봄〉은 제목부터 순환적 세계관을 드러낸다. 물은 속세와 사찰의 경계 역할을 하는 동시에 사계절의 순환을 나타낸다. 물 위에 떠 있는 사찰 또한 물의 도움으로 빙글빙글 순환한다. 순환적 세계관은 최후의 심판을 향해 나아가는 서구의 직선적 세계관과는 확연히 다르다. 서구는 물이 순환한다는 것을 17세기에 들어가서야 인식하였다고 한다.**9** 〈봄 여름 가을 겨울 그리고 봄〉에서는 물이 가져다주는 순환적 세계관과 불교의 그것이 어우러져 아름다운 영상을 만들어낸다.

아시아인은 수평水平, 곧 물의 평평함을 이 세상의 가지런함의 기준으로 생각해 왔다. 재해와 같은 위험성보다는 물이 가져다주는 평온함, 안정성, 그리고 경계성이 아시아 영화의 영상미로 다가온다. 물은 인간의 몸을 구성하고 인간과 비슷한 성질을 지녔다. 하지만 무생물이기에 영원할 수 있어 인간과 다르다. 아

〈봄 여름 가을 겨울 그리고 봄〉에서 물 위에 떠 있는 사찰.

시아 영화 속의 물은 이러한 유사성과 대비성을 통해 이야기 속에 어우러지며 미적으로 표출되어 왔다. 따라서 아시아 영화에서의 물은 물리적인 이야기의 전개 기능이 없더라도, 단지 물을 비추는 것만으로도 심정적 내러티브의 연결성을 가져온다. 서구 연구자들에게는 '엠티'한 장면으로 보일지 몰라도 아시아인에게 그것은 유와 무를 포괄하는 공空의 의미로 받아들여지기 때문일 것이다.

〈봄 여름 가을 겨울 그리고 봄〉

최기숙

연세대학교 국어국문학과를 졸업하고 동 대학원에서 석사 및 박사학위를 받았다. 현재 연세대학교 국학연구원 교수로 재직 중이다. 한국학, 한국고전문학, 근대 초기 인쇄 매체, 젠더 스터디에 주된 관심을 두고 연구하고 있다. 주요 저서로는 『어린이 이야기 그 거세된 꿈』, 『처녀귀신』, 『조선시대 어린이 인문학』, 『감정의 인문학』(공저), 『제국신문과 근대』(공저), 『감성사회』(공저) 등이 있다.

4

물의 신경증, 파괴력, 저주는
어떻게 생명의 상징이 되었나

原 풍랑, 물의 어둠과 공포 — 표해록

물의 신경증, 파괴력, 저주는 어떻게 생명의 상징이 되었나

〔윤1월 초4일〕 대양으로 표류해 들어가다:

이날은 대풍이 불어 크고 무서운 파도와 풍랑이 일었는데, 하늘 높이 치솟고 바다를 내리치는 것 같았다. 돗자리가 모두 파손되었다. 배에는 두 개의 높고 큰 돛대가 있어서 더욱 기울어지고 구부러지기 쉬웠으며, 형세가 곧 내리덮을 것 같아 초근보에게 명하여 도끼를 가지고 그것을 제거하게 했고, 고이복에게는 풀섶을 묶어 고물에 붙여 파도를 막게 했다.

〔윤1월 초7일〕 대양 중에 표류하다:

이날은 흐렸고 바람의 기세가 심히 험악했으며, 파도가 소용돌이쳤지만 바닷빛은 희었다.[1]

위의 기록은 조선 성종 18년1488에 제주 추쇄경차관으로 부임한 최부崔溥, 1454~1504가 쓴 『표해록漂海錄』 중 일부다. 최부는 부친상을 당해 제주에서 상경하던 중 태풍을 만나 표류했다. 중국 절동 지역에 상륙했고 해적을 만났으며, 왜구의 혐의를 입고 고초를 겪었다. 『표해록』은 그 과정 전체를 기록한 일기자 기행문이다. 위급할 때의 기록은 일기문의 성격을 지니며, 안전했을 때는 이국의 풍경과 문화를 기록하여 기행문의 성격을 갖췄다. 『표해록』은 최부가 귀국한 뒤 왕명으

[1] 최부, 서인범 · 주성지 옮김, 『표해록』, 한길사, 2004, 50~51, 60쪽.

로 출간되었다. 일지 형식으로 기록되어 날짜가 빠짐없이 적혔으며, 맨 앞에는 반드시 날씨와 바다의 상태를 적었다.

표류 중 만난 폭풍우로 인해 배가 파손되자 뱃사람들은 사분오열되었다. 애초부터 항해를 반대했던 이들의 원망부터, 물을 퍼내라는 상관의 명을 모르쇠로 일관하는 자, 차라리 앉아서 죽겠다며 복지부동하는 자, 고래가 나타났다며 부화뇌동하는 자, 갑자기 물건을 바다로 던져 해신의 구원을 청하는 자, 활을 들고 자살하려는 부하, 바다에 엎드려 기도하는 사람, 그 와중에도 힘주어 노를 젓고 물을 퍼내는 사람 등 배 안은 그야말로 아비규환을 이룬다. 땅에서 강고했던 질서와 약속들, 상하의 지휘 체계가 풍랑을 만난 배 위에서 순식간에 무너졌다. 풍랑이 잦았다. 끝까지 물을 퍼내는 일을 멈추지 않았던 6인의 선원 덕분에 배에 가득 찼던 물은 거의 다 빠지게 된다.

『표해록』에 나오는 바다는 낭만적이거나 평화로운 자연 풍광과는 거리가 멀다. 바다는 끊임없이 배 위에 올라탄 사람들을 위협하고 불안하게 했다. 두려움에 떨게 했으며, 삶의 의지마저 박탈했다. 염분이 있는 바닷물을 마실 수 없었기에 타는 목을 달랠 길이 없었다. 풍랑을 만난 사람들은 흔들리는 배 위에서 생존쟁투를 위해 고군분투하는 다양한 인간 군상의 행태를 적나라하게 보여준다.

최부는 그것을 기록으로 남겨 절체절명의 순간에 인간이 어떻게 일상의 가면을 벗고 한없이 나약해질 수 있는지, 그럼에도 불구하고 지켜야 할 가치가 무언지를 사유할 기회를 역사에 헌사했다.

아시아에서 물은 금, 목, 수, 화, 토, 즉 오행의 구성 요소 중 하나인 '근본 물질'로 알려져 왔다. 근본 물질이란 없어서는 안 되는 생존의 필수 요소일뿐더러, 애초에 세계가 창조될 때부터 존재했던 시원의 질료다. 물질적 상상력을 논했던 가스통 바슐라르Gaston Bachelard, 1884~1962가 제안한 4원소 중에도 물은 불, 공기, 흙과 더불어 지구생성의 근본이자 상상력의 물리적 원천을 제공하는 요소 내지 이미지로 등장한다.[2] 이처럼 물이 세계를 이루는 기본 요소이자 생명의 원천이라는 데는 동서양에 이의가 없다.

그러나 조선 시대 최부가 실제로 경험하고 관찰했던 바와 같이, 물은 한편으로는 인간의 삶을 끝없이 위협하는 위험과 재난의 문화 기호기도 하다. 마을의 삶을 지탱하는 생명수의 원천인 우물마다 익사자를 둘러싼 음험한 소문이 감돌고, 그 위를 잘 짜인 나무 판이나 돌로 눌러 막아놓은 곳에는 물귀신에 대한 흉흉한 전설이 전해진다. 바닷가 사람들에게 물은 풍어제를 지내 어부의 무사 귀환을 빌어야 하는 신의 영역이자 신성 그 자체다. 이러한 숭배의 감성에는 공포

[2] 가스통 바슐라르, 이가림 옮김, 「촛불의 미학」, 문예출판사, 1975; 이가림 옮김, 「물과 꿈」, 문예출판사, 1980.

와 두려움의 감각 또한 전제되어있었다.

이청준의 소설『이어도』에서 물은 '사람을 홀리는 마술을 지닌 섬', 이어도를 품고 피안을 찾는 자의 간고한 명을 홀리는 요사스런 바다, "웅웅웅 한숨을 짓는 것도 같고 울음을 울고 있는 것도 같은 소리"를 내는 "행패" 부리는 물결로 재현된다.[3]

바슐라르는 '난폭한 물'에 대해 이렇게 말하고 있다.

> 휴식 속에서 참으로 온화한 물은, 마침내 파문을 일으키기에 이른다. 물의 신경이 바야흐로
> 활동하는 것이다. 그때 폭풍몰이꾼은 막대기를 물 밑바닥의 모래에까지 집어넣어,
> 샘물을 내장에 이르기까지 마구 채찍질하는 것이다. 이번에는 원소가 분노하여 그 분노는
> 우주적인 것이 된다. 폭풍은 울부짖고, 벼락은 폭발하고, 싸락눈은 타닥타닥 튀고,
> 물은 대지를 침수시킨다. 폭풍몰이꾼은 그의 우주적 행위를 이룩하는 것이다.[4]

이 글에서는 바로 이러한 '물'을 둘러싼 상상력의 이면, 검고 음습한, 저주의, 수상한, 혐오스러운, 두려운 측면을 지닌 것으로 재현된 아시아적 상상력의 형태와 범주, 그 역사적 유동성에 주목해보려고 한다.

[3] 이청준, 「이어도」, 문학과지성사, 2015, 154, 137, 114쪽.
[4] 가스통 바슐라르, 앞의 책, 1980, 257~258쪽.

일본의 만화가 이토 준지伊藤潤二의 저작『소용돌이』시공사, 2000가 한국에 출간되었을 때, 이는 만화 마니아로부터 공포 만화, 고어 gore물, 그로테스크한 호러로 평가되며 소문에 소문을 타고 일종의 유행을 형성했고, 이토 준지 마니아라는 팬덤을 이끌어냈다. '심약한 분은 보지 말라'는 친절한 안내는 금지된 것에 끌리는 사람들의 호기심을 자극하면서 장르 만화로서의 정체성에 힘을 더했다. 이 만화는 1999년 일본에서 영화[5]로도 제작되었으며, 한국에는 재일교포 3세 모델로 알려진 휘황이 남자주인공 사이코 슈이치 역으로 출연해서 뒤늦은 관심을 끈 바 있다. 최근에는 한국에서 '이토 준지 공포만화 컬렉션'이 재출간되면서 그에 대한 마니아의 관심이 21세기인 현재에도 여전히 건재함을 증명하고 있다.

『소용돌이』의 기본 정서는 혐오와 공포다.『소용돌이』에 상당수의 혐오 코드가 등장함에도 불구하고, '엽기 만화'로 명명되지 않은 것은 바로 이러한 장면을 공포와 거부의 시선으로 바라보는 관점을 견지했기 때문이다. 이토 준지는 사람들이 혐오하는 무엇, 본능적으로, 육체적으로 거부감을 느끼는 무언가의 정체에 민감하다.『공포의 물고기』,『악령의 머

5 〈소용돌이〉(うずまき, Spiral), 1999, 히구친스키 감독.

일본 영화 〈소용돌이〉 포스터. 이토 준지
의 만화를 원작으로 히구친스키 감독이
연출했다.

리카락』, 『마의 파편』, 『공포박물관』 등 시리즈
에 일관되게 나타나는 정서는 『소용돌이』의 주
요 정서와 다르지 않다.

이 글이 겨냥하려는 것은 만화 속 인물들이 어
째서 이런 혐오와 공포, 소름 끼치도록 징그러
운 것, 수상하고 괴상하며 기분 나쁜 정서에 사
로잡히는가에 관심을 둔 심리 분석에 있지 않
다. 말하자면, 고어물 일반을 설명하기 위해 『소용돌이』를 선택한 것이 아니다. 또한, 바로
그런 현상에 탐닉하는 마니아들의 특정한 정서나 경향성을 분석하려는 데 무게
중심을 두려는 것도 아니다. 만화 마니아들은 그 장르가 무엇이든 간에 바로 그 특유의 정
서를 즐기며, 장르물 수용층으로서의 연대감을 공유하려는 듯해 보이지만.

이 글이 관심을 두고 있는 것은 바로 그런 육체적이고도 감각적인 혐오의 진원
으로서 겉으로는 숨겨진 땅속의 검은 물, 사람들의 이성을 마비시켜 소용돌이
에 탐닉하는 형식으로 그들을 동일체로 변모시키는 '잠자리 연못'의 심연, 그 마
력적 힘에 대한 상상력과 호기심이다.

혐오의 진원, 검고 깊은 물의 악력

이토 준지 만화에 등장하는 혐오스러운 모든 것은 현상이자 징후다. 『소용돌이』에서 수상하고 더럽지만 자신도 모르게 빨려 들어가게 되는 단 하나의 대상은 소용돌이. 사전적 의미에서의 소용돌이란 '바닥이 팬 자리에서 물이 빙빙 돌면서 흐르는 현상, 또는 그런 곳'을 말하는데, 만화에 등장하는 소용돌이는 '물이 빙글빙글 도는 현상'과 이미지로서의 그 '형상', 나아가 '빙글빙글 도는 물의 회오리 동력' 자체를 표상한다.

만화에 등장하는 모든 소용돌이는 그것에 탐닉하는 모두에게 예외 없이 자기 파괴의 길을 선사한다. 텍스트에서는 소용돌이에 끌리는 마음이 저절로 드는 현상조차 개인의 선택이나 의지가 아닌 것으로 묘사된다. 그렇게 판단하며 끝까지 모든 사태를 관찰하고 주시하는 주인공 키리에조차 나중에는 자신을 희생물로 삼아 잠자리 연못의 심연에 수장된다. 공포는 바로 그 지점에서 발생한다. 왜냐하면, 그것은 인간의 의지로 통제할 수도, 제어할 수도 없는 마력적 힘으로 재현되기 때문이다.

인간이 스스로 열정의 숙주가 되어 삼켜지고 마는 자연스러운 수순을 지켜보는 것은 열정의 일상적 해석을 정확히 뒤집는다. 독자들은 바로 그 점에서 묘연히 갈라지는 자기 정체성의 분열과 통어 현상끌리는 자와 그것을 관찰하며 주시하는 자

로 분리되는 심리적 긴장감을 즐기려는 것처럼 보인다.

〈소용돌이〉가 두려운 것은 끊임없이 나타나는 소용돌이 문양 자체가 아니다. 공포는 오히려 복제 가능성의 무한 확장성 자체로부터 연유한다. 팽창하는 모든 것은 두렵다. 풍요가 공포이듯이. 한 방울의 물이 점점 더해져 연못으로, 호수로, 강으로, 바다로 이어지듯이 소용돌이는 물의 '복제술'과 점점 부피를 키워가는 팽창적인 속성으로 무한 증식하며, 자신에게 탐닉하는 이들을 예외 없이 포획해낸다. 소용돌이는 자신에게 빠져드는 누군가를 반드시 삼켜서 동형의 물체로 변형시킨다. 그것은 차라리 신경증적이다. 자기 확장적 물의 신경증적 속성이 만화에서는 끝없이 소용돌이치는 문양으로 복제된다. 소용돌이에 탐닉하는 그 순간, 나와 타자의 구분은 급격히 해체된다. 소용돌이는 빨려드는 힘이면서, 숨을 조이는 악령이자, 검게 숨겨진 물의 팔이 움켜쥔 거센 악력이다.

소용돌이치며 복제되는 무한 확장성의 공포

빨려드는 검은 힘에 대한 작가적 탐닉은 〈공포박물관〉 시리즈의 하나인 『신음하는 배수관』 편에서도 흡착하는 물의 이미지, 손 달린 공포의 감각으로 이어진다. 예쁜 여학생 시미즈 레이나에게 마음을 고백했다가 거절당한 '그 녀석'남

학생 누메이은 낙심이 이만저만이 아니었다. 누메이는 레이나의 어머니그녀는 종종 강박적 결벽증 증세를 보인다. 예컨대 손에서 냄새가 난다며 피가 날 때까지 씻는다든지 하는로부터 모습이 추하고 더럽다는 이유로 어마어마한 무시와 모욕을 당한 뒤로 다시는 모습을 드러내지 않았다. 그즈음 레이나의 집에서는 배수관이 막혀 이상한 냄새가 나기 시작한다. 공포에 질린 레이나는 그것이 어쩐지 역겨웠던 누메이의 체취와 비슷하다고 느끼고, 누메이가 배수관에 숨어 들어간 게 분명하다고 말한다.

언니는 레이나의 말을 믿지 않지만, 어느 날 레이나의 몸이 거꾸로 선 채 배수관 속으로 빨려 들어가는 모습을 목격하고 공포에 사로잡히는 장면에서 에피소드는 끝이 난다.

이 작품에 재현된 공포의 감각은 열정에 대해 무시와 모욕을 되돌려준 데 대한 감정적 앙갚음에서 연유한다. 아니 애초부터 열정 자체가 공포다. 원치 않는 상대에게 고백하는 열정의 얼굴은 두려움을 환기한다. 끊임없이 순환해야만 생명과 활력을 얻는 물은 고이고 멈추는 바로 그 지점에서 부패와 죽음의 상징계로 변환된다. 혐오와 무시, 모욕의 감정을 제대로 걸러내지 못했을 때, 그것은 곧 한 개체의 죽음에서 끝나지 않고 그것을 방관한 모두에게 썩은 공기, 부패한 물, 죽음의

영화 〈해운대〉 포스터. 평화로운 휴양지가 일순간에 재난의 공간으로 변하는 공포의 감성을 표현했다. 재난의 공포 뒤에는 안이한 행정 운영에 대한 시민의 분노, 잔해처럼 남은 가족애와 사랑, 희망의 정서가 영화적 동력을 뒷받침한다.

검은 손길을 내민다는 것을 『신음하는 배수관』은 이야기하는 것이다.

물의 본질은 포용과 순환이다. 그것은 물의 속성에 대한 평화로운 해석이며 평상적 감각이다. 그러나 다른 한편으로 팽창하며 흘러가는 물은 그 자체로 공포의 대상이다. 폭우, 홍수, 쓰나미, 해일 등은 물이 막대한 부피로 모여 막강한 에너지로 소용돌이칠 때, 인간과 삶을 위협하는 가공할 만한 위험 신호가 된다는 것을 보여준다. 2009년 한국에서 개봉되어 천만 관객을 모은 윤제균 감독의 영화 〈해운대〉가 보여준 쓰나미의 막강한 파괴력을 상기해볼 것. 이 영화는 한국인이 사랑하는 여름 휴양지 해운대가 어떻게 파괴되어 폭력과 절망의 장소로 변해가는지를 조명함으로써 물에 대한 일상적 감각이 전복되었을 때의 공포를 극대화시켰다.

중국 고대 신화에 등장하는 '대우大禹: 하나라의 우임금'가 바로 '치수治水', 즉 물을 다스리는 신이었다는 점을 상기한다면 물을 다스리는 것의 어려움과 중요성을 이해하는 것은 어렵지 않다. 자주 범람하는 황하 지역에서 홍수와 물난리는 오

랜 시간에 걸쳐 사람이 이룩해낸 모든 질서, 가치, 의미, 형상들을 삽시간에 아무것도 아닌 것, 폐허로 만드는 파괴적 힘의 진원으로 간주되었다. 모든 홍수 신화가 파괴 이후에 살아남은 자가 다시 세우는 새로운 질서에 초점을 맞추고 있는 것은 재난을 겪은 이후 인간이 어떻게 스스로 소생하는 에너지를 발휘해냈는가에 대한 가능성과 희망을 이야기하기 위해서일 것이다. 말하자면 재난의 공포를 어떻게 극복했는가를 전함으로써, 고통과 상처에 대한 위로와 격려를 전승하려는 문화적 힘을 보여준다는 것이다.

그러나 그 이면에는 인간이 도저히 제어할 수 없는 막강한 물의 파괴력, 그에 대한 공포의 감수성이 내재해있다. 물과 관련된 재난 설화가 홍수에 희생된 사람들, 동식물과 곤충의 이야기를 포함하는 것은 자연이 갖는 내재적 폭력성과 파괴력을 간과해서는 안 된다는 인류사의 경고를 전하기 위해서다.

바로 그런 파괴적 힘을 '신적인 힘'과 결부시켜 해석한 것은 문명 건설을 향한 인간의 끝없는 야망과 자신감에 경종을 울려, 자연과 우주 앞에 겸손한 태도를 보이도록 권하기 위해서다. 그런 점에서 재난의 서사는 파괴를 경험한 인간이 스스로에게 전하는 자비심의 표현에 다름아니다. 물이 인간에게 가하는 재난은 언제나 인간의 탐욕, 오만, 맹신 등 '성찰 없는 행위'로 향해있다. 그 때문에 물

의 재난은 언제나 인간에게 파괴를 넘어서, '신성神聖'을 상기시키는 매개로 담론화된다. 예컨대 재난 영화에서 경험하게 되는 숙연함의 정서.

기화하는 액체, 증폭하는 그림자, 연못의 저주

이토 준지의 '소용돌이'는 자신에게 다가오는 탐닉적 주체들을 여지없이 희생자로 삼킨다. 바로 그러한 제어할 수 없는 열정의 심연에 무한히 확장되며 팽창하는 혐오의 진원으로서 '더럽고 음습한', 영원히 가 닿을 수 없기에 통제할 수도 없는, 악의 진원인 '저주의 연못'이 자리하고 있다.

'저주의 연못'은 단지 거기에 있을 뿐인데도 사람들에게 검은 아우라를 내뿜는다. 이러한 만화적 설정은 물이 만물의 근원이라든가 생명의 서식처, 삼라만상의 최초의 시원이라는 신화적 의미를 여지없이 해체한다. 거꾸로 이 물은 사람의 생령을 끝없이 탐하고 흡착해서 시신으로 만드는 파괴적 죽음의 령이다. 그것은 흐르지 않고 고인 물이며, 움푹 패여 안으로 썩어들어 가는 부패의 온상이다. 『소용돌이』에서 연못의 힘은 종종 연기로 표현된다. 연기조차 소용돌이 모양으로 그려지고, 그것은 위로 상승하는 것이 아니라 아래로 빨려 들어가는 역전된 기류 형태를 취하고 있다. 물에서 시작되어 연기로 흘러가는, 액체가 기화되는

바로 그 순간은 마치 세상 만물은 변형되기 마련이므로 인간이 소용돌이로 변모된다고 해서 별다를 게 없다고 조롱하는 듯하다. 공포물이지만 어처구니없이 웃게 만듦으로써 감정의 자연스러운 흐름을 균열시키는 것 또한 이 만화를 즐기는 묘미 중 하나다. 그 웃음은 호쾌하게 터트려지지 않고, 소름 끼치게 균열된 혐오의 감각 속에 일그러져있다.

이토 준지의 『소용돌이』가 그려내는 공포와 혐오의 감각, 표정, 대상은 정확히 저주의 연못에서 연유한 인과의 산물이다. 연못이 원인[因]으로 자리하고 있으며, 공포는 그 결과[果]다. 원인으로서의 '저주'라는 심성, 연못이라는 물질성은 그 어떤 결과에도 만족하지 않는다. 그것은 끊임없이 숙주를 탐하는, 희생물의 무한 포획을 통해 생기를 유지하는 검은 힘의 표상이다. 그 힘은 연못이라는 구상체가 아니라 차라리 어두운 힘, 자기동일성을 팽창적으로 확대하며 복제하는 파괴를 향한 모방의 동력, 탐닉하는 열정에 대한 추상화된 힘이다.

보기만 해도 어지럽고 메스꺼워져 구토가 날 것만 같은 『소용돌이』가 탐닉적 인간을 숙주 삼아 긴 시간 속에 암매장된 연못의 저주를 성사시키는 과정을 그려냈다면, 한국에는 오랜 전설 속에 '용소' 또는 '장자못 전설'로 전해지는, 실재하는 '연못'을 둘러싼 두려운 이야기가 전해지고 있다. 둘 다 물이 공포의 표상으

로 활용되었다는 공통점을 갖지만, 전자의 '물'이 공포의 원인으로 설정된 데 비해 후자의 '물'은 결과로서 산출되었다는 극명한 차이가 있다.

果

하나: 장자못, 오만과 어리석음의 상흔 ─ 장자못 전설

한국의 대표적인 용소 전설로 알려진 것은 두 종류다. 장자못 전설과 아기장수 설화. 둘 다 어떤 비극적 사연의 결과로 용소가 생겼다는 공통점이 있다.

먼저 장자못 전설을 살펴보자. 전국적으로 60여 개에서 100여 개의 텍스트가 수집된 것으로 알려진[6] 이 전설은 2010년 현재 제7차 교육과정 고등학교 국어(상) 국정 교과서에 '용소와 며느리 바위'라는 제목으로 소개된 바 있다.[7] 그 내용은 이렇다.

> 어떤 마을에 인색한 장자(그는 대체로 부자다)가 살았다. 어느 날 도승이 시주를 왔는데 장자가 쇠똥(두엄)을 주어 내쫓았다. 며느리가 도승에게 사죄하고 쌀 등을 시주했다. 도승이 말했다. "어서 (나를 따라) 집을 떠나라. 어떤 일이 있어도 뒤돌아보지 마라." 며느리가 집을 나서자 갑자기 큰 소리가 들렸다. 뒤돌아보니 집터가 무너져 연못으로 변해가고 있었다. 그 순간 며느리는 그 자리에서 돌이 되어 굳어버렸다. 지금도 연못(장자못)과 돌이 남아있다.[8]

[6] 최근의 선행 연구에 따르면 '장자못 전설'은 『구비문학대계』에만도 60여 편이 수록되어있으며, 여타 자료집을 포괄할 경우 100여 편을 상회한다고 한다(신동흔, 「설화의 금기 화소에 담긴 세계인식의 층위: 장자못 전설을 중심으로」, 『비교민속학』, 33집, 비교민속학회, 2007, 419쪽; 이승수, 「이방인에 대한 공포와 환대의 이중심리와 신(神)의 탄생: 〈장자못 전설〉 산론(散論)」, 『한국언어문화』 54집, 한국언어문학회, 2014, 8쪽). 이 논문들은 각 편이 수록된 서지사항을 제시하지는 않았다. 『한국구비문학대계』 등에 수록된 45편의 '장자못 설화'의 서지사항은 정선화, 「〈장자못 전설〉의 수용 양상 및 교육적 의의에 관한 연구」, 아주대 석사논문, 2003, 10~12쪽에 정리되어있다.

장자못 전설에 대한 학계의 해석은 대체로 장자의 악행에 대한 천상계의 징치, 또는 신화적 금기 파기에 대한 징벌이라는 견해를 공유한다. 전자는 장자의 인색함에 대해 도승이 벌을 내렸다는 해석이다. 후자는 며느리가 도승이 경고한 금기"뒤돌아보지 마라"를 어겨 그 벌로 돌이 되었다고 분석했다. 이들은 대체로 설화 연구자들의 공통된 견해다. 그 밖에 이 설화를 「천지왕본」이나 「생굿」 등 이른바 창세신화무속의 본풀이의 유사 스토리와 견주고 신화적 전승의 흔적을 찾는 입장이 있다. 이때는 설화가 신화를 체현함으로써 혼돈과 무질서를 벗어난 질서의 세계로 탄생하는 과정을 은유했다는 해석이 부가된다.[9]

이 글이 주목하려는 것은 어떻게 평화로웠던 장소가 하루아침에 장자못이 되었나, 그 선량한 여자는 어째서 돌이 되어 굳었는가 하는 경이로운 감각의 재현과 경험을 이해해보려는 데 있다. 아울러 인간의 안위를 지키는 터전인 집이 어떻게 연못으로 변해버렸는가 하는 물질적 변환에 대한 의혹의 정서를 해명해보려고 한다. 이들 모두 '물'이 생성된 유래와 관련된다.

이는 선악에 대한 윤리적 해석이나 금기 파기의 징벌에 대한 신화적 해석이 이미 충분히 제기되었기 때문이기도 하지만, 그보다 먼저 하루아침에 '존재론적 변환'을 경험한, 또는 목도한 자가 겪는 기괴한 감각, 의아스러움, 당혹감, 경악

7 이규훈, 「'장자못 전설' 문화콘텐츠 개발을 통한 민속의 현대적 계승」, 『한국콘텐츠학회논문지』, 10권 9호, 2010, 221쪽.
8 신동흔, 앞의 글, 419~420쪽을 참조하여 필자가 수정함.
9 이상은 신연우, 「장자못 전설의 신화적 이해」, 『열상고전연구』 13집, 열상고전연구회, 2000, 150~154쪽의 분석 및 선행 연구 정리 참조.

의 감성에 대해 아직 충분히 말해지지 않은 요소가 있다고 판단하기 때문이다.

설화에서 장자의 집은 대개 부자다. 만석꾼인 장자는 시주 온 도승에게 쌀 대신 쇠똥을 주어 내쫓는다. 부유하지만 나눌 줄 모르는 인색한 부자에 대한 반감이 반영된 스토리다. 이야기 속의 장자는 부자가 인자하고 관대하기를 바라는 기대감을 여지없이 깨뜨린다. 설화 속 부자는 오만하다. 그는 구걸을 청하는 자의 수치와 절실함을 알지 못한다. 어쩌면 모르는 척함으로써 가진 자가 지녀야 할 자부심을 만끽하려는 우월감을 탐했는지도 모른다.

설화적 맥락에서 오만한 자는 반드시 징치된다. 서민의 문학 양식이었던 설화야말로 가장 도덕적이며 윤리적인 요소를 담고 있다는 사실을 시사하고 있다. 도승을 무시하는 것으로도 모자라 쇠똥을 붓는 모욕을 주는 장자의 행동에는 역설적으로 당시 서민들이 부자에 대해 품었던 증오와 분노의 감정이 투사되어있다. 말하자면 부자가 인색한 것은 그 자체만으로도 '악'이라는 공감대가 내재되어있는 것이다.

이 모습을 지켜보고 안타깝고 미안하게 여긴 것은 그 집의 며느리다. 며느리의 사회적 위치는 가부장의 명을 듣고 이행해야 하는 수행자이자 가문의 대를 잇는 생산자다. 일부 장자못 설화에서는 며느리가 아기를 업고 있으며, 아이를 업은 채로 뒤돌

아빠 석상이 되었다고 전한다. 가권을 지배하거나 움직일 힘은 없지만 실질적으로 가문의 명맥을 잇는 존재다. 게다가 며느리는 이 냉혹하고 인색한 가장을 대신해 집안의 양심을 대변하고 실천한다.

시주승은 겉으로는 허름해 보이는 걸인이지만 본질적으로는 도력이 있는 종교인, 다시 말해 신성한 존재다. 그는 성/속의 양가성을 구유하고 있다. 겉으로 보면 걸인이지만 내면을 보면 도승임을 알 수 있다. 하지만 겉으로 허름해 보여서 속을 알 수 없게 하는 것이 도승의 역할이다. 그런 형식이라야만 상대가 자신을 겉모습만 보고 대하는지, 그와 무관하게 존중하는지를 제대로 파악할 수 있다. 누군가를 '시험하는 행위'는 오직 신에게만 허용된다. 인간이 다른 인간을 시험하는 것은 스스로를 상대보다 위에 두는 '위계적 행위'며 '신의 흉내 내기'기 때문에 시험당하는 그 사람은 불쾌함을 일종의 '사후 감각'으로 인지하게 된다. 어떤 면에서는 도승이 시험하는 것은 스스로에게가 아니라 상대방 스스로 타자에 대한 감각과 태도를 알게 하려는 데 있는지도 모른다. 내가 걸인을 어떻게 대하는가에 대한 자각이 결국 나 자신을 선인과 악인으로 구분 짓게 하는 관건이다.

이 이야기에서 야박함, 또는 인색함과 어리석음은 모두 징치의 대상이다. 장자를 악인으로 보는 입장에는 대체로 동의하는 편이지만, 며느리가 선인이라는

데는 이견의 여지가 없다. 며느리는 다만 어리석었을 뿐이다. 도승의 정체를 알아보지 못한 것은 장자나 며느리나 마찬가지다. 알고 그랬다면 며느리는 선인이 아니라 영악한 자로 포지셔닝 되었을 것이다.

이 이야기의 역설은 이렇다. '징벌'의 차원에서 어리석음은 악과 등치적이라는 것. 신의 입장에서 보면 악인이나 치인痴人이나 별 차이가 없다. 그것은 똑같이, 타인에게, 그리고 이 세상에 해롭다. 신이 악하거나 어리석은 한 인간을 징치하는 것은 거의 무의미하다. 그것은 인류 보편을 향한 메시지로 남겨져야 한다. 그것만이 인류를 구원하는 방편이기 때문이다. 그 결과 신은 인간의 땅에 교훈의 흔적을 남긴다. 그 표시가 바로 '장자못'이다.

장자못의 '물'은 인간의 어리석음과 실패를 표상한다. 그것은 지구의 육체, 땅에 아로새겨진 나약한 인간의 흔적이다. 어리석음은 악과 분리되어있지 않다. 그것은 한 집에 동거하는 '가족구성원'과 같다. 인색한 시아버지와 착하지만 어리석은 며느리의 동거라는 평범함이야말로 멸문의 원인이다. 인간은 그 나약함의 증거에 기대어 소망을 빌어보는 모순투성이의, 한없이 허술하고 무모한, 그래서 숭고하지 않을 수 없는, 인간은 그런 존재다. 이렇게 보는 근거는 아기를 업은 채 돌아선 여자의 석상 앞에서 잉태를 비는 풍속이 전해지기 때문이다.

벼락 맞은 늪에서 흘러나온 강물 줄기: 타락한 뒤 소생하는 생명수

설화 구연자들이 전하는 장자못의 형태는 집터가 무너져 만들어진 연못이자 웅덩이로 맑게 고인 물이라기보다는 진흙탕으로 흥건한 늪에 가깝다. 그러나 그 안에서도 생명은 살아가고 있다. 전설 말미에 묘사되는 흙탕물 속의 물고기들은 마치 윤리와 도덕적 기준이 뒤얽혀 엉망인 세상을 아무 문제가 없다는 듯 자유롭게 살아가는 사람들을 은유하는 듯하다. 늪과 연못은 모두 한자로 '소沼'라고 한다. 장자못은 '벼락 맞은 늪'으로서의 '연못[沼]'이다. 실제로 유사 설화에서 장자못은 연못, 소, 늪, 웅덩이로 지칭되고 있다. '바다'라고 말한 구연자도 몇몇 있다.

실패와 좌절, 징벌의 상징인 연못의 물은 흐르고 흘러서 낙동강이 된다. 그 물은 지역민의 식수이자 생명의 원천수다.[10] 흙탕물이지만 메기가 헤엄쳐 살아가는 곳이기도 하다.[11] '베락소'라는 지역 명칭은 저주받은 장소, 천형의 전설을 날마다 확인시키며 연못이 생긴 유래담에 얽힌 두려운 감각을 환기한다.[12]

그렇다면 여자는 왜 뒤돌아보았을까. 그것은 말할 필요도 없이 그 여자가 평범했기 때문이다. 여자는 특별히 어리석었던 게 아니다. 어리석음은 여자의 특수한 성향이 아니라 인간 보편의 자질이다. 갑자기 벼락이 치는데 어떻게 뒤돌아보지 않을 수 있겠는가. 당황하여 뒤돌아본 여자가 자신의 착오를 깨닫는 그 순

10 「황지못과 돌미륵」(강원도 삼척군), 『한국구비문학대계』 7-10권, 한국정신문화연구원, 1984, 563~565쪽.
11 「장성 장자못은 벼락소, 큰물에도 잠기지 아니하는 벼락바위」(전남 장성군), 『한국구비문학대계』 6-8, 한국정신문화연구원, 1981, 53~54쪽.
12 「영산 장자늪」, 『한국구비문학대계』 8-11권, 한국정신문화연구원, 1984, 108~109쪽.

간, 돌이 되어 굳었다. 그 찰나의 순간은 의식과 무의식의 차이만큼이나 미세하고, 치명적이다. 여자가 성공했다면 어땠을까. '……했더라면'은 문학적 질문이지 역사적 물음은 될 수 없다. 발생한 일을 꿰어 엮는 것이 역사라면, 문학은 그것이 미처 다하지 못한 몫까지 감싸 안아 저절로 제 폭을 넓힌다.

질문에 대한 답은 간단하다. 여자가 성공했다면 이야기는 지금까지 남아 전해지지 않았을 것이다. 징치 받은 시아버지를 두고 혼자 달아난 며느리는 결코 용납될 수 없다. 그것은 아시아적 정서에 맞지 않다. 유교적 가르침을 공유하는 동아시아 전통 속에서 우리는 순임금이 자신을 해치려는 계모의 명에 순응해 자신을 죽이려 한다는 걸 알면서도 지붕 위로 올라갔다는 일화를 통해 효를 배웠다. 물론 순임금은 살아나올 방도를 가지고 지붕 위에 올라갔음을 잊지 말 것.

행복한 결말과 처절한 비극은 한 이야기 안에, 그것도 가족 이야기 속에 공존할 수 없다. 가족이 비극을 맞이했는데, 혼자 살아남았다고 해서 결코 행복할 수 없다는 공감대가 있기 때문이다. 따라서 희극과 비극은 서로 다른 이야기 속에 분리되어야 마땅하다. 그것의 짝패를 이룬 전설이나 민담을 찾는 것은 잔인한, 편집증적 행태다.

果

둘: 용소, 희망을 잠식한 눈물 — 아기장수 설화

인간의 어리석음 때문에 눈물로 만들어진 용소 이야기로 유명한
또 다른 설화는 '아기장수 설화'다. 이 글은 국문학 전공 논문이 아니므로
설화, 전설, 민담의 용어 구분은 따로 하지 않는다.

> 한 여자가 아기를 낳고 사흘 뒤에 잠깐 방을 비웠는데 아이가 없어졌다.
> 찾아보니 아이가 대들보 위에 올라가 있었다. 예전에는 장사가 태어나면 역적이
> 된다고 여겨 삼족을 멸했으므로 여자는 친척들과 의논했다. 떡메로 눌러 아기를
> 죽이자는 의견이 나와 그대로 했다. 아기는 죽지 않았다. 그 위에 맷돌 두 짝을
> 올려놓자 비로소 죽었다. 죽은 아기의 양쪽 겨드랑이에 날개가 나 있었다.
> 아기가 죽던 날 장사가 나면 찾아온다는 용마가 내려왔다가, 이제 주인이
> 사라졌다며 사흘간 울고 날아갔다. 용마가 울다 간 연못을 배미소라고 한다.[13]

형편과 처지에 맞지 않게 뛰어난 자식을 둔 여자는 덜컥 겁이 났
다. 천하고 궁벽한 집에서 장사가 났으니 역적이 될 게 분명하다고
여겼다. 식구들은 삼족이 멸하는 위기를 벗어나기 위해 아기를 죽
이기로 한다. 아기의 인권 같은 것은 생각지 않던 시대다. 설화는
상상의 체계이므로 현실성보다는 이야기의 문맥을 따르는 게 수용

[13] 최기숙, 『어린이 이야기, 그 거세된 꿈』, 책세상, 2001, 27쪽 내용을 수정했다.

규약이기도 하다. 영화 〈스타워즈〉를 보면서 제다이의 실재성을 질문해서는 안 되듯이.

아기를 죽이는 잔혹한 방식은 설화에 따라 다양하게 고안되어있다. 일종의 설화적 고어물이자 호러 서사인 셈이다. 아기가 죽자 집안이 평화로워지고 가문이 안전해졌다면 이야기는 생겨나지 않았을 것이다. 문제는 마을 전체, 세계 자체를 구원할 희망이 완전히 사라졌다는 사실에 있다. 용마란 날개 달린 말로서 아시아 버전의 페가수스에 해당한다. 영웅을 태우기 위해 기다려왔던 용마가 주인을 잃었다며 사흘 동안 펑펑 울었다. 눈물이 흐르고 흘러 연못을 이룰 만큼 슬픔과 절망이 컸던 것이다. 용마는 존재 이유를 상실한 것이다. 더불어 세계의 희망도 사라졌다. 겁을 낸 어른들이 스스로 희망을 파괴했다. 아기는 가족의 소유물이 아니라 세계 내적 존재였기 때문이다.

장자못 전설과 마찬가지로 아기장수 설화에서도 실패의 흔적이 지형지물로 보존되었다. 우리나라에 전하는 각종 산, 강, 바다, 골짜기, 연못, 바위의 생성을 설명하는 설화지형지물 유래담에 속한다는 모두 인간이 무언가에 도전했거나 행위를 했다가 실패한 흔적으로 남겨졌다는 전설 형식을 취한다. 전국 각지의 지형지물에는 옛사람들이 못다 이룬 한의 정서가 서려 있다. 실패와 좌절의 경험은 반드시 우리가 발 딛고 살아가는 강, 산, 물, 땅, 바위가 되어 그 흔적을 굳게

새겼다. 전설을 듣고 말하는 동안 삶 자체를 성찰하게 되고, 겸손해지지 않을 수 없다. 그것이 이야기의 힘이다.

우리가 날마다 먹고 마시는 물, 더러운 빨래를 깨끗하게 씻어주는 물, 먼 곳으로 떠나려는 사람들의 육신과 희망을 실은 배를 띄우는 물에는 긍정과 패기, 도전과 야망, 용기와 격려가 아닌, 어리석고 오만한, 겁 많고 소심한 인간이 행한 실패와 좌절, 절망과 한이 서린 이야기가 스며있다. 그것을 기억하고 말하며 전하고, 또한 즐겨온 힘이 옛이야기의 저력이다. 실패와 좌절을 피하거나 외면하지 않고, 말하고 또 말해서 기억하고 되새겨 즐기는 힘이야말로 비극에 대면하는 한국인의 문화 장력이기도 하다.

오만과 어리석음에 대한 징벌로 집이 허물어져 움푹 팬 웅덩이와 늪, 빼앗긴 희망을 애상하여 흘린 눈물로 생긴 소용돌이 연못은 어느 마을에서나 흔히 볼 수 있는 것들이다. 이 흔적들은 나약하고 부족한 인간에게 삶이 무엇인지, 어떻게 살아야 하는지에 대해 묻고 또 생각해보도록 요청하는 사유의 매개물이다. 그런 이유로 이야기의 전승이 차단되거나 망실되는 것은 주요한 성찰 자원을 잃는 것이나 다름없다.

流
만경창파, 귀신들린 망망대해 —인당수

전설 속에 등장하는 지형지물로서의 물연못, 늪, 웅덩이, 강, 바다은 사후에 생성되는 것들이다. 당사자가 살았을 때는 보지 못했거나 죽음 직전에 마지막으로 목도한 광경이다. 폭우가 쏟아지고 벼락이 치는 광경은 장자못 전설에 등장하는 며느리가 처음 대한 죽음의 장면이었다. 삶의 마지막 풍경이기도 하다. 삶과 죽음이 하나로 겹쳐졌을 때 그것은 뇌성벽력으로 가득한 폭우의 장면, 재난의 풍경으로 각인된다. 엄청난 부피로 엄습하는 물의 공포는 여자를 돌이 되어 굳게 만들 정도의 파괴력을 지닌 것으로 표현된다.

이에 비하면 용마의 눈물로 패인 아기장수 설화의 용소는 뜨거움에 가깝다. 용마의 눈물이 만든 용소는 회한과 절망이 육화된 물질 그 자체다. 좌절의 감각, 한의 물질이 날마다 마시는 물속에 스며 있다는 감각은 '산다는 것'이 어째서 '인욕忍辱'인가라는 오래된 질문에 대한 답을 어렴풋하게나마 짐작하게 한다. '인욕'은 불교의 육바라밀六波羅蜜 중의 하나로, 욕됨을 참는다는 뜻이다. 나는 '보시(베풂)', '지계(규율/원칙)', '정진(수행/연마)', '선정(마음 수행)', '반야(통찰/지혜)'에 대해서는 이해할 수 있었는데, '인욕'에 대해서만큼은 오래도록 그 뜻을 알 수 없었다.

나이가 드니 어째서 '인욕'이 수행의 일부인지 저절로 알게 되었다. 잔인함을 딛고 일어서는 삶, 부당하게 가해지는 무시와 모욕에도 자기의 가장 좋은 것이 부서지지 않도록 스스로를 지켜내는 용기, 실패를 넘어 희망을 향해 나아가는 한 발자국의 힘이야말로 하루하루 고단한 삶을 살아가고 있는 서민의 감각이다.

한국인에게 익숙한 물은 일상적인 차원에서도 결코 낭만적이지 않다. 낭만은 비극을 감추거나 배반하는 데서 나오는 게 아니라, 그럼에도 불구하고 그것을 이겨냈을 때 성취되는 어떤 것이다. 적어도 한국의 전통적 정서에서 보는 낭만이란 그런 것이다. 예를 들면, 효를 위해 몸을 팔아 인당수에 빠졌던 심청이 재생 부활하여 왕비님가 되는 과정 같은 것.

그러나 우리가 널리 아는 바와 같이, 『심청전』은 낭만적 동화가 아니다. 여기에는 잔혹하고 절실한 인간의 고애苦哀가 스며있다. 그 매개가 되는 것이 바로 인생 전환의 지점에 대면하게 된 거칠고 푸른 바다, 크기를 알 수 없는 망망대해, 깊이를 헤아릴 수 없이 일렁이는, 순결한 처녀의 육신을 탐하는, 성난 신의 마성을 깨우는 검은 물결, 바로 인당수다.

착하고 어린 소녀 심청이 아버지의 소원을 이루어드리기 위해, 그리고 아버지가 부처에 건 약속을 지키기 위해 공양미 삼백 석에 몸을 팔았을 때, 개인의 결

단을 그저 지켜보기만 해야 했던 마을 사람들은 모두 길에 나와 눈물로 그녀를 배웅했다. 밥을 먹고 사는 생계의 문제에는 도움을 줄 수 있었지만, 눈을 뜨겠다는 개인의 희망은 이웃의 도움만으로는 절대 불가능하다는 판단을 보여주는 장면이다. 한 개인이 어떤 꿈을 품는다는 것은 맹인이 눈을 뜨겠다는 것만큼이나 무모하고, 또한 절실하다는 것을 은유한 장면이다. 애초에 이룰 수 없는 것을 희망하는 것만이 꿈이 될 수 있다. 노력해서 될 수 있는 어떤 것은 달성해야 할 목표일 뿐, 꿈이 아니다. 누구도 도와줄 수 없는 극한의 고독을 통과해야만 꿈에 도달할 수 있다는 한국적 감각을 담고 있다.

혼자서 남경 상인의 배를 타고 인당수로 가는 장면을 판소리 창자가 부를 때 흡사 '귀신들린 바다'의 이미지를 환기하듯, 음산한 북소리가 둥둥 울린다. 죽음을 앞둔 심청의 공포와 불안이 비장하고도 숭고하게 신들린 듯한 쇳소리'수리성'이라고 한다에 실려 재현된다.

【휘몰이】한곳을 당도허여, 배이마다 조판 놓고 심청을 인도하여 뱃장 안에다 올린 후, 무쇠 같은 선인들이 각 채비를 단속한다. 닻 감고 돛을 달고 키 잡고 뱃머리 들어 북을 두리둥 어기야 어기야 어기야 어기야, 북을 두리둥 둥둥둥 두리둥 둥둥둥 둥둥둥 둥둥둥 둥둥둥둥.

【진양】범피중류 둥덩실 떠나간다. 망망헌 창해이면 탕탕헌 물결이로구나. 백빈주 갈매기는 홍

요안으로 날아들고, 삼강의 기러기난 한수로만 돌아든다. 요량헌 남은 소리 어적(漁笛)이언마는, 곡종인불견에 수봉만 푸르렀다.[14]

위의 장면은 〈심청가〉 대목 중 심청이 투신하기 직전을 다룬 '범피중류泛彼中流' 대목이다. 배 위에서 심청이 바라본 풍경은 막막하고 참담하고 가없이 쓸쓸하다. 백빈주 갈매기, 삼강의 갈매기는 돌아들건만, 심청은 망망대해 위로 몸을 곤두박질쳐 추락해야 한다. 긴박하게 울리는 북소리는 마치 영화 〈사도〉2014, 이준익 감독에 나왔던 음악 〈옥추경〉을 들을 때와 같은 그로테스크한 울림으로 심리적, 물리적 공간을 가득 채운다.

심청은 죽기 직전에 망망대해 바다에서 이비二妃, 오자서伍子胥, 초수楚囚, 굴원屈原 등과 만난다. 이들은 모두 강과 바다에 시신이 수장된 중국의 역사적 인물이다. 이비는 순임금의 부인인 아황娥皇과 여영女英인데, 순임금이 죽자 상강湘江을 헤매면서 슬피 울어 그 눈물이 대나무의 얼룩이 되어 '소상반죽瀟湘班竹'의 유래가 되었다고 전한다. 오자서는 합려闔閭를 도와 오나라에 공을 세웠으나 모함을 입고 합려의 아들 부차夫差에게 내침을 당해 자결하라는 명을 받는다. 그는 자결하면서 오나라가 월나라에 멸망하는 것을 볼 수 있게 눈알을 파서 동문

[14] 한애순, 〈심청가〉, 『판소리 다섯 마당』, 한국 브리태니커, 1982, 101쪽.

위에 걸어달라고 말했다. 부차는 이를 듣고 격노하여 오자서의 시신을 자루에 넣어 강물에 던졌다.

초수는 춘추시대 초나라 사람 종의鍾儀가 진나라에 포로가 되어 갔다는 뜻에서 붙은 이름이다. 초수는 진나라에 포로로 있으면서도 초나라의 관을 벗지 않고 초나라 음악을 연주했다. 『심청전』에서는 초수가 심청에게 고향에 가지 못하고 '미귀혼未歸魂'이 되었다고 말하는 대목이 나온다. 굴원은 초나라 회왕을 섬기다가 모함을 받아 내침을 당하고 이후 다시 등용되었으나 자란子蘭의 참소를 받아 추방되었다. 굴원은 초나라가 진나라에게 함락되자 돌을 껴안고 장사長沙에 있는 멱라수汨羅水에 투신자살했다.[15]

> "죽은 지 수천 년의 정백이 남아있어 사람의 눈에 보이니 이도 또한 귀신이라. 나 죽을 징조로다."[16]

심청이 물에 빠져 죽은 인물을 모두 만났다는 것은 이미 가사상태에 빠졌음을 암시한다. 사람을 보는 게 아니라 죽은 망령을 만나 그들의 억울한 사연을 듣는 장면은 처절하고 장엄하다. 역사는 충신을 배반했고, 현실은 착한 효녀를 이제

[15] 서산 지역에서 익사자의 넋을 건지는 '앉은굿 넋 건지기'에서는 지금도 '굴원이 해원경'을 독경하는 과정이 있다. 민속적 차원에서는 역사적으로 억울함을 느꼈던 한 사람의 감정마저 영원히 위로해야 할 대상으로 다루고 있는 것이다. 국적, 역사, 신분을 넘어선 감정의 인륜적 연대가 환기하는 장엄한 감동 요소가 있다. 먼저 억울하게 죽은 이를 위로함으로써 지금 죽은 자의 넋을 건질 수 있다는 믿음과 기원, 희망을 담고 있다. 누군가 억울함을 겪고 있을 때, 산 자들이 외면해서는 안 되는 이유기도 하다. 이필영 · 오선영, 〈굴원이 해원경〉, 「서산의 넋 건지기」, 서산문화원, 2015, 98~103쪽에 채록되었다.
[16] 최운식 역주, 「심청전」, 시인사, 1984, 89쪽.

막 바다에 빠뜨려 죽음의 경지로 내몰려 하는 것이다. 이율배반적이고 아이러니한 감정 속에서 심청이 물에 뛰어드는 장면은 감정의 클라이맥스를 이룬다.

> "여러 선인 상고님네 편안히 가옵시고, 억십만 금퇴를 내어 이 물가를 지나거든 나의 혼백 불러 무람(굿을 하거나 물릴 때에 귀신을 위해 물에 말아 문간에 내두는 한술 밥)이나 주오."
> 두 활개를 쩍 벌리고 뱃전에 나서 보니 수쇄한 푸른 물은 월리렁 출렁 뒤둥굴어 물농울쳐 거품은 북쩍 쪄 드는데, 심청이 기가 막혀 뒤로 벌떡 주저앉아 뱃전을 다시금 잡고 기절하여 엎드린 양은 차마 보지 못할러라. 심청이 다시 정신 차려 할 수 없어 일어나 온몸을 잔뜩 쓰고 치마폭을 무릅쓰고 총총걸음으로 물러섰다 창해 중에 몸을 주어, "애고 애고 아버지, 나는 죽소." 뱃전에 한 발을 짐칫하며 거꾸로 풍덩 빠져 놓으니, 행화는 풍랑을 쫓고 명월은 해문에 잠기니 차소위묘창해지일속이라.[17]

『심청전』은 판소리계 소설이고 〈심청가〉는 판소리 제목이다. 판소리의 서사 전개에는 극한의 절망과 고통의 극점에서 생명의 원기를 되찾고 행복하게 변전한다는 삶의 원리가 투영되어있다. 따라서 판소리, 또는 판소리계 소설에서 주인공이 극한의 고통, 절망의 극점에 이르렀다면 거기서 작품이 끝나는 것이 아니라, 이제 막 반전이 예비되고 있음을 짐작해야 한다. 이는 아시아의 고전인 『주

[17] 최운식 역주, 앞의 책, 95~97쪽.

역』에 나오는 '물극필반物極必反'이 지시한 인생의 법칙과 상통한다.

물극필반이란 사물의 전개가 극에 달하면 반드시 반전한다는 의미로, 흥망성쇠는 반복되기 마련이라는 뜻을 담고 있다. 고통을 겪는 이가 삶을 끝내려 할 때 그것을 참고 견디면 좋은 날이 온다는 말이 한갓된 위로가 아니라는 뜻이다. 판소리 서사에서는 개인主로 사회적 약자인 여성, 민중, 빈민, 병자이 겪는 고통이 죽음에 이를 정도의 극한 상태로 재현되기 때문에 이를 통과했을 때의 환희와 감격 또한 극대화된다. 이때의 기쁨은 개인 차원을 넘어선 사회적인 것, 공동체의 승리로 구현되는 특징이 있다. 이 또한 한국의 민중적또는 대중적 정서를 반영한 결과다.

판소리, 또는 판소리계 소설에서는 주인공이 고통 끝에 귀신을 보는 장면이 있다. 이때 주인공은 이미 삶의 영역에서 밀려 나가 가사상태에 있다고 보아야 한다. 〈춘향가〉의 옥중가 대목일명 '쑥대머리', 〈심청가〉의 '범피중류' 대목이 이에 해당한다. 춘향은 옥중에서 귀곡성을 듣고, 귀신 쫓는 소리를 혼자서 낸다. 심청은 인당수에 빠진 뒤 이비, 오자서, 초수, 굴원 등을 만난다.

그 뒤는 모두가 아는 바와 같다. 그런 의미에서 『춘향전』이나 『심청전』은 이미 한국의 민족'지(知)'다. 춘향은 어사가 된 이 도령을 만나 백년해로하고, 심청은 황후로 재

생하여 맹인잔치를 열어 아버지와 만난다. 주인공이 원하던 것을 이루었을 때 서사는 완결된다. 처음부터 행복한 사람이 끝까지 행복하게 살았다는 이야기에는 아무도 귀 기울이지 않는다. 어려움을 이겨냈을 때, 그것도 죽음의 극한 지경까지 가서 그것을 이겨냈을 때만 그 사람에게 손뼉을 쳐주는 것이 어쩌면 잔혹할 정도로 강인한 한국의 정서이며 심성 구조mentalité다.

심청은 인당수에 빠지는 실존적 선택을 했기 때문에 신분을 바꾸어 왕비로 부활할 수 있었다. 죽은 심청이 연꽃에 싸여 바다 위에 떠올랐을 때, 그것은 이미 이 진흙탕 같은 세상에 티끌 하나 없이 맑게 피어난 순결한 영혼, 종교 서적에서나 볼 수 있을 것 같은 아름답고 진귀한, 한없이 드문, 거짓말처럼 영롱한 순수와 진정에 대한 독자^{讀者}의 염원을 상징한다. 그 몸을 집어삼킨 검은 바다는 바로 그런 이유로 다시 재생과 부활의 생명수로 변전한다.

음양을 구유한 물질성에 대한 이해를 단지 세상 만물의 물리적 형용이나 흐름에만 적용하는 것이 아니라, 그것을 인생의 이치로 번역해 수용하려 한 결과물로서 『심청전』의 인당수, 상상 속의 그 바다는 모진 풍랑을 거친 망경창파萬頃蒼波로 시간을 거슬러 유유히 흘러가며 생명을 지탱한다.

친구들은 지금쯤
어디에 있을까
축 처진 어깨를 하고
교실에 있을까
따뜻한 집으로
나 대신 돌아가 줘
돌아가는 길에
하늘만 한 번 봐줘
손 흔드는 내가 보이니
웃고 있는 내가 보이니
나는 영원의 날개를 달고
노란 나비가 되었어

음악을 만들고 노래하는 루시드 폴Lucid Fall의 7집 앨범 타이틀곡
〈아직, 있다〉의 일부다. 개인적으로 루시드 폴의 음악은 바로크 음악 같다
고 생각하는 편이다. 비슷한 곡조가 반복되는 바로크 음악처럼 자기 색채를 유
지하는 장르적 동일성 속에, 변화를 추구하는 성의와 예의를 반드시 지킨다.

루시드 폴의 7집 앨범 《누군가를 위한》 (2015)
《아직, 있다》는 4번 트랙에 있다.

노래를 듣는 순간, 누구나 연상하
게 되는 것은 세월호에 수장된 어
린 학생들, 그들의 마지막을 지켜
주지 못한 지난 2014년 4월의 이
야기일 것이다.

비록 그 자신은 세월호와 관련된
노래인지를 묻는 기자문완식에게
"거기에 대한 해석도 열어두고 싶어요. 노래다 보니까 이건 제가 이런 걸 모티
브로 했습니다, 하고 얘기를 안 드리는 게 들으시는 분들께 좋지 않을까 해요.
예전의 경험을 보면 같은 노래를 여러 의미로 생각하시더라고요. 비단 사회적
인 의미가 아니라고 해요"[18]라고 답했지만, 가사에는 누구나 절로 그런 생각
에 도달하게 하는 심상으로 가득하다. 세월호가 한국인에게 이미 하나의 상징계가 되었
기 때문일 것이다. 실제로 가사에는 '바다'가 나오지 않는다. 노래를 들으며 저절로 상기되는
바다의 심상은 한국인의 경험적 맥락 속에서 부상한다.

노래는 담담하고 부드러우며 한없이 다사롭다. 오지 않는 구조대에 대한 원망
이나 참기 어려운 고통에 대한 절규도, 가족을 찾고 부모를 부르는 절실함도 담

[18] http://star.mt.co.kr/view/stview.php?no=2015121520294204502&type=1&outlink=1을 참조.

겨있지 않다. 애상감마저 부드러운 나비의 날갯짓처럼 가볍게 날려버린 듯 담백하다. 화자는 이미 혼이 되었기 때문이다. 화자는 오히려 자기 때문에 고통받고 있을 친구를 위로한다. '따뜻한 집으로 나 대신 돌아가 줘'라고 말한다. '돌아가는 길에 하늘만 한 번 봐줘'라고 말하는 음성은 감미롭고 다정하다. 노란 나비가 되었다는 말처럼 음률 속에서 가볍게 하늘거린다. 그 느낌이, 노래를 듣는 동안 몸으로 경험하게 되는 작고 진한 전율의 정체에 대해 생각해보게 한다.

"아직, 있다"는 것은 노래의 제목이자 메시지다.

그 바다에는 아직 무엇이 존재하고 있다. 우리가 그토록 두렵고 불안해했던, 외경해 마지않던 그 바다는 역사를 거슬러 현재하는 시간 앞으로 출렁거리며, '아직, 있는' 그 무엇에 대해 지난 시간 우리가 느꼈던 죄책감과 무력감을 상기시키며, 그 후로도 어쩌지 못한 채 미뤄두었던 무책임함에 대해 고요히 묵상하게 하는 것이다.

노래 속의 화자는, 그리고 그것을 부르는 음성은 비겁한 외면과 두려운 마음을 나비의 날개처럼 가볍고 보드랍게 감싸 안아 위로를 건넨다. 노래는 '친구야, 무너지지 말고, 살아내 주렴'이라고 말하지만, 정작 마음속에 세워야 할 것은 죽은 자가 건네는 위로를 덥석 잡는 부끄러운 손이 아니라, 그때의 그 바다를,

그 차갑고도 참담한 감각을, 무겁고도 답답한 마음을 기억하고 또 기억하는 용기일 것이다. 이것은 살아남은 이에 대한 말이 아니다. 그것을 보고, 알았던 사람들, 그리고 누구보다 먼저 나 자신에게 건네는 다짐에 가깝다.

기억은 고정된 상에 대한 각인 행위가 아니라, 변화를 끌어내는 에너지로 쓰여야 할 감성 동력으로 변환될 때 제 몫을 다한다. 변화를 이끌어내지 않는 감성은 그저 소비적 감상주의, 퇴행적 자기 위안에 그칠 뿐이다. 자연은 나약하고 부족한 인간에게 잔인할 만큼 가차 없이 징벌을 가한다는 전설로부터의 교훈을 우리가 살아서 겪은 현실에 대해서만은 비껴가게 해둘 일이 아니다.

그 바다에 아직 있는, 마음, 사람, 기억, 그리고 기억하는 나에 대해, 흘러가는 물은 시간의 모든 헤아림에 대해 빠짐없이 알고 있기에. 흐르는 물결만큼이나 사람이 헤아리고 움직여야 할 길이 멀고도 유장하기에. 파괴적 힘을 안은 바다의 품에서 생명의 떳떳한 활력을 다시금 끌어안기 위해, 검고 부드러운 물의 헤아림 깊은 흘러감에 대해 사유하고, 그 위에 비친 사람살이의 신호를 외면하지 않으며, 그것이 가리킨 생각의 단서를 끝까지 따라가 보아야 한다.

태양 아래 오직 물결만이 제 그림자를 드리우지 않는다.

Ⅲ
물과 문화

5 Subak과 생태미 : 발리 농경과 물에 관한 사례보고 김영훈
6 한국의 물 문화와 오감미 김현미

김영훈

연세대학교 사회학과를 졸업하고, 미국 인디아나 대학교에서 인류학과 석사학위를, 미국 남가주 대학(USC)에서 인류학과 박사학위를 받았다. 현재 이화여자대학교 국제대학원 한국학과 교수로 재직 중이다.

주요 저서로는 『From Dolmen Tombs to Heavenly Gate』, 『한국인의 작법』, 『문화와 영상』, 『Understanding Contemporary Korean Culture』(공저), 『처음 만나는 문화인류학』(공저) 등이 있다.

5

S u b a k과 생태미 ::
발리 농경과 물에 관한 사례보고

물에 대한 사유

우리는 물의 의미와 가치를 어떻게 해석할 수 있을 것인가?

인간에게 자원으로서 물의 중요성은 두말할 나위도 없다. 물 없이는 생존 자체가 불가능하기 때문이다. 그렇기에 인간에게 물은 언제나 물질적 자원 이상의 것으로 자리 잡아 왔다. 물이 가진 물성은 감각적인 것으로써 뿐 아니라 각 집단에 사회적, 종교적, 형이상학적 가치로 해석되고 확대된다.

아시아의 미 탐험 1차 연구보고서에서 주목할 것은 미에 대한 기존의 논의가 주로 '시각적' 대상에 대한 '시각적' 체험에 집중되어 왔다는 것이고 이젠 미적 관념을 보다 확장시켜야 한다는 점이다. 이는 삶의 과정에서 독립적이고 '순수한' 영역으로 인정되어온 미에 대한 추구를 관계적이며 맥락적 생활양식으로 읽는 사회적 미, 생활의 미로 확대해보고자 하는 것이다.

아름다움을 예술가라는 천재적 개인의 독창적 산물로 보았던 엘리트주의적 영향 때문에 미는 줄곧 추상적인 그 무엇으로 이해되어 왔다. 아름다움은 개인적 차원의 심리적 체험으로서 뭔가 고결하고 품격 높고 정신적으로 순수한 것으로만 치환됐다. 그러나 물

아시아 문화권을 하나의 통합적 틀로 볼 수 있는 특징 중 하나가 벼농사 문화지역이라는 것이다.

질적 토대 없는 삶을 생각할 수 없듯이 아름다움은 삶 속에서 이해될 수 있어야
한다. 아름다움이란 추상적일 수밖에 없는 것인가? 과연 삶과 무관한 아름다움
이 존재할 수 있는가?

미는 삶 속에서 구현된 실천과 현장 속에서 밝혀져야 한다. 예술 인류학적 입
장에서 미는 인간의 사유와 행위의 합으로서 문화를 구성하는 다양한 요소들과
유기적이고 역동적인 관계를 맺고 있는 것이기 때문이다. 따라서 미적 관념은
문화 구성원의 사유, 감정, 그리고 생산적 활동 가운데 존재하는 것으로 봐야
할 것이다.

특히 세계화의 영향으로 인한 활발한 문화교류 속에서 그 어느 때보다 '미학적
혼성화'가 가속되고 있는 현실에서 아시아의 미는 특수한 시간성, 장소성에 초
점을 맞추는 예술 인류학으로도 접근할 필요가 있다. 그렇지만 아시아문화권에
서 두드러지는 다양성과 복합성이 때로 지나치게 과대평가되어 보편적 이해의
가능성이 쉽게 포기되는 것도 경계할 필요가 있다.

아시아 문화권을 하나의 통합적 틀로 볼 수 있는 특징 중 하나는 소위 '아시아
는 쌀, 유럽은 밀'이라는 말에서 찾을 수 있다. 쌀은 전 세계 110여 개국 이상에
서 재배되고 소비되지만 아시아는 전체 생산량의 90% 이상을 차지하고 있다.

한마디로 아시아는 쌀농사, 좀 더 확대한 개념으로 벼농사 문화지역으로 정의
될 수 있다. 아시아 지역 대부분의 국가에서 쌀은 주식으로 이용되고 있고, 집
약적 농경제와 결합한 가족주의적 가치는 아시아 쌀농사 지역에서 공통으로
나타나는 문화적 특징이다. 이러한 쌀농사에 기반을 둔 생활양식은 유럽지역
과 대비되는 아시아적 가치, 아시아의 미를 이해하는 데 중요한 출발점이 될
수 있다.

이를 배경으로 인도네시아 발리의 농경과 물이라는 주제로 간략히 그 특성과
의미를 살펴보고자 한다. 우선 발리의 삶과 물과의 관계를 이해하기 위해서는
매우 복잡하고 복합적으로 얽혀있는 관계적 요소들을 분리해 생각해볼 필요가
있다. 크게 네 가지 측면에서 살펴보자.

²
물과 삶

¹ Cultural Landscape of Bali Province, UNESCO, Retrieved 1 July 2012.

인도네시아 발리는 아직도 수십 개의 화산이 활동하고 있는 전형적인 화산 지형이다. 열대 우림 기후와 영양소가 풍부한 화산토는 농작물 생산에 이상적인 환경을 제공해주고 있다. 하지만 높은 인구밀도와 거친 화산지형은 발리 인들에게 늘 생존을 위한 도전이기도 하다. 발리 인들은 수로를 통해 강이나 호수로부터 물을 끌어와 평지는 물론 경작이 불가능해 보이는 산비탈과 산 정상의 논에도 작물을 재배하고 있다. 급경사진 비탈과 산 정상에 자리 잡은 계단식 논은 탄성이 나올 만큼 아름답고 기이하며 기하학적이다. 이러한 계단식 논은 쌀 생산은 물론 아름다운 경관을 연출해 발리의 관광자원으로 유명해진 지 오래다.

2012년 유네스코는 인도네시아 발리의 계단식 논을 세계 유산으로 지정하였다. 필리핀 코르디레라스와 중국 윈난성 아이라오 지역의 논들도 세계유산으로 지정¹되어있지만 발리의 사례는 특히 주목할 만하다.

우선 발리의 계단식 논이 어떻게 세계유산으로 지정¹되었으며 그 의미는 무엇인가다. 앞서 말한 대로 발리 농경의 특성은 계단식 논

경이롭기까지 한 발리의 계단식 논

부터가 각별하다. 화산지형에 의한 가파른 경사면을 따라 1,000여 년 이상 농부들에 의해 유지되어온 농지 모습은 경이에 가깝다. 이러한 시각적인 감동은 실제 농경의 핵심인 물 관리를 이해하면 더욱 증대된다. '수박Subak'이라는 농경 단위는 하나의 집단으로 논과 그에 필요한 물을 공동으로 관리하는 수십, 수백 명의 농부로 구성되어있다. 공동으로 물을 관리하는 수로 시스템인 수박은 지난 천 년 동안 발리의 지형을 변화 발전시켜왔다.

연못과 강에서 끌어온 물은 거미줄 같은 수로를 통해 사원으로 모이고 여기서 다시 각각의 논에 분배된다. 현재 발리에는 약 1,600여 개 이상의 조합이 존재하고 각 조합에는 대략 50명에서 400여 명의 농부가 소속되어있다. 이 생산단위로서의 수박은 동시에 하나의 종교결합체로서 사제를 포함한 물 사원water temple 조직으로 이루어져 있기도 하다. 사원 운영이 곧 생존과 직결된 셈인 것이다. 농부들은 매달 정기 모임을 통해 논 경작과 물 배급에 대해 논의하는데, 이러한 생산관계는 사제에 의해 중재되고, 그 결정은 종교적 의미로 실천된다. 바로 이 점, 생산과 종교, 물질과 영혼의 뗄 수 없는 유기적 결합이 소위 말하는 발리의 수박 시스템인 것이다.

가장 오래된 사원에 대한 발굴 자료에 의하면 수박 시스템은 9세기경부터 오늘

에 이르기까지 계속 진화해왔다. 수박은 단순히 농작물의 뿌리에 물을 공급하는 수로 이상의 것으로 매우 복합적으로 구성된, 현재까지도 살아 움직이는 인위적 생태체계인 셈이다. 여기서 사원들은 일종의 네트워크로 구성, 연결되어 있으며 협동적 물 관리의 핵심으로 작동하고 있다. 물과 수로, 농지, 수박과 협력적 사회 시스템이 유기적으로 묶인 셈이다.

발리의 논과 관개, 쌀 경작과 물 관리 시스템은 공유자원의 관리라는 측면에서 각별한 의미를 가진 것으로 평가될 수 있다. 농사를 위한 물 관리, 수산업 분야의 어장 관리, 삼림 관리 등 '공유자원 체제'는 지역 주민은 물론 넓게 보면 인류의 생존에 직결되는 공동의 문제기 때문이다.

아시아의 전통적인 농경문화에서 물 관리, 곧 관개 시스템의 중요성은 두말할 필요가 없다. 발리의 경우뿐 아니라 태국의 무앙파이, 스리랑카의 칸나, 캄보디아 골라마쥬 등이 대표적인 공동체 물 관리 사례들이다. 태국의 무앙파이의 경우 '산야'라는 규칙에 의해 공평하게 물을 분배하고 관개시설을 유지 관리한다. 이에 필요한 노동력과 자재를 조달하고, 분쟁이 발생할 경우 이를 조정하는 조직 또한 존재한다. 스리랑카의 칸나의 경우도 공동체적 물 관리에 필요한 '시리스'라는 규약이 있어 이를 위반하는 경우 누구도 물을 사용할 수 없게 된다.

2 엘리너 오스트롬, 윤홍근 역, 「공유의 비극을 넘어: 공유자원 관리를 위한 제도의 진화」, 랜덤하우스코리아, 2010.

이들 중에서도 발리의 사례는 공유자원 관리라는 차원에서 매우 놀라운 경험적 사례로 우리에게 많은 교훈을 준다. 2009년 노벨 경제학상을 수상한 엘리노어 오스트롬Elinor Ostrom[2]의 연구에 비추어볼 때 발리의 공유자원 관리는 소위 '공유의 비극'이라는 숙명을 극복해낸 기념비적 사례의 하나로 평가될 수 있기 때문이다. 아무도 독점할 수 없는 공유자원 환경에서 개인들의 이기적 생산 활동은 결국 모두에게 생산이익의 감소와 공유자원의 고갈이라는 비극적인 상태에 이르고 만다는 측면에서 자원의 공유화는 '공유의 비극'으로 명명돼왔다.

이러한 공유의 비극을 극복한 발리의 시스템을 비롯한 다른 지역의 공유자원 관리 시스템은 서로 간의 차이점에도 불구하고 근본적인 유사성이 있는 것으로 평가된다. 이 중 발리의 경우는 앞서 언급된 대로 급경사 지역인 데다가 언제 어디서 비가 내릴지 예측할 수 없는 환경을 지니고 있다. 관개체제에서는 변

엘리노어 오스트롬
미국의 여성 정치학자, 경제학자. 인디애나 대학교에서 재직하며 미국정치학회 회장을 역임하였다. 인디애나 대학교에서 남편 빈센트 오스트롬(Vincent Ostrom)과 함께 많은 연구업적을 남겼으며, 2009년 여성으로는 최초로 노벨 경제학상을 수상했다.

보, 제방, 용수로 등 물리적 시설은 불확실성을 감소
시키지만, 복잡한 공학기술도 필요로 한다.

덕스러운 강우가 불확실성의 주요 원천이 된다. 물을 저장하는 보, 제방 등과 용수로를 포함한 물리적 시설의 축조는 불확실성을 감축하는 효과가 있긴 하지만 동시에 체제의 복잡성을 증대시킨다. 따라서 관개인은 농사짓는 기술뿐 아니라 공학적 기술도 가지고 있어야 한다. 그럼에도 이러한 환경에 의해 야기되는 불확실성과는 상반되게 발리 지역주민들은 오랜 기간에 걸쳐 안정적으로 생존해올 수 있었다. 이 사람들은 과거를 함께했고 미래를 함께할 것으로 기대한다. 따라서 사람들은 공동체의 믿을 만한 구성원이라는 평판을 유지하는 일이 중요하다. 이들은 해를 거듭하며 같은 땅에서 농사를 지으며 살아야 하고 자식들과 손주들이 땅을 물려받으리라 기대한다.

발리의 공유자원 체계에서는 수많은 규범이 진화해왔고 무엇이 적절한 행동인지를 매우 구체적으로 지정하고 있다. 이러한 많은 규범으로 인하여 사람들은 큰 갈등 없이 여러 측면에서 상호 의존하며 살아갈 수 있었다. 더 나아가 발리

사회에서는 약속을 지키고, 정직하게 거래하고, 믿고 함께 일할 수 있다는 평판이 가장 값진 자산이다. 사려 깊은 장기적 이익의 고려가 적절한 행동 규범의 수용으로 이어진 것이다. 이처럼 발리의 공동체적 관리 시스템은 농업용수의 분배조정이나 관개시설의 유지, 관리, 보수뿐만 아니라 농사에 관련된 전통행사, 의례 등과 밀접한 관계를 맺고 있다.

발리의 수박 시스템의 또 다른 놀라움은 지속성이다. 발리의 공유 제도와 그 규칙들은 오랜 시간을 거치며 일련의 집합행동이나 전통사상 규칙에 근거하여 고안되고 수정되어 왔다는 점은 제도적 견고성이라는 측면에서 매우 특별한 경우다.

3

물과 전통사상

[3] Lansing, J.S. Balinese *"Water Temples" and the Management of Irrigation*, American Anthropologist 89 (2), 1987, pp.326~341; Lansing, J.S. *Perfect order: Recognizing complexity in Bali*, Princeton University Press, 2012.

수박을 통한 공동체적 물 관리 시스템은 제한된 자원 관리에 필요한 합리성에만 기반을 둔 것이 아니라 발리의 전통종교, 전통사상과 긴밀히 연결되어있다. 단순히 수학적 계산에 의한 물 관리가 아니라 공동체적 삶의 기반, 나아가 생명 전체를 통괄하는 가치체계, 종교체계 안에서 이루어진 것이다. 1970년대 중반, 과학적 농업 관리, 소위 '녹색혁명'의 기치 아래 인도네시아의 경작 방식은 '우수 품종, 비료와 농약'으로 전복될 위기에 놓여있었다. 기존 논의 물리적 형태는 물론 농경 방식과 수로 시스템을 '현대적'으로 개혁하고 대형 댐을 지어 기존의 사원에 의한 물 분배 방식을 혁신하고자 하는 것이 주요 골자였다. 실험실에서 만들어진 병충해에 강한 새로운 품종을 도입하고 농약과 비료를 통해 생산성을 극대화하는 방식도 그중 하나였다. 그러나 놀랍게도 비합리적이라고 인식되어 온 전통 방식이 실제는 2배 이상의 증산 효과를 가진 것으로, 스티븐 랜싱Stephen Lansing[3]을 비롯한 생태 인류학자들에 의해 확인되었다. 전통방식과 세계개발은행이 제시한 현대식 경작 방식을 시뮬레이션으로 비교해본 결과 발리의 환경에서는 오히려 전통 방식

수박의 활동과정은 신과 인간 그리고 자연이 하나라는 발리의 전통사상과 결합하여 그 어느 지역에서도 찾아보기 어려운 복합적인 시스템을 구축하였다.

이 더 이상적인 생산성을 보인다는 것이 밝혀진 것이다. 생산성이라는 이슈와 관련할 때 전통 농경 방식의 장점은 매우 독특한 사회적 협약과 이기적 행동과의 균형을 그 근간으로 하고 있다는 점이다. 발리의 농경사회는 수박의 구성원 중 어느 한 명이 물의 독점을 통해 자신의 이익을 극대화하기 위한 행동을 하면 전체 시스템이 무너지게 된다는 것을 누구나 잘 알고 있다. 예를 들어 개별 논에 물이 독점되면 물을 공급받지 못한 논들에서 발생하는 병충해에 의해 결국 모든 논이 영향을 받게 된다. 그렇기에 모든 논의 물 공급은 수박의 조정에 의

해 하나의 오케스트라처럼 물 사원의 사제들을 통해 지휘된다.

이러한 수박의 활동과정에서 기존 카스트적 차별은 무시되고, 민주적이며 평등한 원리가 도입될 뿐만 아니라, 구성원 모두는 이기적 감정의 통제를 요구받게 된다. 이러한 과정은 공존을 전제로 한 인간의 기본적인 사회적 행동으로 이해될 수도 있지만 신과 인간 그리고 자연이 하나라는 발리의 전통사상과 결합하여 그 어느 지역에서도 찾아보기 어려운 복합적인 시스템을 구축하였다. 현지어로 'Tri Hita Karana트리 히타 카라나'는 신과 인간 그리고 자연이 별도의 영역이 아니라 하나로 통합되어있다는 오랜 전통사상의 핵심을 요약한 표현이다. 이 전통사상의 원칙은 수박 구성원의 삶과 연관되어 생존을 위한 물질적 생산과 영혼의 행복을 긴밀히 연계시킨다. Tri Hita Karana를 글자 그대로 번역하면 행복을 위한 세 가지 조건, 번영을 위한 세 가지 조건이라고 할 수 있다. 이 세 가지 조건이란 첫째 사람들 간의 조화, 둘째 자연 또는 환경과의 조화, 마지막으로 신과의 조화를 의미한다. 수박의 구성원들은 인간의 삶에 필요한 것이 신에게서 오는 것이라 생각하기에 신을 경배한다. 따라서 이를 위한 종교적 활동은 그들의 일상이다. 동시에 그들은 물질적인 삶을 가능하게 하는 자연환경을 보호해야 할 책임이 있다. 결국, 수박의 구성원들은 신에 의해 창조된 세계

에서 서로의 삶을 지켜줘야 하고 이를 위반하는 부정한 행동을 해서는 안 된다. 발리의 전통사상과 영성에서 발전되어온 이 관념은 무엇보다 하모니, 균형과 조화를 강조한다. 집단적 협동과 자비를 통해 구성원들은 물론 주위 환경, 나아가 신과의 통일된 합일을 추구하는데 이와 같은 사상은 단순히 추상적인 것이 아니라 발리 인의 삶 곳곳에 스며들어 실천되고 있다.

발리 인에게 Tri Hita Karana는 삶의 원리로서 일상 의례부터 집단 활동, 발리 건축의 특성에까지 고루 작용하고 있다. 이와 같은 발리의 전통사상은 구성원 간의 협동적 관계, 환경과의 균형 등 지속적인 개발을 뒷받침하는 매우 중요한 가치로 평가되고 있다.

유도유노Susilo Bambang Yudhoyono 전 인도네시아 대통령은 발리에서 열린 2013년 APEC 회의에서 국가 간의 개발 경쟁에서 발리의 Tri Hita Karana가 매우 중요한 가치가 될 수 있음을 제안한 바 있다. 세계화와 동시에 일어나고 있는 균질화의 압력 속에서 발리의 전통사상은 이에 대항하는 매우 강력한 개념으로, 문화의 다양성을 보존하고 지속가능한 발전을 가능케 하는 원리로써 평가된다.

물과 종교

세계문화유산으로 지정된 발리의 수박 시스템에서 주목해야 할 또
하나의 핵심은 주요 사원들이 갖는 역할과 의미다. 발리 농경에서
소비되는 모든 물은 기본적으로 가장 신성한 사원, 바투르 호숫가에
자리 잡은 울룬다누 바뚜르 사원Pura Ulun Danu Batur에서 시작된
다. 이곳에서 분배되는 물은 바투르 호수에서 얻어지는 것으로 발리
의 모든 연못과 강의 기원으로 인식된다. 사원이 분배하는 이 물은
모든 물의 어머니, 여신으로부터 오는 축복이며, 발리의 독특한 물
신상의 출발점이다. 사원으로부터의 물은 결국 여신이 주는 축복으
로서 모든 사원에 분배되며 각 수박과 구성원들에게 나뉜다.

바투르 사원과 각 지역의 사원들은 발리 전체의 수박 시스템에 연
결되어있으면서 동시에 그 공간적, 건축적 특성은 몇 가지 상이한
종교전통의 습합을 통해 생겨난 것으로 평가된다. 샤이바시단타파
Saivasiddhanta와 상키아 학파Samkhya 힌두이즘, 금강승Vajrayana,

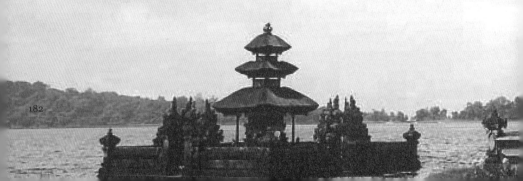

金剛乘 불교, 오스트로네시아Austronesian의 우주론 등이 그것이다. 발리의 종교전통에 대한 세부적 논의는 이 연구의 범위를 넘어선 것이지만 잘 알려진 대로 발리의 힌두교는 매우 특별하다. 우선 발리가 속한 인도네시아는 이슬람교도들이 대다수를 차지하고 있고 힌두교는 소수종교로 평가되는데, 발리의 힌두교는 인도의 힌두교와 다른 독특한 측면을 가지고 있다. 발리의 힌두교에는 발리의 전통 민속종교와 인도의 힌두교가 습합되어있는 복합적인 측면이 있고, 특히 물의 힘과 영적 의미, 그리고 신과 인간과의 관계가 매우 복잡하고 다양한 우주관에 투영되어있다. 이는 뒤에 나오는 물의 의례와 물과 연관된 건축, 공간구성을 이해하는 데 필수조건이 될 것이다.

울룬다누 바뚜르 사원.

5
물과 의례

물의 의례만큼 화려하고 상징적인 문화요소도 흔치 않을 것이다. 발리에서 물은 곧 신, 특히 여신으로서 탄생과 성장을 상징한다. 가장 위쪽에 자리한 신성한 사원에서 여신의 물은 전체 수박 구성원들과 공유되는데, 이와 연관된 의례 또한 가장 중요하고 신성할 뿐 아니라 가장 규모가 크다. 이 의례는 다시 수많은 부분적 의례로 구성되고 의례에 참여하는 사람과 의례에 동원되는 물건과 용품들의 다양성은 상상을 초월할 정도다.

앞으로의 연구에서 좀 더 소개되어야겠지만 의례용품의 다양성은 그 기능뿐 아니라 형태와 색 등으로 상징되고 의례에 쓰이는 물건은 매우 복합적인 음향과 음악과 연관되어 더욱 이채롭다. 결국, 의례를 구성하는 다양한 요소들, 의례복, 치장, 의례용품, 의례 동작, 의례 음악 등이 매우 유기적으로 연관되어있음을 알 수 있다.

발리의 전통사상 및 종교와 발리 인의 삶 역시 따로 떼어놓고 생각할 수 없다. 발리 인에게 논은 단순한 경작지 이상의 신성한 의미가 있다. 그들은 경작지에서 얻는 쌀을 신의 축복으로 인식한다. 따라서 쌀 생산에 절대적인 물은 신성한 자원이다. 그리고 그 신성

탄생부터 죽음에 이르는 발리 인의 모든 통과의례에서도 물의 신성함이 드러난다.

한 자원이 분배되는 과정에서 발생하는 수많은 의례에 참여하면서 발리 인들도
신의 축복과 아름다움을 느낀다.

발리 인의 일생, 탄생과 죽음에 이르는 통과의례 속에서도 물의 신성함이 드러
나지만 농경에 직접적인 수박 의례만 간략히 살펴보자.

농사가 시작되기 전 농경 공동체의 수장인 끌리안klian과 페망쿠Pemangku, 사
제, 그리고 수박 조직에서 선발된 구성원들은 신성한 물을 찾아 바투루 호수로
출발한다. 물을 뜨기 전 호수와 성스러운 샘물로부터 축복을 받기 위해 신들에
게 제물을 바치고, 물을 조금 떠서 아름답게 치장한 대나무로 만들어진 용기 수
당Sudjang에 담는다. 마을로 가져온 수당은 수박 사원에 안치된다. 이제 성스러
운 물의 정령이 그 용기에 담긴 채 마팍mapag이라는 연회가 열리고 연회에 초
대된 손님들을 위한 춤과 노래가 화려하게 펼쳐진다.

이제 본격적인 축복이 시작된다. 수당에 보관했던 성스러운 물이 논에 뿌려지
고 남은 물은 수로에 더해져 성스러운 축복을 알린다. 이어 수박의 멤버들은 다
시 모여 물을 훔치거나 빼앗지 않을 것을 신 앞에 엄숙히 서약한다. 모든 땅은
제물을 통해 정화되고 피에 목마른 악귀들을 위해서는 닭싸움이 펼쳐진다.

드디어 벼를 심을 때가 되면 반복해서 경작하기에 적당한 논 상태를 유지하기

위해 논 위에서 소 경주megrubungan를 펼치기도 한다. 이를 위해 적지 않은 손님을 초대하는데 여기에 드는 비용 때문에 최근에는 잘 열리지 않는다고 한다. 소 경주가 시작되면 구경꾼들은 소에 돈을 걸고 도박을 하기도 하는데 이는 단순한 오락이 아니라 즐겁고 화려한 이벤트에 감동하게 될 신이 더해줄 풍작을 기원하는 행위다.

이제 모종까지 준비되면 모판이 논 옆에 놓이고 종교적 달력에 의해 길일을 받는다. 이러한 과정을 통해 준비된 벼는 특정한 패턴에 따라 논에 심어지게 되고 이로써 벼 심기가 끝나게 된다. 그리고 이렇게 시작된 경작 과정은 벼 수확까지 12차례 이상 다양한 수박 의례를 치르며 진행된다.

발리의 물 관리 시스템인 수박은 놀라운 통합성을 기반으로 소위 삶의 아름다움, 아름다운 삶을 제시해주고 있다. 실제 물과 농경이 대부분의 문명에서 중요한 요소를 차지하고 있다는 점을 생각해보면 발리의 수박 시스템은 앞으로 다른 지역과의 비교를 통해 더욱 깊이 있게 연구될 필요가 있다. 오랜 농경 역사를 지니고 있는 중국은 물론 유사한 형태의 논을 경작하는 한국의 소위 다랑이 논과도 비교할 필요가 있다. 특히 '두레'와 '품앗이' 같은 한국의 대표적 공동체 문화 원리와 조직 측면에서 비교 연구될 수 있을 것이다.

지금까지 살펴본 발리의 사례는 아시아 물 문화 중에서도 독특한 가치를 가지고 있는 것으로 현대 미의식이 가지고 있는 내향적이고 나르시스트적인 입장과 비교해본다면 실용의 미, 생태미, 총체성의 미로 읽혀야 할 것이다. 하지만 수세기 동안 전해 내려온 발리의 수박 시스템의 놀라운 지속성은 이제 새로운 도전에 직면하고 있다. 발리의 관광산업에서 계단식 논이 차지하고 있는 소위 생태 관광적 가치가 역으로 수박 조직과 그 구성원들에게 위협이 되고 있기 때문이다. 늘어나는 관광객과 그에 따른 관광 수입이 새로운 개발 압력으로 작용하고 있으며 농지를 포함한 토지 가격이 오르고 그에 따른 세금이 오르면서 농지 소유자들은 개발 유혹에 노출되고 있다.

발리의 대표적 관광 명소인 우붓Ubud에 관광시설이 점차 늘어나면서 새로운 취업 기회에 젊은이들이 농업을 포기하는 경우도 늘어나고 있다. 이러한 개발 압력 속에서 수박이 사라지면 결국 발리 문화도 사라진다는 절박한 구호들이 속속 등장하고 있다. 발리의 수박 구성원들과 인도네시아 정부는 관광산업 발전과 전통적 수박 시스템의 공존을 위한 방안을 찾기 위해 고심하고 있다. Tri Hita Karana가 발리 인에게 가르치고 있는 생존과 영혼의 하모니, 그 조화를 이루어낼 것인지 지켜봐야 할 일이다.

김현미

미국 워싱턴 대학에서 사회문화인류학으로 석사 및 박사학위를 받았다. 현재 연세대학교 문화인류학과 교수
로 재직 중이다. 주요 저서로는 『글로벌시대의 문화번역』, 『우리는 모두 집을 떠난다』, 『친밀한 적: 신자유주
의는 어떻게 일상이 되었나』(공저), 『우리 모두 조금 낯선 사람들: 공존을 위한 다문화』(공저) 등이 있고, 역서
로 『이미지와 현실 사이의 여성들』(공역), 『여성 · 문화 · 사회』(공역)가 있다.

6

한국의 물 문화와 오감미

최근 도심 곳곳에서 물길을 복원하는 작업이 한창이다. 비록 인공 수로지만 청계천이 복원되었고, 성북구나 서촌을 비롯해 과거 하천이 흘렀던 동네에서 곧 시냇물 소리를 들을 수 있게 된다. 이렇게 물길이 복원되면 주변 환경은 그에 맞춰 신비롭게 재탄생된다. 나무, 풀, 곤충들이 경관의 주인이 되고, 물길은 계절마다 다른 소리와 냄새로 존재감을 드러내게 된다. 그러면 그 물길을 따라 산책하고 운동하는 사람들이 모여들게 되고 그 결과 자연스럽게 공원이 생겨난다. 물길이 흩어졌던 사람들을 다시 모으고 삭막한 도시의 건조함을 녹여내는 것이다.

과거 마을은 물길을 중심으로 구획·분리되었고, 한 마을의 인구 규모는 그 마을에 우물이 몇 개인지로 가늠되었다. 예로부터 물은 생존과 생활의 중심이었다. 특히 우물, 강, 호수 주변의 지역민들은 물과 관련된 경제활동을 하면서 물을 통해 자신이 그곳에 소속되어있다는 감정을 느끼기까지 하였다. 인간 삶의 가장 필수적인 자연물이자 자원으로서 생존과 생활의 중심이었던 물은 나아가 정서적 만족감 또는 소속감의 근원이 되어주기도 했던 것이다. 이처

럼 물은 인류가 가장 친근감을 느끼는 환경이고, 의식하지 못할 정도로 밀착된 대상이었다.[1]

이런 이유로 물은 단순한 외부적 환경이 아닌, 인간이 자신과 세계를 이해하는 사유의 원천으로 존재해왔다. 바다, 그리고 강이나 하천을 중심으로 인간은 특정한 생활양식과 기술을 발전시켰고, 동시에 종교적이며 신화적인 믿음 체계를 구성해왔다. 인간은 물에 투영된 자신의 삶을 통해 삶의 지혜를 획득하고 추상적 사유를 할 수 있었던 것이다. 이 때문에 물은 식물과 마찬가지로 "한 문화에서 가장 근본적인 개념들의 은유 구조"며 "원초적 철학 개념"을 제공하는 '뿌리 은유Root metaphor'로 사용되어왔다.[2] 특히 아시아의 문명은 물 의존적 토대를 지녔다 할 수 있는데, 아시아의 하천 지역 10곳에서 인류 문명이 태동했다는 점이 그 증거다. 공자의 전통에서도 물은 인간 행위의 원리들을 이해하는 수단으로서 지식의 원천이었다. 중국을 비롯한 아시아 지역의 철학 체계에서 물은 이렇듯 중요한 의미를 지닌다.

그렇다면 물은 구체적으로 인간의 문화에서 어떤 의미를 가지며, 더 구체적으로는 어떻게 '아름다움'의 한 영역을 구성해왔을까? 이 장은 우선 이 점을 '물 문화'와 인간의 '오감미' 관점에서 사유해보고자 한다. 그리고 이를 바탕으로 아

[1] 유아사 다케오, 임채성 옮김, 『문명 속의 물』, 푸른길, 2011, 6쪽.
[2] 사라 알란, 오만종 옮김, 『공자와 노자, 그들은 물에서 무엇을 보았는가』, 예문서원, 1999, 38~39쪽.

시아 지역과 한국 사회에서 물이 경험되고, 인지되고, 사유되는 방식의 변화를 거시적 관점에서 살펴봄으로써 물과 관련된 오감미에 대한 성찰적 접근을 시도하려 한다. 이에 더해 한국 물 문화의 현재성을 이해하고, 왜 인간이 물과 멀어지게 되었는지를 미시적 관점에서 사유해봄으로써 향후 물과 인간의 미학적이고 생태적인 관계를 상상해보고자 한다.

'물 문화'적 사유는 인간과 물의 관계를 총체적 생활양식의 관점에서 바라보길 제안한다. 즉 물은 특정 지역의 의식주, 가족, 의례, 정치, 경제 등과 분리될 수 없는 자연물인 동시에 인간의 행위와 실천에 따라 성격이 달라지는 인공물이기도 하다. 물을 지칭하는 단물, 센물, 샘물, 약수, 정화수, 감로수, 수돗물 등 여러 가지 개념의 경우 근본적으로 물의 속성은 같아도 그 안에 부여된 의미와 상징에 있어서는 큰 차이가 난다. 그 각각의 개념이 기능적, 정서적 측면에서 한국인의 의식주와 의례의 다양성을 반영하고 있기 때문이다. 그렇기에 물 문화는 매우 다양하고 지속적으로 변화해왔다.

한편, 물 문화는 인간이 오감을 통해 구체적이고 경험적으로 획득한 것들의 종합적 결과물이기도 하다. 물소리, 물맛, 물 냄새, 물의 촉감, 물의 경관 등 물에 대한 인간의 오감은 쾌/불쾌 등의 감정을 촉발하고, 순수/오염, 자연/인공, 안

전/불안감, 추함/아름다움 등의 가치 판단을 만들어낸다. 이 중 인간이 어떤 것을 아름답다고 느끼는 미적 체험은 시각뿐만 아니라 촉각, 청각, 미각, 후각의 오감을 통해 총체적으로 체험하고 획득하는 기분 좋은 감각이다. 이 감각은 감정적으로나 인지적으로 만족할 만한 상태를 만들어주고 기쁨을 주며 더 나아가 상상력을 자극한다. 이러한 '오감미'는 하나의 감각을 통해 일시적으로 얻어지는 관능적 차원의 것만을 의미하는 것이 아니라, 특정 사회문화적 맥락에서 오랜 기간 전수되어온 사회적 감각의 총체를 의미하는 것이다. 물 문화적 사유에서의 물은 바로 이런 인간의 오감미와 분리될 수 없는 매우 일상적이며 필수적인 자연이며 자원이다. 미적 대상으로서의 물을 오감미라는 관점에서 사유해봐야 하는 이유가 여기에 있다.

그런데 물과 인간의 관계는 항시적일 수 없으며, 새로운 기술과 생활양식의 변화에 따라 인간이 물을 경험하는 방식도 변화할 수밖에 없다. 거시적 관점에서 아시아 지역과 한국 사회의 물과 관련된 오감미에 대해 성찰하기 위해 동 지역, 즉 아시아 지역과 한국 사회에서 물이 경험되고, 인지되고, 사유되는 방식의 변화를 살펴봐야 하는 것은 이 때문이다.

'금수강산'이란 말로 표상되던 풍요롭고 깨끗하기만 했던 한국의 물도 점점 더

오염되고 고갈되고 있다. 기능적, 정서적, 문화적 차원에서 한국인의 일상과 깊은 관련을 맺어왔던 물은 미시적인 관점에서 현대 한국인의 인식과 생활 속에서 어떻게 존재하고 있을까? 한국의 물 문화를 해석하는 것은 물에 대한 관심이 줄어든 현대사회에서 물의 의미를 고찰하는 것이며, 물을 일상적 차원의 미학적 대상으로 재사유하는 것이다. 우리가 물을 바라보는 방식, 관점, 가치관은 어떻게 달라졌고, 달라지고 있는가? 이 물음들에 대해서는 한국 물 문화의 현재성을 이해하고, 왜 인간이 물과 멀어지게 되었는지를 사유해봄으로써 향후 물과 인간의 미학적, 생태적 관계를 상상해보는 것으로 답을 대신할 수 있을 것이다.

인간의 미적 경험은 '만족할 만한 마음의 상태'를 느끼는 감정적 반
응인 동시에 이성과 몸에 동시에 영향을 줌으로써 행동을 만들어
내는 정동적 경험affective experience이다. 이 미적 경험은 몸과 마
음의 이분법을 해체하는 만족할 만한 경험으로 시각적 경험뿐만
아니라 오감을 포함하는 경험이다. 한편, 물은 인간의 이 오감을
일깨우며 심리적으로 만족할 만한 상태를 만들어내는 데 필수적인
자원이다. 특히 아시아 지역에서는 물을 통해 축적한 생생한 오감
의 경험을 기반으로 물과 관련한 다양한 생활양식과 문화가 구성
되어 왔다.

유아사 다케오湯淺赳男에 의하면 인간은 물을 통해 즐거움과 쾌적
함amenities을 추구한다. 그가 쾌적함의 원천의 예로 제시한 것은
물과 녹음이 어우러진 정원이다. 정원은 우선 물이 갖는 본연의 모
습에 의해 만들어지는 시각의 세계, 즉 풍경으로서의 즐거움을 제
공한다. 이에 더해 입욕이나 물놀이 등을 통해 피부로 느끼는 정원
의 물은 정신 상태에 큰 효과를 미친다. 피부로 느끼는 물은 "차갑
고 시원한 느낌, 따뜻하고 편안한 느낌, 청결과 치유를 가져오는

김
현
미

촉감이며, 이것에 입각하여 의료, 종교적 구제와 다양한 분야에서 효과가 나타난다."[3] 예를 들어 동남아 지역을 비롯해 아시아 전역에서는 강, 호수, 샘, 연못에서의 수욕 문화가 발달했는데, 수욕은 세정에 의한 청결의 목적만큼이나 종교적 목적으로도 널리 사용되어온바, 고대 이집트를 비롯한 많은 나라에서는 '목욕재계마음을 깨끗이 하고 몸을 닦는 것'가 의식의 하나로서 율법에 규정되었다. 한편, 일본의 경우에는 온천욕이 물이 제공하는 쾌적함을 느낄 수 있는 중요한 행위일 뿐 아니라, 의료와 보양의 효능을 지닌 것으로 이해되어왔다. 이처럼 아시아 지역 사람들에게 물은 쾌감과 함께, 종교적, 의료적 관점에서도 경험되고 인지되어왔다.

물은 이러한 정동적 경험이라는 측면의 기능이 있을 뿐만 아니라 '사회적 관계'를 구성해주는 매개라는 기능도 가지고 있다. 물은 살아있는 것을 만들어내는 생명의 기원이었기에 남용되거나 사고팔 수 있는 상품이 아니었다. 예로부터 인간들은 이 중요한 공동의 자원을 오염시키거나 고갈시키지 않기 위해 각종 의례와 금기를 만들어냈고 이를 통해 신뢰와 함께 공동체로서의 연대감을 조성했다. 하나의 마을 공동체는 그런 바탕 위에서 자연과 '주고받고, 되갚는 의무'를 반복함으로써 삶의 지속가능성을 유지해갔다. 그리고 이 과정에서 금기와

[3] 유아사 다케오, 앞의 책, 207쪽.

의례가 종교적 차원으로 승화되었고, 물을 신성시하는 공동체적 실천들이 발생했다. 그 결과 인간들은 종교적 믿음을 통해 물을 공평하게 분배하였다. 물 부족을 이겨내기 위해 종종 종교가 개입하기도 했다. 사람들은 매일 신의 축복이나 자비로서 물을 제공해왔던 사원에서 의례를 행하며 아름다움을 느꼈는데, 이 아름다움은 인간이 자연의 질서에 순응하면서 심리적 안정감을 느꼈을 때 발생하는 정서적 만족을 의미하는 것이었다. '물 문화'는 이처럼 오감을 통한 쾌감, 즉 미적 감각과 종교적, 의료적 관점의 감각과 더불어 공공자원의 공정한 배분이라는 사회적 연대를 통해 정교하게 구축되어왔다.

종교적 관점에서 볼 때, 서아시아 이슬람 문화권의 물 문화는 물이 종교와 일상적 생활양식 및 사람들의 종교적 정체성과 복잡하게 얽혀있음을 잘 보여준다. 샤리아는 이슬람의 국가 체제와 그 체제가 지배하고 있는 국민의 활동을 규제하는 이슬람의 종교법이다. 샤리아는 이슬람교도 생활 전반을 규정하는데, 원래 아랍어로 '샤리아sharia'는 '물가에 이르는 길' 또는 '물 긷는 곳으로 향하는 길'이란 뜻이다. 경전 '꾸르안'에서 이 단어는 '길'이라는 보통명사로 쓰이기도 한다. 이는 건조한 사막지대에서 물은 생명이고, 물가로 가는 길은 생명의 길이자 구원의 길이라는 의미를 담고 있다. 인간에게 생활규범을 제시함으로써 알

라에게 다가갈 수 있는 길을 열어주는 이슬람법 샤리아는 이러한 어원을 갖고
있다.[4] 서아시아 지역에서 태동한 이슬람은 그 지역의 생태환경을 종교적 수행
및 신념과 결합해냈는데, 이때 가장 중요한 것이 물에 대한 인식이다.

> 천국은 흐르는 시내, 우유, 술, 깨끗한 꿀의 강, 온갖 열매 맺는 나무,
> 물이 넘치는 동산들로 가득한 오아시스로 묘사하며 지옥은 이와 반대로
> 끓는 물과 꺼지지 않는 불 속에서 아우성치며 신음하리라.[5]

사막에서 생명을 유지하기 위해 꼭 필요한 양 이상의 물은 사치에 속한다. 아무 이유도 없이 그
저 흐르는 물을 바라보고 물소리에 귀를 기울이는 것, 물이 꽃과 나무를 자라게 하는 모습을 지
켜보는 것, 꼭 실용성이 있어서라기보다는 아름다움 때문에 꽃과 나무들을 그저 바라보는 것,
물가의 시원한 나무 그늘에 앉아있다는 것 그 자체가 상상 속의 파라다이스, 즉 낙원이었다. 파
라다이스라는 개념은 성서와 코란을 탄생시킨 오리엔트에선 수천 년을 전해져 내려오던 세계
관의 일부였다.[6]

[4] 정수일, 『이슬람 문명』, 창비, 2002.
[5] 김용선 역. Surah 11:106, 『Coran』, 서울, 대양서적, 1971.
[6] 고정희, 〈이슬람정원의 시대적 배경 / 종교적 상징으로서의 정원〉, 2014. Available at https://reading-garden.jimdo.com

무슬림들은 기도하기 전 '우두'라고 해서 얼굴과 손, 발 등을 물로 씻는 정결의식을 거친다.

이슬람교는 예배 시 청결을 중시하여 반드시 물로 씻어야 했고, 물이 없을 때는 임시방편으로 모래를 사용하도록 했다.[7] 이슬람에서는 인간과 동물 간의 관계 또한 물을 통해 구축된다. 상당수의 아랍인은 곡식과 채소 생육에 적합하지 않은 건조지대에 거주했다. 그러므로 아랍인들이 자연에서 생산물을 얻을 곳은 가축뿐이었다. 농업이 등장한 후에야 목축이 등장했던 다른 대부분 지역과 달리, 아랍 지역에서는 목축이 유일한 생산 양식이었고, 따라서 생계 수단인 가축을 잘 관리하는 것이 가장 중요했다. 그런데 육류는 곡식보다 보관하고 조리하는 과정이 까다롭다. 먹을 수 있는 안전한 상태가 아니면 균에 감염되기도 쉽다. 생존에 필수적이지만 자칫 잘못 먹으면 병에 걸리거나 죽음을 초래할 수 있는 만큼 그 위험성에 대처해야 했다. 그래서 코란에서는 돼지고기를 금지하고 기타 육류의 가공 방법을 지정했는데 바로 이것들이 모두 물과 관련되어있다.[8] 돼지는 물을 많이 섭취하기 때문에 수자원이 부족한 사막에서는 인간과 경쟁 관계에 있는 동물이고, 고기 외에 다른

김현미

7 유아사 다케오, 앞의 책, 213쪽.
8 마빈 해리스, 박종렬 옮김, 『문화의 수수께끼』, 한길사, 2000.

부산물을 얻을 수도 없으므로 다른 가축에 비해 효용성도 낮다. 코란이 돼지를 금한 이유는 이 같은 생태적인 경제성에 기인한 것이다. 그러나 실제 코란에서는 돼지를 더러움으로 치환해 금기시하고 있다. 물을 두고 인간과 동물이 벌이는 경쟁을 막기 위해 돼지를 '더러움'을 상징하는 동물로 만듦으로써 기르지 않게 한 것이다.[9] 반면, 사막에서의 생존을 위해 반드시 필요한 낙타는 물을 공유해야 하는 동물로 지정되어있다. 코란은 낙타와 인간이 물 마시는 곳을 공동으로 사용해야 한다는 것, 낙타와 인간이 반드시 물을 서로 나누어 마셔야 한다는 것, 동시적인 것이 아니라 번갈아 마실 것을 규정하여[10] 희소한 물에 대한 동물과 인간의 공존 원칙을 종교적으로 확립하고 있다.

한편, 한국의 경우에도 물과 관련된 다양한 종교적 의례들이 존재한다. 팔당댐이 건설되기 전 양수리 사람들은 가뭄이 심해지면 '용늪 푸기'라는 기우제를 지냈고, 기우제를 통해 물 부족에서 오는 갈등을 줄여나가기도 했다.[11] 또한 한국의 경우, 불교 사찰들이 오랫동안 지역의 물을 보유하는 역할을 해오기도 했는데, 조선 시대에 와서 숭유억불 정책의 결과로 많은 사찰이 폐지되고 사찰이 보유하고 있던 물을 농사용으로 사용할 수 있게 되면서 제주도처럼 물이 귀한 지역에서도 더 많은 마을이 생겨날 수 있었다.

9 김종도, 「이슬람의 금기: 사례를 중심으로」, 『유대교와 이슬람, 금기에서 법으로』, 한울아카데미, 2008, 194쪽.
10 유아사 다케오, 앞의 책.
11 안승택, 「양수리에서의 지역의 시공간적 구성」, 서울대학교 인류학과 석사 논문, 1999.

김
현
미

이처럼 물은 인간의 삶을 구성하는 질서였고, 우리 인간들은 물을 종교적 공포와 미적 쾌감의 대상으로 느끼면서 물과의 공존 방법을 학습해왔다. 그러나 급격한 산업화와 지구 온난화 등으로 물의 중요성이 새삼 강조되는 현재, 물은 위기를 맞고 있다. UN은 2003년을 물의 해世界 담수의 해로 지정하고 지속가능한 물의 이용, 관리, 보존의 중요성을 역설해왔다. 수질오염으로 쓸 수 있는 물이 점차 감소한다는 사실과 이에 따른 기근과 질병, 그리고 순환되지 못하고 버려지는 물에 대한 논의를 통해 글로벌 차원에서 물을 보존해야 할 필요성이 대두되고 있다. 이렇게 물은 전 지구적 차원에서 다뤄야 할 자원이 되었고, 동시에 위기에 처한 공공재가 된 것이다.

태양계의 행성 중 지구는 생물이 살 수 있는 액체 형태의 물이 존재하는 유일한 행성이다.[12] 이 행성에서 각종 갈등이나 전쟁은 물이 있는 장소와 물이 없는 장소의 접촉지점에서 일어나곤 했다. 이 물은 저장하기가 쉽지 않은 반면, 물 없이는 인류의 생존 자체가 불가능하므로 물 부족은 인류의 위기와 직결된다. 그러나 문명과

12 유아사 다케오, 앞의 책, 18~19쪽.

기술의 발달로 인해 물에 토대를 둔 물 의존적인 일상적 생활양식과 실천이 사라지면서 물은 일상의 인식 속에서 점점 멀어지고 있는 듯하다. 미시적 차원에서 물은 병에 담긴 생수를 통해 어디서든 구매 가능한 간편한 상품이 되었지만, 거시적 차원에서의 물과 인간과의 관계는 점점 희미해지고 있는 것이다.[13]

왜 인간은 물과 멀어지게 되었을까? 인류가 자연의 불예측성을 통제하고 이를 통해 자연을 자원으로 개발하기 시작한 문명화의 과정은 물을 대상물로 만들었다. 유아사 다케오는 인류사의 제1 비약은 우물을 파고 토기를 제조하면서부터라고 주장한다. 토기 제조는 물을 멀리 운반하는 것을 가능하게 했고, 사람들이 직접 수원水原에 가서 물을 떠먹을 필요가 없게 했다. 다른 한편, 하천과 샘에 의존해서 살던 사람들은 마을에 우물을 파기 시작했고, 지하수를 끌어올리는 기술을 발전시켰다. 보관할 수 없는 물의 속성상 강우량이 불규칙한 지역에서는 생활용수를 얻기 위해 일찍부터 저수지를 조성했다. 이런 기술들이 더 발전하고 이후 인공적인 관개시설이 도입되면서 농지에서의 대량 수확이 가능해졌으며 농법에서도 획기적인 발전을 하게 된다.

사람들이 집중적으로 거주하면서 생겨난 도시의 발전 또한 물과 깊은 관련을 맺는다. 아프리카, 서아시아, 중앙아시아 지역과 같은 사막과 건조지대에서는

[13] 유아사 다케오, 앞의 책, 8쪽.

큰 샘이 있는 곳을 중심으로 '오아시스 도시'가 생겨났고, 이 오아시스 도시들을 거쳐 가는 무역의 길, 곧 실크로드가 생겨났다. 이 지역에는 물이 있었으므로 각종 곡물, 채소, 과실, 목초가 재배되었고, 목축도 할 수 있었으며, 낙타에게 물을 먹이는 장소로도 이용되었다. 이로 인해 각종 소매상들이 모여드는 한편, 상업인들과 수송업자들이 집결하면서 이 지역은 네트워크의 집결점이 되었다. 인류와 물의 관계를 가장 획기적으로 변화시킨 것은 무엇보다 상수도의 건설이었다. 기원전 6세기에 이미 지하 수로를 통해 다른 지역의 물을 끌어오는 기술이 개발되었고, 인구가 밀집한 도시가 탄생하면서 이 상수도 기술은 급속히 발전했다. 상수도 시설이 충분하지 않은 지역에서는 양수를 구해야 하는 도시인의 필요와 욕망 때문에 물장수가 생겨나기도 했다. 물장수와 관련된 기록에 따르면 10~12세기 무렵 북송의 수도 카이펑開封 지역에서 처음 출현한 것으로 보인다. 이 지역의 물은 대부분 흙탕물이고 알칼리를 포함한 센물이 많았기 때문에 양수를 얻기 어려웠고[14], 이 때문에 이 지역 사람들은 물을 그냥 마시지 못하고 반드시 끓여 마셔야만 했다. 어쨌든 시간이 흘러 20세기 후반에는 폐수를 버리는 하수도가 건설되었고, 물 수요가 점점 늘어나자 수력발전을 겸한 댐 건설이 이뤄졌다. 이처럼 문명화는 물을 우리의 일상과 유리된 대상이나 자원으

14 유아사 다케오, 앞의 책, 155쪽.

로 인지하게 하였다. 문명과 기술의 발전을 위해 더 많은 물이 사용되고 있음에도 불구하고 정작 물 부족이나 물 위기에 대해 둔감해진 것도 물이 우리의 감각적 차원과 유리되었기 때문이다.

물에 대한 이러한 인식의 변화는 우리나라에서도 나타난다. 한국의 물 문화를 변화시키는 데 중요한 역할을 한 것 역시 상하수도 체제의 등장이었다. 우리나라는 다른 나라보다 깨끗한 물을 쉽게 구할 수 있었기 때문에 오랜 기간 하천의 물을 그대로 이용하거나 우물을 파서 사용해왔고, 그 때문에 굳이 수도를 만들기 위해 많은 노력을 기울일 필요가 없었다. 그러나 1908년 경성수도양수공장이 설립된 이래 식민지 정부에 의해 상수도가 보급되기 시작했고, 독립 이후에는 정부에 의한 물의 공업적 생산이 비약적으로 이루어졌다. 이러한 물의 공업화와 과학화는 물의 이용 방식에 있어 커다란 사회적 변화를 일으켰다.[15]

홍성태는 물의 이용 방식 변화를 몇 가지로 분석한다. 첫째, '거리화'다. 이전의 물이 바로 우리 곁에 있는 것이었다면 상수도에 의해 보급된 물은 저기 어딘가에 있는 것이었다. 이런 변화 속에서 우리는 물에 대해 물리적 거리뿐만 아니라 지식의 거리화 과정도 함께 경험한다. 둘째는 '전문화'다. 근대 상수도는 복잡한 지식과 기계를 이용하는 체계기 때문에 일련의 과정을 통해 필요한 지식과 기

[15] 홍성태 엮음, 「한국의 근대화와 물」, 한울아카데미, 2006, 21~22쪽.

술을 습득한 전문가의 손에 의해 다뤄진다. 이로 인해 물 관리와 안전이 우리와 멀어지게 된다. 셋째는 '독점화'다. 전문가는 물을 전문적으로 다룰 뿐 아니라 물 생산과 보급을 모두 독점하게 된다. 물의 오염이 심해져 불만이 생겨도 물 생산과 보급은 전문가 그룹의 영역이라는 태도가 당연시되기에 이른다. 상수도는 우리가 물을 사용하는 데 편이를 제공해줬지만, 동시에 물의 원천으로부터 우리를 점점 멀어지게 하고 무감각하게 했다.

특히 박정희 시대에는 소양강 댐을 비롯한 다목적 대형 댐이 근대화의 상징으로 건설되었다. 이에 따라 우물이 사라졌고, "개별 주민이나 마을은 물에 대한 자율적 권리권을 잃어버리고, 거대한 국가기구에서 중앙집권적으로 공급하는 물의 단순한 소비자로 전락시키고 말았다."[16] 물론 모든 지역에서 이런 변화가 일어났던 것은 아니고, 여전히 지하수나 하천을 통해 물을 이용하는 사람들도 많았다. 하지만 물의 근대화는 물 자체에 대한 인식의 변화를 가져왔다. 해수와 민물, 단물과 센물, 지하수와 지표수, 얼음과 구름 등 여러 모습으로 존재하는 각각의 물은 자연 속에서 끊임없이 순환하며 생명을 키워낸다. 하지만 댐과 함께 이루어진 물의 근대화는 물을 순환하지 못하게 함으로써 이러한 물의 본성을 잃게 했다.

[16] 홍성태 엮음, 앞의 책, 46쪽.

한편, 1990년대 이후에는 공업화의 진척에 따라 4대강을 비롯한 하천이 중금속으로 인해 심하게 오염되었다. 1991년 낙동강 페놀 오염 사건을 비롯해 1994년 낙동강 수돗물 악취 발생 및 중금속 검출 사건 등을 통해 수돗물의 수질에 대한 논란이 격화되었음에도 댐 건설을 중심으로 한 물의 개발 및 이용 방식은 변하지 않았다. 그러는 사이 집집마다 수도가 놓이고 계량기가 사용량을 숫자로 보여주고 이에 따라 물값을 내게 되면서 물에 대한 관념은 경제적으로 변화되었다. 물과 삶의 관계는 "수도꼭지를 트는 것으로 좁혀지고" 이는 "물을 단순히 자원으로 여기는 태도를 조장했다." 반면, 가공 처리된 수돗물에 대한 불신의 증가는 많은 사람을 생수 시장으로 끌어들이는 효과를 만들어냈다.[17] 물을 어떻게 사용하고 구매하느냐가 근대성과 계급의 상징과 연결되었고, 물은 급속하게 '상품'이 되었다. 깨끗하고 안전한 물에 대한 욕구는 결국 물의 문명화와 상품화 과정을 통해 해결되었지만, 이 과정은 물을 일상적 삶, 인지, 감정으로부터 멀어지게 했다. 물 냄새, 물의 촉감 등의 다양성은 사라지고 획일화되기 시작했다.

물맛, 즉 물에 대한 맛의 감각 변화도 이러한 과정의 결과 중 하나다. 좋은 수질의 물이 풍요롭고 다양했던 사회에서 물맛은 지역의 자랑거리였다. 그러나 최근 가속화된 생수 시장은 우리를 물로부터 더욱 멀어지게 하는 아이러니한 결

[17] 홍성태 엮음, 앞의 책, 53쪽.

과를 가져왔다. 물은 본질적으로 공유재다. 하지만 "용기에 담겨진 경우와 기계를 이용한 합법적 수단으로 판 수로에 의해 채취된 경우는 얼마든지 사유화가 가능하다."[18] 1995년 '먹는 물 관리법'이 제정되어 우리나라에서 물 시판이 공식적으로 허용된 이래, 생수 시장은 폭발적으로 확장되고 있다. 이에 따라 생수 산업에 소비자로 참여하는 것이 청결한 물을 얻고자 하는 유일한 대안이 되었지만, 우리가 생수에 의존하면 할수록 우리는 물과 멀어질 수밖에 없다.

현재 시중에 유통되는 생수의 수원지는 연천, 포천, 양주, 청원, 철원, 평창, 상주, 산청, 제주 등 국내에 한정되어 있다. 2014년 뉴스 기사에 따르면 우리나라는 총 6만8천8백 톤, 우리 돈 약 240억 원어치의 생수를 수입했고, 수입된 생수의 80%를 차지한 것은 중국산 생수였다. 농심과 롯데 등 대기업이 백두산 지하수 채취권을 얻어 생수를 출시한 것이다.[19] 이들 기업이 판매하는 생수는 민족의 영산이라 불리던 백두산을 고갈시키며 우리와 친근해지고 있다.

포장 생수는 수돗물보다 10,000배 높은 가격에 팔린다. 그럼에도 우리나라 국민 중 수돗물을 마시는 비율은 이제 5% 수준에 불과하다. 이 수치는 일본 47%, 미국 56%, 영국 70% 등 다른 국가들과 비교하면 매우 낮은 수치다.[20] 우리나라 국민이 수돗물을 먹지 않는 이유는 낡은 상수도관으로 인해 전달되는 물이 오염됐

[18] 유아사 다케오, 앞의 책, 315쪽.
[19] 〈국내 수입 생수 1위 중국산, 프리미엄 생수 시장의 진화〉, MBC 뉴스, 2014.08.28. "연간 9조 원의 생수 세금을 목표로 한 지린 성 정부는 광천 수맥이 여러 개 더 있다며 기업을 추가 유치 중이다."
[20] 〈국내 수입 생수 1위 중국산, 프리미엄 생수 시장의 진화〉, MBC 뉴스, 2014.08.28.

을 것이라는 우려 때문이기도 하지만, 정부가 물 정책을 통해 수돗물의 불안정성, 수도사업의 비효율성을 홍보하면서 오히려 수도 민영화에 앞장섰기 때문이다.[21] 세계적 상표의 생수를 들고 다니며 마시는 것이 현대성과 세련됨, 소비주의의 기호가 되면서 이것이 선호되고 있다는 점도 생수 소비 증가의 한 원인이다. 《보그》 등을 비롯한 각종 잡지에 등장하는 생수 광고는 글로벌 소비 시민이 스마트워터, 쿨워터, 프리미엄워터 등을 마시는 이미지를 보여줌으로써 이것을 욕망하게 한다. 이런 이미지는 현대인들에게 생수를 마시는 것이 곧 건강한 몸과 세련된 정서를 갖춘 것으로 보이게 만든다.

그러나 최근, 엄청난 돈을 주고 구매하는 이 생수들이 환경 파괴의 주범인 동시에 안전하지도 않다는 인식이 확산되면서 유럽과 미국, 캐나다를 중심으로 생수 반대 운동이 빠르게 퍼지고 있다.[22] 프탈레이트라는 물질로 만들어진 페트병 중 재활용되는 것은 5개 중 하나밖에 안 되고 그 나머지는 폐기되는데, 이 과정에서 다이옥신과 중금속을 내뿜어 환경을 파괴한다. 깨끗한 물을 먹는 것이 오히려 물이 생산되는 환경을 오염시키는 결과를 낳고 있는 것이다. 이에 더해 수천 킬로미터의 장거리 이동을 통해 우리에게 오는 생수는 저기 먼 곳의 주민들이 일상적으로 사용하는 물을 고갈시킴으로써 그들에게 고통을 주는 것이라는

[21] 피터 H. 글렉, 환경운동연합 옮김, 『생수, 그 치명적 유혹』, 추수밭, 2011, 268쪽.
[22] 피터 H. 글렉, 앞의 책, 2011.

점에서도 결코 친근한 존재가 될 수 없다.

유럽의 생수 산업은 2004년을 기점으로 하락세에 접어들었고 아시아 시장으로 그 영역을 확장해왔다. 수입품과 국내산 생수의 가격 차이에도 불구하고 상표 간의 수질 차이가 없고 시판되는 생수와 수돗물의 수질에도 차이가 없다는 발표[23]에도 불구하고, 운송에 따른 물류비와 브랜드 인지도 때문에 높은 가격에 팔리는 수입 생수의 소비는 폭발적으로 증가하고 있다. 한편, 한국의 식음료 대기업들은 이미 확보된 유통망을 통해 생수를 판매하면서 빠르게 시장을 장악해가고 있다. 깨끗한 물을 마실 권리라는 관점에서 생수를 소비하는 소비자는 수돗물을 저평가하고www.ecoroko.com, 이는 공평하고 안전하게 제공되어야 할 공공재로서 물에 대한 정부의 책임을 회피하게 한다. 무엇보다 생수의 소비는 물맛을 획일화함으로써 물맛에 대한 감각을 둔하게 하고, 물맛의 차이를 통해 획득해온 미적 체험 또한 사라지게 하였다.

[23] 〈봉이 김선달의 전성시대〉, 《한겨레 21》, 2006.09.08; 〈국내 수입 생수 1위 중국산, 프리미엄 생수 시장의 진화〉, MBC 뉴스, 2014.08.28.

물은 문화에 따라서도 다양하게 인식될 뿐만 아니라 같은 문화 안에서도 다양하게 인식된다.[24] 한경구는 서양은 자연이나 물을 정복과 분석의 대상으로 보는 반면, 동양은 물을 생명의 원천으로 파악하면서 조화와 외경의 태도를 보인다는 이분법적 구분을 성급한 일반화로 규정하였다. 왜냐하면 모든 사회는 자연이나 물에 대해 실용적인 태도와 상징적인 체계를 동시에 가지고 있고, 이것들은 때로 매우 모순적으로 존재해왔기 때문이다. 물은 모든 인간의 생존에 공통되는 필수 요소지만, 각 사회는 물에 대한 실용적 사용법과 상징적 의미 체계를 다양한 방식으로 발전시켜왔다. 따라서 하나의 문화 내에서 물이 차지하는 위상을 살피기 위해서는 그 문화를 총체적 관점에서 이해해야 한다.

한경구는 한국인의 의식, 정서, 신앙과 믿음 체계에 물이 깊숙이 개입하고 있음을 지적한다. 한국에서는 죽음을 몰아내는 물의 재생력이 물할미 신앙으로, 불교의 감로수 사상으로 나타났다. 물은 모든 것을 씻어주고 쓸어가는 정화의 존재였고, 사람들은 추억이나 슬픔도 물에 흘려보냄으로써 정화했다. 정화수나 정한수란 단

24 한경구, 「전통문화와 생활 속에서의 물」, 「환경과 생명」 35호, 2003, 90쪽.

어에서 볼 수 있듯, 맑은 물은 깨끗한 영혼과 마음을 상징했다. 물은 최고의 음식이었고, 모든 음식의 대표였으며, 모든 음식 맛에는 물맛이 결정적인 역할을 한다고 믿었다. 물에 대한 이러한 정동적 인식의 지배에도 불구하고 물에 대한 인식이 늘 일관적이었던 것은 아니다. 농업 중심 사회인 전통사회에서 뱃사공을 '물 거슬러 먹는 놈'으로 불렀듯, 물을 다루는 어민과 상인은 경계와 경멸의 대상이었고, 물에 관한 억압과 침묵이 강요되기도 했다. 또한 두 고을을 가르는 강은 건너기가 성가시고, 어렵고, 위험한 장애물로 인식되었다. 이런 점을 종합해볼 때 한국의 물 문화는 전반적으로 매우 모순적이다.

한경구는 이런 관점에서 한국의 물 문화와 한국인이 물과 맺는 관계가 복잡하고 모순적이라는 점을 지적하고, 다른 나라에 비해 우리나라 물맛이 좋고 풍부했던 점이 물에 대한 우리의 태도를 위의 예와 같은 방식으로 구성했고, 현대 사회에서 물과 거리를 두게 하는 데 영향력을 미쳤다고 주장한다. 한경구는 현대 한국인의 물에 대한 태도를 네 가지로 특징짓는데,[25] 이 태도는 국가의 물 정책에 의해 구성된 것이기도 하지만, 무엇보다 물과 생명, 안전에 대한 사람들의 무감각이 축적된 결과기도 하다.

첫째, 강과 바다의 오염에 대한 무감각이다. 물이 모든 것을 씻어준다는 믿음은

김
현
미

[25] 한경구, 앞의 글, 89~91쪽.

물의 정화력에 대한 강한 믿음으로 이어져 수질 오염에 무감각하게 하였다.

둘째, 물에 의존하는 삶에 대한 경멸과 경계가 갯벌과 하상河床에 대한 무관심과 무지를 초래하면서 환경파괴가 이루어졌다. 시화호나 새만금 등 간척사업은 농업용지를 늘려 쌀이라는 식량을 확보하기 위한 바람직한 수단으로 간주되었고, 식량 안보라는 관점을 더해 바다를 메우고 갯벌을 파괴하는 행동으로 이어졌다.

셋째, 전통 사회에서 정화력을 가진 존재로서 물을 소중히 여기긴 했지만 한반도가 워낙 물이 풍부하고 수질이 좋은 환경을 가지고 있었으므로 일반적으로 물을 그리 소중히 여기지 않았다. 유럽이나 중국처럼 먹을 양질의 물이 부족해 고통받은 경험이 많지 않았기 때문에 물을 판매하는 것에 대한 저항감도 컸고, 이 때문에 물장수에게 지급하는 돈은 물 자체의 값이라기보다는 물을 운반해주는 비용, 즉 운반비라고 생각했다. 이러한 인식은 한국이 물이 부족한 나라가 될 것이라는 최근의 경고에 대한 무감각 또는 과잉반응으로 이어지고 있다.

넷째, 치수에 대한 오랜 국가 정책과 이에 대한 경험을 바탕으로 정치 엘리트들은 간척이나 댐 공사에 매우 긍정적인 견해를 갖고 있고, 무엇보다 치수 사업을 통해 얻게 되는 이익이나 가치에 관심이 크다. 또한 국가가 물을 잘 관리해서 홍수를 예방할 것이라는 사회적 믿음이 강하기 때문에 매년 되풀이되는 홍수와 수

해 성금 모금에도 불구하고 댐 추가 건설이라는 '토건 국가적 발상'에 익숙하다.
한경구가 해석한 한국의 물 문화는 현대 한국인들의 물에 대한 태도를 확인하
고 해석할 수 있게 해준다. 이를테면 생산성 개념이 농업의 관점이나 국가의 총
자본 증가에 기반을 두고 구성되기 때문에 갯벌이 얼마나 생산성 있는 보고인
지 이해하지 못한다든가, 섬 지역을 고립된 곳이자 더는 갈 수 없는 곳으로 인
식함으로써 해상 교통에 관심을 두지 않고, 심지어 섬 주민을 경멸하는 태도 등
이 그 예다. 또한 한국은 아시아 지역의 나일 강, 유프라테스 강, 메콩 강과 같
이 여러 지역이나 국가의 경계를 가로지르는 강을 사이에 두고 벌이는 물 분쟁
경험이 없었던 반면, 빠른 경제 발전과 안보를 내건 국가의 발전주의 패러다임
을 지극히 당연한 것으로 받아들여 왔기 때문에 물은 토지 개발이나 경제 성장
에 필요한 자원으로만 인식되고 사용되었다.[26] 좀 더 넓은 관점에서 볼 때, 물에
대한 한국인의 인식은 상당한 지속성을 가지지만, 시대의 변화에 따른 물에 대
한 인식 변화를 거부하기도 한다. 이 때문에 물의 심미적, 정서적, 생태적 기능
에 대한 논의 또한 촉발된 적이 없었다. 한국의 물 문화는 지극히 자연스러워
물이 인식과 성찰의 대상이 되지 못했던 것이다. 물의 풍요로움이 물에 대한 무
지와 무관심을 갖게 하는 역설적 상황을 낳은 것이다.

[26] 이상헌, 「세계 물 위기의 현주소와 전망」, 『환경과 생명』 35호, 2003, 38쪽.

물은 현재 한국인의 인식 속에서 멀어져가고 있다. 그렇기에 현재 한국에 생태학적 관점의 물 문화라는 것이 과연 존재하기는 하는 가 하는 의구심이 들 수밖에 없다. 국내외적으로 물로 인한 갈등을 크게 경험해보지 않은 한국인은 물이 매우 귀중한 자원이며 물을 통해 문화가 구성되고 유지된다는 점을 간과하고 있기 때문이다. 물, 공기 등 자연과 인간의 오래된 상호의존관계를 돌아보면, 인간 은 끊임없이 의례와 종교 등을 통해 자연과 상호관계를 맺어왔다. 자연에 의존해 생존해왔고, 생존할 수밖에 없는 인간은 멈출 수 없 는 집단적 욕망으로 자연을 파괴하거나 여타 생명체를 과도하게 살육하지 않도록 세심한 주의를 기울여야 한다. 각종 의례와 종교, 신화와 금기 등의 전통은 자연에 의존해 살 수밖에 없는 인간에게 생명과 자연에 대한 겸허함과 조심스러움을 일상화시키고자 고안 된 문화다. 즉 의례, 종교, 신화, 금기는 인간이 생태계의 움직임 을 세심하게 관찰하고 이를 인간의 삶에 적용시킨 적응의 결과다. 로작Theodore Roszak은 이러한 종교, 의례, 신화, 금기들이 물리적 환경과 생태를 매개하고 조정하는 생산물이자 결과물이라는 의미

를 담고 있다는 점에서 이를 '의례적으로 조종된 생태계'라 지칭하기도 했다.[27]
물은 함부로 오염시키거나 그 자연적 힘을 거슬러서는 안 되는 공유재다. 하지만 물 정책을 독점한 전문가 집단이 물을 관리하는 치수사업이나 기술적 개입 등을 통해 물의 근대화를 주도해왔고, 그런 이유로 사람들은 물을 통한 자연과의 교감이나 미적 감각을 잃게 되었다. 물을 보고, 먹고, 느끼며, 이해하는 존재로서의 지식이나 관점으로부터 현재의 사람들은 상당히 멀어졌다. 이와 함께 물과 관련된 일상적 문화를 구성해갈 수 있는 능력 또한 상실했다. 이 때문에 아래로부터의 자발적 실천을 통한 전환이라는 생태적 관점으로 물 문화를 만들어나가는 일은 현재 한국에서 매우 어려운 일이 되고 말았다.[28]

생태적 관점에서 물과의 관계를 회복하기 위해서는 물 환경을 그것의 본성에 맞게 구축해주는 것이 필수적이다. 물 환경을 원래 모습대로 지키거나 복원해내는 일은 한국의 오래된 발전주의 패러다임에서 벗어나는 것이기도 하다. 물은 인간의 삶에 없어서는 안 될 대상이지만, 구체적인 형태도 없고 멈춤도 없으므로 물의 고갈이나 오염 등을 관리하는데 고정적이고 도식적인 형태로는 잘 이루어질 수 없다. 다행히도 최근 우리나라에서는 생태적 가치를 추구하는 시민운동이 확산되고 있고, 무조건적인 경쟁과 개발보다는 심미적 안정성이나 자

27 Theodore Roszak, *Where the Wasteland Ends, Garden City,* NY: Anchor Books, Bantam Doubleday Dell, 1973; 전경수,
「환경 친화의 인류학」, 일조각, 1997, 57쪽에서 재인용.
28 한경구, 앞의 글, 2003.

연과의 공존에 관심을 기울이는 사람들이 늘어나고 있다. 물의 생태적 전환은 지역을 존중하고 물과 사람들 간의 거리를 좁히는 문화를 통해서도 실현될 수 있는데, 하천 살리기 운동을 통해 지역과 마을 공동체를 복원하려는 움직임은 이런 점에서 주목을 요한다. 하천 살리기 운동은 하천이 지닌 자연성을 최대한 살려 주민들에게 사랑받는 친수공간으로 조성하고[29], 지역민들에게 정신적, 심리적 안정을 주는 경관의 미학화를 지향하는 것이다.

무엇보다 우리나라 물의 좋은 수질과 풍요로움을 회복하기 위해서는 지역주민이 물과 맺는 일상적인 관계를 회복할 방법을 적극적으로 모색해야 한다. 예로부터 인간은 자연과의 관계에서 쾌감, 아름다움, 평화로움 등의 감정과 그 반대항인 불쾌, 추함, 불안 등의 감정 사이의 균형을 만들기 위해 다양한 문화적 장치를 활용해왔다. 물에 대한 오감을 통해 정교한 물 문화를 구성하기 위해서는 자연과 공존해 왔던 이러한 지혜들을 복원하는 한편, 아름다움에 대한 감각을 되살리기 위한 물 문화에 대한 진지한 고찰이 필요하다. 생태 지향적 삶은 물의 오감미를 회복하고, 물에 대한 공동체적 감각을 복원하는 과정을 통해서만 이루어질 수 있기 때문이다. 물이 다시 일상의 근본적인 공유재로 이해되고 물의 오염과 남용이 추한 감각으로 감지될 때, 우리는 물을 아름다움의 대상이자 원천으로 다시 바라볼 수 있을 것이다.

[29] 최은정, 「하천 살리기와 지역 공동체의 복원」, 『환경과 생명』 35호, 2003.